色 彩 原 論 第五版

Color Coordination Theory

從色光理論到品牌行銷應用的完整分析

林昆範 / 編著

全華圖書股份有限公司

國家圖書館出版品預行編目（CIP）資料

色彩原論：從色光理論到品牌行銷應用的完整分析 = Color coordination theory / 林昆範編著. -- 五版. -- 新北市：全華圖書股份有限公司, 2023.09

面； 公分

ISBN 978-626-328-706-8(平裝)

1.CST: 色彩學

963　　　　　　　　　　　　　　　　　　112014826

色彩原論（第五版）Color Coordination Theory

從色光理論到品牌行銷應用的完整分析

作　　者｜林昆範

發 行 人｜陳本源

執行編輯｜蕭惠蘭、王博昶、余麗卿

封面設計｜戴巧耘

出 版 者｜全華圖書股份有限公司

郵政帳號｜0100836-1 號

印 刷 者｜宏懋打字印刷股份有限公司

圖書編號｜0583504

定　　價｜新臺幣 460 元

五版一刷｜2023 年 9 月

I S B N｜978-626-328-706-8

全華圖書｜www.chwa.com.tw

全華網路書店 Open Tech｜www.opentech.com.tw

若您對書籍內容、排版印刷有任何問題，歡迎來信指導 book@chwa.com.tw

臺北總公司（北區營業處）

地址：23671 新北市土城區忠義路 21 號

電話：(02)2262-5666

傳真：(02)6637-3695、6637-3696

中區營業處

地址：40256 臺中市南區樹義一巷 26 號

電話：(04)2261-8485

傳真：(04)3600-9806（高中職）

　　　(04)3601-8600（大專）

南區營業處

地址：80769 高雄市三民區應安街 12 號

電話：(07)381-1377

傳真：(07)862-5562

作者序

　　色彩的研究、應用、管理、溝通、行銷，涉及的專業領域甚為廣泛，一般專書多以專業屬性與使用目的進行各別的呈現，有感於今日的「色彩學」隨著各產業的升級與生活品質的提升，已經快速發展成為跨領域與跨產業的顯學，甚至成為我們每個人日常生活中的美學素養，故而以「原論」為名，希望從色彩的基本概念與基礎學理，延展到色彩的設計應用與生活實踐，為讀者構建一套深入淺出且豐富多元的色彩體系。

　　本書的內容構成，為講述色彩形成的第一章「色彩與光」，闡述色彩接收的第二章「色彩與生理」，說明色彩標準化的第三章「色彩的傳達」，介紹色彩系統化的第四章「立體概念的色彩體系」，探討色彩數據化的第五章「數值概念的色彩體系」，解說色彩混和原理的第六章「混色」，探究色光科學的第七章「照明與色彩」，解析色彩視覺化的第八章「色彩的視覺作用」，闡明形成色彩意象的第九章「色彩與心理」，說明配色應用的第十章「色彩調和法」，整合配色學理的第十一章「色彩調和論」，策動色彩應用的第十二章「色彩計畫」，聯結色彩表現的第十三章「色彩的語言」，整合商業活動的第十四章「色彩的行銷」，以及助力建構產業平台與消費渠道的第十五章「品牌力—色彩與環境營造」。

　　另外，本書為了強化色彩研究與色彩計畫的實用性，編錄主要的色彩樣本對照於附錄二「印刷色樣與色票」，以及「色彩用語與色彩年表」查詢於附錄三。

　　基於近年來，美學教育與美學經濟普遍受到社會的重視，在人人都可以是設計師的年代，生活產業與消費市場對於美的追求與品質有相當程度的成長，設計不只是產業，更是生活，色彩也不只是工具，更是品味。此次「色彩原論」的增修改版，特別著力於色彩在總體設計與頂層設計之中的綜合效益，在目前學院教育難以進行分門別類的品牌設計之中，與讀者一同探索色彩的魅力與品牌競爭力。

目錄

⟨ CONTENTS ⟩

前言

　　色彩，從字典中可以查閱到多重的解釋或意涵。在科學性質上定義為「經由光線（光波）中不同的光譜組成所產生的視覺」：當物體受到陽光照射，不被吸收而反射進入眼睛所呈現出物體的色彩，因為波長的差異，便產生了紅、橙、黃、綠、藍、紫等色彩視覺。

　　在眼睛的視網膜中，名為錐狀體的視覺細胞受到波長 380 ～ 780nm 的光線（此範圍為人類的可視光線）刺激而產生作用。讓我們感受到色彩的光波，包含在太陽光之中，也就是說，太陽光經由分光器的分離，呈現出來的是波長各異的光譜（spectrum）。

　　其他包含色彩意義，還包括表達具體狀態的氣色、臉色，傳達抽象概念的情色、形形色色等豐富的含意，而英文則以單純的 color 一詞概括了色彩、著色、狀態等多重意義。如此，色彩除了科學層面之外，也富含著歷史、文化、民族、風俗等多重面貌。

　　下圖說明人類感覺色彩的路徑：光線經由物體的反射後為眼睛所接收，此一階段為色彩的物理過程（光學的部分），接著，網膜受到光的刺激後傳達至腦部讓人感受到色彩，此一階段則為色彩的生理學的部分，此外，根據接收來自外部的視覺訊息，在腦部認知色與形的同時，也一併產生了暖或冷、柔或剛、愉悅或不適等印象與情感，此刻便是進入了色彩的心理階段（心理學的部分）。這種視覺訊息最後會與腦中原本的記憶訊息相互對照，判斷自身與訊息的關係，進而理解其中的意涵。

　　因此，本書內容廣泛涉獵色彩的光學、心理、生理與其應用等層面。

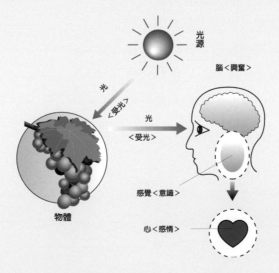

CHAPTER **01**

色彩與光

　　當日暮低垂，隨著光線的轉弱，色彩也逐漸難以辨識，這表示正因為光線的存在，我們才能感覺到色彩。對於太陽光的疑問，17 世紀的物理學家牛頓（Isaac Newton，1642 ～ 1727）從光學實驗中解釋了光的物理意涵。

光與色彩

　　西元 1666 年，牛頓使用原為改良天文望遠鏡之用的三稜鏡進行分光實驗，發現了太陽光是由不同波長的電磁波所集合而成的。牛頓選擇在晴朗的天氣，於暗室的牆上鑿出一個小孔，然後導入太陽的白色光照射在三稜鏡上，透過三稜鏡的白色光被分光成為光譜（即彩虹的組成），如圖 1-1 所示，光譜映照在放置於後方的簾幕之上，這證明了光線中含有紅、橙、黃、綠、藍、紫等色光，相對的也證明了集合所有光譜中的色光，便能產生如太陽光一般的白色光。

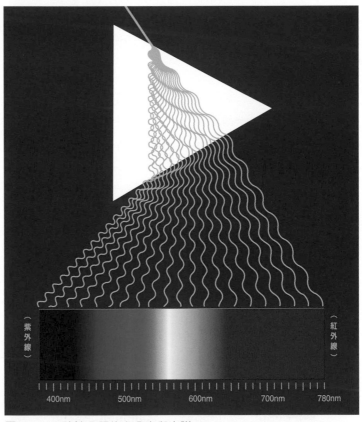

（紫外線）　　　　　　　　　　　　　　　　　　　　　　（紅外線）

400nm　　　500nm　　　600nm　　　700nm　　780nm

圖 1-1　三稜鏡分解的白色光與光譜。

進而將光譜中單一波長的色光，如以單純的紅色光通過三稜鏡，在後方簾幕上呈現的依然為紅色，由此可知，紅色光是無法進行二次分光的單色光（其他單一色光亦同），於是牛頓解釋了太陽光（白色光）之中包含了紅、橙、黃、綠、藍、紫等不同波長的色光。所謂白色光，為太陽光在 380～780nm（nano meter 之縮寫，1nm 等於 10 億分之 1m）的範圍中各色光混合而成的光，如一般在戶外白晝時所感覺到呈現白色的光。

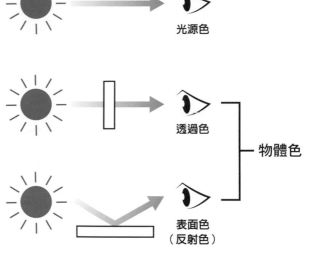

圖 1-3　受光路徑。

光線中引發人類色彩視覺的範圍，也就是太陽所發射電磁波的光譜部分，稱為可視光。人類的可視光只是電磁波的一部分，是指除去看不到的紅外線、紫外線，波長在 380～780nm 範圍內的電磁波，其中，藍色光的波長較短，紅色光的波長較長，綠色光則為中波長。圖 1-2 為各種電磁波的波長與類型。

眼睛感覺光的路徑如圖 1-3 所示，分為光源色（如光源呈現黃色或藍色等）、透過色（光線透過物體後呈現光的色彩），及表面色（反射物體表面所呈現的色彩）三大類型，這些光線直接或間接映入我們的眼睛，進而產生了色彩的視覺。

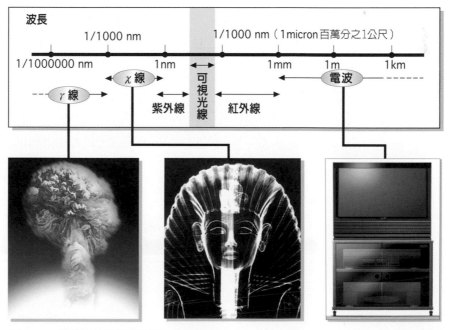

圖 1-2　電磁波的波長與種類。

物體色的產生

　　圖 1-4 表示光線經反射後顯色（呈現色彩）的原理：當太陽光照射在物體表面，若是所有波長的光均被反射時，如圖 1-4 最上方所示，物體表面呈現出白色。在其右方的分光曲線圖中，橫軸表示可視光從短波長（藍紫色區域的 380nm）到長波長（紅色區域的 780nm）範圍，縱軸則表示光的反射率，此圖說明了產生白色視覺的原理，是因為各區域的波長都呈現出高度的反射率。

　　第二個圖例表示物體反射了紅色光（長波長區域），其他波長的光均被物體吸收而產生紅色視覺。第三個圖例說明所有的照射光都被物體吸收而呈現黑色視覺。第四個圖例表示反射了些微的長波區域（紅色光），而中、短波區域幾乎被吸收，呈現出「帶紅色味灰色」的視覺。第五個圖例則表示因為各波長區域的光線被均等、部分反射而呈現灰色。

　　由上述可知，表面色（物體光）的呈現決定於物體反射光線的波長。關於光源色或透過色等色光的呈現，請參閱第七章「照明」。

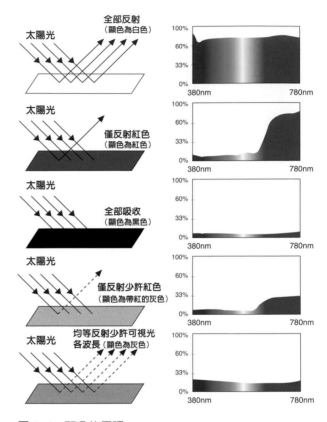

圖 1-4　顯色的原理。

CHAPTER **02**

色彩與生理

眼睛看到物體的感覺作用統稱為視覺，是一種以明暗、形狀、色彩、運動與遠近認知為主的總合知覺。

2-1
眼睛的作用與色彩知覺

如圖 2-1 所示，眼睛是處理視覺訊息的窗口，其結構近似相機顯像的原理，彩虹體如同光圈，水晶體如同鏡頭，而網膜如同底片。處理視覺訊息的步驟為：

1. 彩虹體調節進入眼睛的光量，其採光的結構為調節在 3mm ～ 8mm 之間的黑色瞳孔。

2. 通過瞳孔的光訊息經由水晶體的厚度變化，進行焦距調整，而水晶體的厚薄變化則取決於毛樣筋的鬆弛或緊繃。

3. 經由水晶體折射的光訊息，透過果凍狀組織的玻璃體後將影像集結在網膜上。

4. 集結在網膜上的光訊息轉換成為電氣化訊息後，由視神經傳到腦部產生視覺。

如圖 2-2 所示，物體所反射的光進入眼睛到達網膜時，光線通過視神經的間隙，接觸到色素層而反射，反射光被視細胞的桿狀體（柱狀體）與錐狀體（圓錐狀體）轉變成電氣訊息，由視神經傳達至腦部。網膜的中心窩附近密集了許多感知色彩的錐狀體視神經，主要活躍在明亮處，約有 650 萬個錐狀體執行作用，負責色彩（色光的 R 紅、G 綠、B 藍）的感知，而處於暗處仍然活躍的，是約有一億二千萬個平均分布在網膜上的桿狀體視神經，專責明暗的感知作用。

表示可視光（380 ～ 780nm 的電磁波）的各波長在眼睛（更精確的說法為視神經）感度變化的曲線，稱為視感度曲線。如圖 2-3 所示，在亮處以錐狀體的作用為主，最高感度在 560nm 左右，在暗處以桿狀體的作用為主，最高感度在 510nm 左右，換言之，視神經的感知程度會因為身處亮處或暗處而產生視覺偏差，相同的色彩，在暗處感知的藍色相對於在亮處顯得更為明顯，而紅色卻顯得更加晦暗，這種現象為 19 世紀的生理學家伯金傑（Purkinje）所發現，故稱之為伯金傑現象。這個發現正說明了在傍晚天色轉暗時，紅色招牌顯得深沉，而藍色依然明顯的原因。

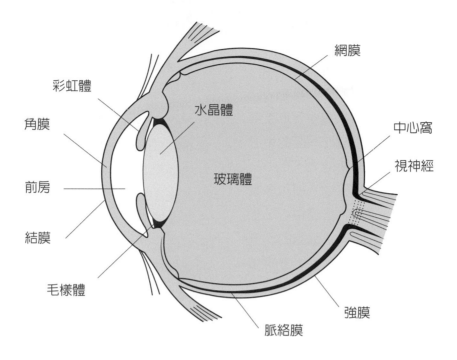

圖 2-1　眼睛的構造。

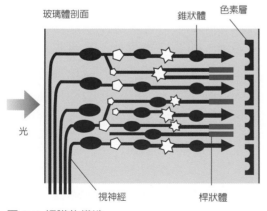

圖 2-2 網膜的構造

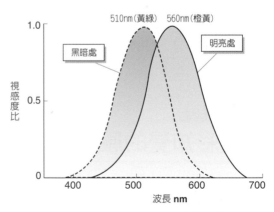

圖 2-3　在明亮處與黑暗處的視感度曲線。

在視覺細胞的研究方面，1850 年代的科學家以顯微鏡觀察網膜組織時，發現了桿狀細胞與錐狀細胞。1866 年，許爾傑（M. Schultze）發表的論文之中，明確的指出視細胞的功能與作用。在此之前，許爾傑從科學家奧柏（H. Aubert）的研究得知，人類辨視形狀與感知色彩的能力，多集中在網膜的中心部分，越離開中心，辨知能力（視力）則越弱。許爾傑進而發現錐狀細胞多集中在網膜的中心部分，越離開中心，錐狀細胞的比例漸減，而桿狀細胞的比例漸增。與奧柏的研究前後呼應，許爾傑的結論為：錐狀細胞為感知色彩的媒介，而桿狀細胞是感知細部造形的基礎。

許爾傑也發現夜行性動物，如蝙蝠的錐狀細胞不發達，晝行性動物如壁虎的桿狀細胞極少的現象，加上人類在黑暗處難以感知色彩，但可以辨識形狀的事實，由此推斷錐狀細胞主要在亮處作用，桿狀細胞主要在暗處作用。

2−2
色彩知覺的原理

關於眼睛（錐狀細胞）是如何感知色彩、辨識色彩？其結構又是如何？從 17 世紀物理學家牛頓的分光實驗以來，許多以生理學與物理學研究為主的科學家進行一連的假設、推論與實驗，這一些論述爾後成為現代色彩學理及應用發展的重要根基，以下就其代表性與論述的內涵加以說明。

一、楊格的三原色說

楊格（Thomas Young，1773 ～ 1829）是位在英國開業的醫生，同時也從事物理、生物、生理、考古等研究，在物理學方面，研究的主要對象為光，提倡光的波動學說。楊格於 1801 年提出紅黃藍三原色的論述，紅黃藍確實是色料的三原色，但是無法說明眼睛內部的感色組織（色光）也是如此，翌年的 1802 年，楊格修正三原色為紅綠紫，成為視覺三原色說的創始者。

楊格推定網膜上布滿著感知三原色的三種不同感覺粒子，感色神經則由不同的感覺粒子所組成，感知紅、綠、紫粒子的振動大小比例為 7：6：5，這些感色粒子依照映入網膜的視覺訊息產生比例性振動，振動波傳送到大腦產生色彩知覺。如圖 2-4 所示，當接收到紅色光與綠色光時，紅、綠的感色神經開始進行振動作用，而在只接收到單純黃色光時，仍然由紅、綠的感色神進行振動作用，並且在作用同時產生混光過程。在牛頓的分光實驗中，黃色光可分解出紅、綠色光，相對的，紅、綠色光的混光可以得到黃色光。色彩（色光與色料）的混合請參閱第六章。

牛頓發現眼睛外界的光是振動的電磁波，楊格則對眼睛內部的感色過程提

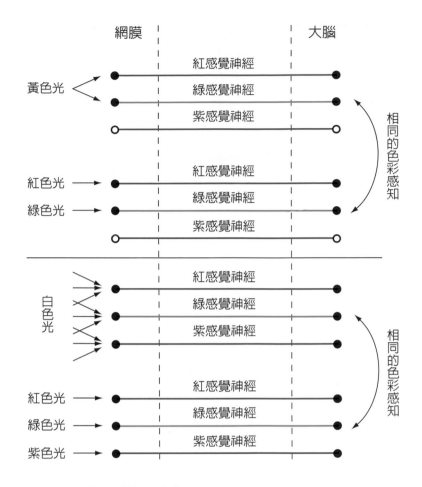

網膜　　　　　　　　大腦

黃色光

紅感覺神經

綠感覺神經

紫感覺神經

紅感覺神經

綠感覺神經

紫感覺神經

相同的色彩感知

紅色光

綠色光

白色光

紅感覺神經

綠感覺神經

紫感覺神經

紅感覺神經

綠感覺神經

紫感覺神經

相同的色彩感知

紅色光

綠色光

紫色光

圖 2-4 三原色說的混色說明。

出延續性的波動學說，這種原理與聲音在空氣中振動傳播相似，只是接收視覺與聽覺的神經各有不同，19 世紀初的慕樂（Johannes P. Muller）據此提出五感神經的學說，分別為視覺、聽覺、嗅覺、味覺與觸覺。

二、賀姆何茲的續三原色說

德國人賀姆何茲（Hermann von Helmholts，1821 ～ 94）為一位從生理學投身物理學研究的 19 世紀代表性科學家，在生理學方面提出神經傳輸速度的計測，物理學方面則提出能量不變定律，其著作『視覺論』三卷及『聽覺論』一卷，至今仍然被廣泛引用，為感覺生理學與實驗心理學的研究奠定重要的基礎。

在『視覺論』第二卷的『色覺論』之中，賀姆何茲闡述他的色彩感知主張，其主要架構幾乎延續了楊格的三原色說，但是對於感覺粒子共振的概念有不同的論點，如圖 2-5 所示，賀姆何茲主張三原色的感知來自於三種感色神經的作用特性，圖中 1、2、3 的曲線分別表示紅、綠、紫的特性，橫軸由左至右分別為 R 紅、O 橙、Y 黃、G 綠、B 藍、V 紫的可視光譜，各曲線在光譜中不同的高度，表示各感色神經對不同色光的作用程度，例如：眼睛接收到綠色光時，主要以第 2 種神經（曲線）的作用為主，但是第 1 及第 3 種神經（曲線）也會產生一定程度的作用。

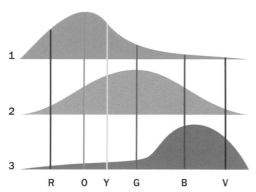

圖 2-5 賀姆何茲假定三個神經纖維的作用曲線。

在此，值得注意的是第 1 種紅感色神經，在橙色部分的作用高於紅色，而且橙色部分在其他第 2、3 種神經的作用也高過於紅色，這是說明橙色因不同感色神經的混光作用，增加了明度（明亮程度），但是紅色光主要以紅感色神經的作用為主，色彩的純粹度（可理解為彩度）較高。日後發展的各種色彩體系理論，大多符合賀姆何茲的這項論點，如在曼賽爾（Munsell）色彩體系中，黃色的明度為 8，高於紅色的 4，而紅色的彩度為 15，高於黃色的 12。關於色彩體系，請參閱第四章「立體概念的色彩體系」。

賀姆何茲的三原色說，不僅解釋了由紅、綠、紫三種不同的感色神經可以感知無限的色彩，並進行色光混合的感色現象，而且也為色盲或色弱的成因，提供了相當具有說服力的論證，換言之，在這三種感色神經之中，只要其一發生損害，就會影響到整個感色與混色功能，造成對某些色彩辨識能力的障礙。

三、亨利的相對色說

亨利（Ewald Hering, 1834～1918）在捷克的布拉格大學擔任生理學教授之初，於 1872 年開始提出色彩知覺的相對色說，與紅綠藍三原色說最大的差異點在於，相對色說加入黃色成為四原色。在賀姆何茲的三原色說之中，黃色光為綠色光與紅色光混合的二次色光，但是亨利主張黃色在視覺上的感覺既不偏向綠色，也不偏向紅色，應該獨立成為原色，而無彩色的黑與白也具有相同特性，同屬相對色說的原色之列。

亨利將紅、綠、藍、黃、黑、白等六色列為原色，在特性上將紅綠、黃藍、黑白分類為三組的相對色，並據此假定網膜中存在「紅與綠」、「黃與藍」、

「白與黑」的三對物質，由於這些物質的同化（合成）與異化（分解）作用，產生三組相對色的感覺。三對物質在異化作用下，分別產生紅、黃、白的色覺，同化作用則會產生綠、藍、黑的色覺。

相對色說的原理如圖 2-6 所示，所有的色彩都排列在色環周邊上，分成四大領域：上半部的色彩偏綠，下半部的偏紅，左半部邊偏黃，而右半部的色彩則帶藍色味。以右下方四分之一色環為例，色彩的分布由位於三點鐘位置的藍色，逐漸轉變到六點鐘位置的紅色，其中分布著無數帶有不同程度的藍色味或紅色味的紫，但是色彩變化的比例不是色光或色料的混色比例，而是視覺上的色感比例。

在亨利的色環四原色之中，任一原色與前後相鄰的原色之間存在許多中間色彩，但是兩對原色，也就是紅與綠、黃與藍之間是沒有任何中間色彩的。雖然紅色光與綠色光可以合成黃色光，但是如前所述，亨利認為在實際的視覺認知上，無法從黃色感知任何紅色或綠色的色味。色環的中心點為灰色，換言之，紅與綠、黃與藍的相對色之間沒有中間色，若要轉換到對方，則必須經由灰色作為媒介。如此，可以想見有一條無形的三度空間軸通過色環中心的灰色部分，軸的上端為白色原色，下端為黑色原色，而此一結構正是德國日後發展奧斯華德（Ostwald）色彩體系的基礎。

四、20 世紀的階段說

19 世紀初期的楊格提出了三原色說，這個學說在 19 世紀中期獲得賀姆何茲的支持與延續，而 19 世紀後期的亨利則提出不同主張的相對色說，進入 20 世紀後，基本架構似乎大不相同的三原色說與相對色說，許多新研究發現其間的本質有共通之處，1925 年，以研究量子波動聞名的物理學家許羅丁格（Erwin Schrodinger）首先提出三原色說與相對色說的統合性階段說。

許羅丁格將構成三原色說的紅、綠、藍，解釋為神經作用的三個變數，把構成相對色說的「紅與綠」、「黃與藍」、「白與黑」的三對物質，解釋為同化或異化作用的三個變數，前後兩者的三個變數是具有關連性，換言之，前

圖 2-6　亨利相對色說的模式圖（1920）。

項的三變數可經由數學程式導出後項的三變數，其程式為：

$$X1' = A(X3 - X2)$$
$$X2' = B(X2 - X1)$$
$$X3' = C(AX1 + \beta X2 + \gamma X3)$$

　　圖 2-7 為實際將許羅丁格的數學程式以座標曲線表示的結果，説明由三色説的特性曲線導出了相對色説的特性曲線。X1' 對應藍黃曲線，X2' 對應綠紅曲線，X3' 對應白黑（明度）曲線，若在變數前頭加上負號，特性曲線則會呈現水平反向，這一點正可對應相對色説的同化與異化作用。

　　許羅丁格之後，統合三原色説與相對色説的階段説獲得科學家們的廣泛認同，美國心理學家賀維其（L. M. Hurvich）以計算投光量方式進行補色混光實驗，以求證相對色説的特性曲線（圖 2-8），日本神經生理學教授御手洗玄，實際以微小電力將單色光傳送到網膜的水平細胞內，並記錄電極的正負反應，以對應相對色説的特性曲線。

　　這一些近年的研究證明了無論是三原色説，或是相對色説，都沒有明確的對與錯，只是構成的階段不同而已。三原色説的成立在於錐狀細胞作用的第一階段，相對色説的成立在於水平細胞與外側膝狀細胞作用的第二階段。第一階段為三種錐狀細胞接收可視光（光譜）R 紅（長波長）、G 綠（中波長）、B

藍（短波長）的過程，第二階段為三種錐狀細胞傳送光訊息至水平細胞與外側膝狀細胞，再轉換成為三種電氣頻率：兩種感知紅・綠與黃・藍的色彩頻率，以及一種感知明亮程度的明度頻率。

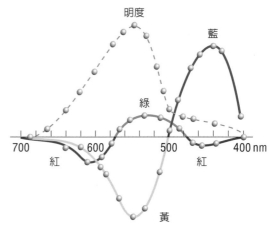

圖 2-7　三個感覺曲線所導出的相對色曲線（1925）。

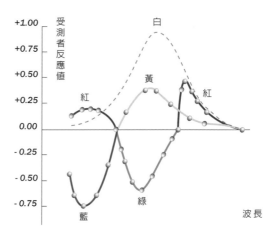

圖 2-8　賀維其提出的相對色過程（1957）。

其中，第二階段的轉換過程較為複雜，簡述如下：

1. 感知 R（紅）錐狀體與 G（綠）錐狀體的輸出功率相互比較，以決定傳送出紅或綠的色彩頻率。

2. 由 R 錐狀體與 G 錐狀體合成並輸出黃色訊息，再與 B 錐狀體輸出的功率比較，以決定送出黃或藍的頻率。

3. 三種錐狀體共同作用，或是由桿狀體的輸出功率，決定傳送出明亮程度的明度頻率。

最後，這些明度與色彩的訊息，都會被傳送到大腦負責視覺處理的部分以產生視覺與色覺。

2-3
色彩感覺的異常

色彩感覺的異常，指的是對於某些色彩（大多為紅色系與綠色系），特別是在明度相近的情況下無法區別的視覺障礙，而完全沒有色覺的全色盲者非常稀少，大約十萬至二十萬人之中才會出現一個人。

色覺異常是網膜中的錐狀細胞受到損壞，或性質異常所引起的，如圖 2-9 所示，其形態以三種感色錐狀細胞的受損情形與程度輕重作為分類依據。色覺正常者當然是三種錐狀細胞能夠正常運作，而色覺異常可大分類為三色型（其中一種錐狀細胞的作用不完全，也就是色弱）、二色型（缺少其中一種錐狀細胞，或是無法作用）、一色型（缺少其中二種錐狀細胞，或是只有桿狀細胞作用的全色盲），在三色型與二色型的大分類中，還可區分出第一異常（R 錐狀體異常）、第二異常（G 錐狀體異常）、第三異常（B 錐狀體異常）三個小分類。一般的色盲大多屬於第一及第二異常，而無法分辨藍黃色的第三異常，在理論上是存在的，但是現實生活中卻非常稀少，根據英國學者瑞特（W. D. Wright）於 1952 年所作的調查，色覺第三異常者，平均在 1 萬 3 千人到 6 萬 5 千人之間，才會出現一個人。造成色覺異常的原因，有些是先天性的遺傳，也有的是心理疾病、眼部或腦部的損傷造成的後天性異常。

色覺的分類	
A	三色型色盲
	正常三色型色盲
	異常三色型色盲
	第1色弱
	第2色弱
	第3色弱
B	二色型色盲
	第1色弱
	第2色弱
	第3色弱
C	一色型色盲（全色盲）
	桿狀體一色型色盲
	錐狀體一色型色盲

圖 2-9 色覺異常的分類。

科學技術在尚未能夠深入研究人類的視覺或色覺之前，以動物作為研究或實驗的對象非常普遍，多數科學家從動物實驗中獲得學理證據後，再應用、推論到人類研究方面。1960 年美國的馬克（W. B. Mark）以單色光投射進入金魚與猴的網膜，進行錐狀體（其中的感光色素）的感光特性實驗，發現金魚錐狀體的吸收率（感光程度）集中在波長455nm、530nm、625nm 三處，而猴子第三錐狀體的吸收高峰在 570nm，換言之，比較於金魚，猴子對長波長的紅色較不敏感。馬克的這個實驗，直接證明了三原色說的部分理論，同時也間接驗證了金魚與猴子的色感與人類相近。圖2-10 為鯉魚的三種錐狀體對光波的感色反應，為日本的富田恆男教授於 1967年發表的電氣生理學研究。

不同動物之間的感色能力不盡相同，如前述許爾傑於 1866 年的發表，晝行性動物的錐狀體較發達，色覺較強，而夜行性動物的桿狀體較發達，色覺較弱。事實上，如螃蟹、章魚等生活在海中的動物完全沒有色覺，以人類的色覺角度判斷，屬於一色型色盲。生活於人類周圍，如狗、貓、豬、蟑螂等動物雖然擁有色覺，但是不若人類的色覺來得完全，屬於二色型色盲。

與人類相同屬於三色型色覺的動物，有牛、鴿、龜、蛙、蜂等。而有一些昆蟲如蜻蜓、蝴蝶的複眼結構較為特殊，長波長的光線不容易折射進入眾多的複眼，但因為視覺細胞不容易集結影像，反而可以看到短波長光線之外的紫外線，因此被歸類為四色型色覺動物，這也就是夜晚的捕蚊燈發出微弱藍紫色光的理由。

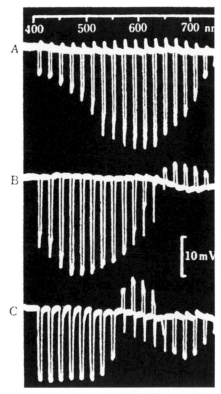

圖 2-10　鯉魚三種錐狀體的光譜反應。

CHAPTER

03

色彩的傳達

　　抽象畫家亞柏斯（J. Albers）曾説：「若是有誰説出紅色一詞，聽到的五十個人當中，他們心中所浮現出的紅色都不會相同吧」，一個色彩的傳達都已經如此，更何況人類擁有 10 萬色以上的識別能力，而測色器等光學儀器更可分析出高達 100 萬色以上，環顧四周，從一般手機螢幕的 256 色，到個人電腦的千萬色，我們就生活在這個多彩的世界之中。

　　在資訊高度成長的今天，各個專業領域對於色彩資訊的傳達、記錄與管理等要求逐漸提升，為了更加客觀，而且正確傳達為數龐大的色彩，傳達方式的系統化是最適切的解決之道，目前，色彩的傳達系統可分為二大型態，分別是以語言及生活傳達為主的色彩命名法，以及以數據與記號傳達為主的色彩表示法，而後者又依據知覺經驗與光學計測不同的構成原理，發展出顯色表示法系與混色表示法，而各種傳達方式均有不同的特色，選擇符合目的性的傳達方式才是最重要的。

3-1
色彩命名法

從古至今，人類在生活中經歷過無數的色彩，他們以共通的體認與語言，表達並記錄下這一些色彩，在特定的社會裡，這些語言經過認同、使用、流通，漸漸形成特定意義的名詞，成為色彩命名法所依據的色名。

在現代日常生活中，作為一般傳達之用的色名最多在 20 至 30 色左右，即使努力的收集整理加以分類，也只能達到約 300 至 500 色的程度。雖然色彩命名法在傳達數量與精確度方面，遠不及以數據作為傳達方式的色彩表示法來得理想，但是在色彩使用頻率與應用層面逐漸普遍的今天，以共通的生活經驗和語言文化作為發展背景的色彩命名法，其實用性與方便性卻比需要經過專業性學習的色彩表示法更為實際。

依據形成的背景，色彩命名法可整理出四大類別為：基本色名、系統色名、固有色名以及慣用色名。

一、基本色名

1969 年發表的『Basic Color Term』提及基本色的專門用語，必須是在字典當中的含意僅適用於單一意義的獨立名詞，並且要符合以下四個條件：

1 排除附加意義的色名，如帶黃的紅、帶綠意的藍等不明確的語詞。

2 不能包含其他色名，如朱紅、橙紅等，具有多重語意的語詞。

3 不得含有特定的意義，如酒紅、咖啡色等以特定對象物設定的語詞。

4 必須是廣為人知的色名，不適用如德國藍、祖母綠等經驗性的語詞。

符合上述條件的色名，有彩色的紅、黃、綠、藍、紫，與無彩色的黑、白、灰等。色彩命名法的基本色，其地位如三原色説與相對色説的四原色或六原色，也相當於色彩表示法的色相環基礎色。圖 3-1 的色環中，圓部分為日本工業標準 JIS 制定的 10 個基本色。

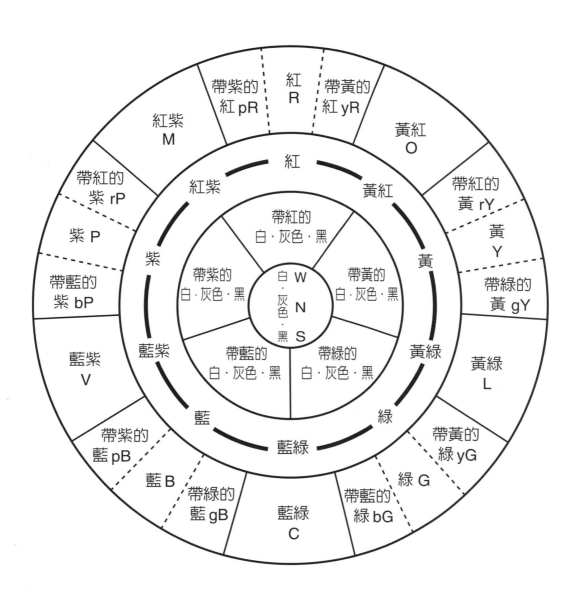

圖 3-1　JIS 系統色名的色相關係。

二、系統色名

基本色加入統合性的修飾語，便成了有秩序的系統色名。在各個基本色之間實際存在者無數的色彩，也就是色相的變化，關於色相的修飾語，如圖 3-2 所示。日本 JIS 制定了 5 種色相修飾語、13 種色調修飾語及無彩色的灰度，如圖 3-3。

系統色名的表示，如鮮明色調帶黃的綠色（vivid yellowish Green）、暗色調帶藍的綠色（dark bluish Green）等。此種分類方式因為可以概括性的網羅所有色域，應用於調查記錄或統計管理甚為方便。

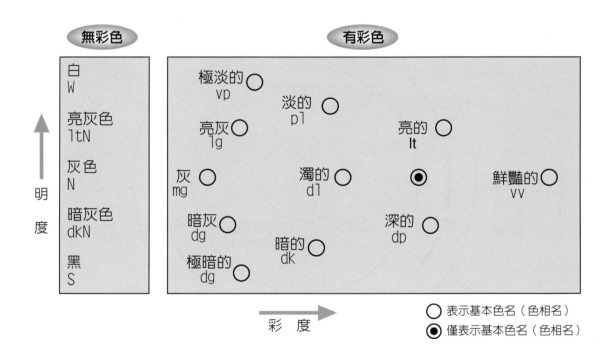

圖 3-2　JIS 系統色名的色相關係。

26

項目	說明	修飾語
色相	顏色名稱表示法	帶紅的（reddish） 帶黃的（yellowish） 帶綠的（greenish） 帶藍的（bluish） 帶紫的（purplish）
色調	表現亮暗（明度） 表現鮮豔度（彩度）	鮮艷（vivid） 亮（bright） 淺（light） 淡（pale） 極淡（very pale） 強（strong） 深（deep） 暗（dark） 極暗（very dark） 濁（dull） 灰（grayish） 淺灰（light grayish） 暗灰（dark grayish）
無彩色	灰度	淡灰、淺灰、中灰、暗灰

圖 3-3 日本 JIS 制定了 5 種色相修飾語、13 種色調修飾語及無彩色的灰度。

三、固有色名

自古流傳至今的傳統色名，或是生活周遭普遍使用的現代色名。固有色名在習慣上，大多依據動植物、人名或地名等命名，如鮭魚紅、芥茉綠、土耳其藍等。

四、慣用色名

在為數眾多的固有色名中，較為現代社會所接受、使用，而且廣為人知的色名。

3-2
色名法的標準化

以生活文化為依據的色彩命名，經過系統化與標準化之後，大幅提升客觀性與實用價值。以下，分別以日本與美國為例，說明各種色名標準。

一、ISCC–NBS 色名法

此一系統為美國的國家標準局（National Bureau of standards）與色彩協議會（Inter Society Color Council）共同修定的色名法，因應產業發展的需求，於 1932 年開始著手研究，

1939 年發表 ISCC-NBS Designating Color，之後廣徵各方面意見，於 1955 年正式發表 The ISCC-NBS Method of Designating Color and a Dictionary of Color Names，這個標準與制定方式，成為日本 JIS 系統色名法的重要參考。

ISCC-NBS 系統色名法在基本色名中加入各種形容詞，制定了 267 個色名範圍（圖 3-4、圖 3-5）。色味的修飾語如 pinkish（pk）、reddish（r）、brownish（br）、yellowish（y）、olive（ol）、greenish（g）、bluish（b）、purplish（p）等。在慣用色名方面則收錄了 7500 色。

Name	Abbre-viation	Name	Abbre-viation
red	R	purple	P
reddish orange	rO	reddish purple	rp
orange	O	purplish red	pR
orange yellow	OY	purplish pink	pPk
yellow	Y	pink	Pk
greenish yellow	gY	yellowish pink	yPk
yellow green	YG	brownish pink	brPk
yellowish green	yG	brownish orange	brO
green	G	reddish brown	rBr
blueish green	bG	brown	Br
green blue	gB	yellowish brown	yBr
blue	B	olive brown	OlBr
purplish blue	pB	olive	Ol
violet	V	olive green	OlG

圖 3-4　ISCC-NBS 的色彩分類。

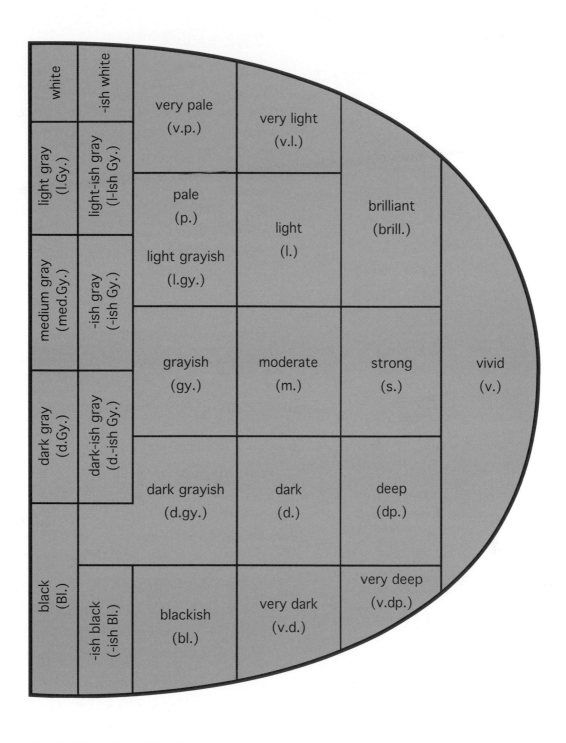

圖 3-5　ISCC-NBS 的色調區分。

二、**JIS** 的色名法

參考美國的 ISCC-NBS 系統色名法，日本制定了的工業規格色名法 JIS-Z8102 為相關色名的準則。此一色名法規範了系統色名與慣用色名的使用法則。

在系統色名方面，將基本色名附加修飾語之後成為有秩序性的體系。基本色名前冠以明度或彩度修飾語，如「鮮艷的紅」、「暗紅」，若再加以色相的修飾語，便成為「鮮艷帶黃的紅」、「暗調帶紫的紅」，若要表示帶有色味的無彩色時，則在無彩色基本色名前冠上色相修飾語，如「帶紅的灰」。JIS 制定了 350 個色名範圍。

在慣用色名方面，規範當系統色名難以表達時，則使用慣用色名。慣用色名如「粉紅」、「茶色」、「橄欖色」等，必要時可以視同基本色名，再配合色相修飾語成為系統色名。JIS 制定了 269 種慣用色名。（JIS 相關法規採用 2001 年修訂新版）

三、**PCCS** 系統色名

PCCS（Practical Color Co-ordinate System）為日本色彩研究所於 1964 年制定完成的色彩體系，其中的系統色名法，是為了因應色彩的統計、調查等目的，而研發的系統色名法，所以又稱為「調查用色彩代碼」。為了因應實際需求與達到增廣應用範疇的目的，如圖 3-6 所示，PCCS 擴大 JIS 的基本色，併入粉紅、橙色、橄欖色、棕色等主要慣用色。

系統色名法仍採用階段區分的方式，如右頁圖 3-7 所示，劃分基本分類 16 區，大分類 23 區，加上色調形容成為中分類 117 區，再加入色味形容成為小分類 230 區，多於 JIS 修訂前的 195 區。

色彩表示法

色彩用數據定量表示，以建構色彩體系的方法稱為表色法。表色法又依據色彩的知覺經驗與光學計測等不同原理，區分為顯色表示法與混色表示法二個類型，此兩者皆可正確無誤的傳達色彩。

一、顯色表示法

圖 3-8 所示，顯色表示法（Color-Appearance System）是依據色彩知覺的心理三屬性，也就是以定量的色相、明度、彩度作為分類表示的方式。以此類方法分類的色彩，大多能以色料製作的色票表示，一般印刷用途的「標準色票」，即是以這種方法作成的標準色樣。第四章的曼塞爾（Munsell）與 PCCS 色彩體系，也是以著重色彩知覺與實務經驗的顯色表色法為基礎所建構的。

基 本 分 類	大 分 類	記號
pink（粉紅）	pink（粉紅）	Pi
red（紅）	red（紅）	R
orange（橙）	orange（橙）	O
brown（棕）	beige（乳白）	Be
	brown（棕）	Br
yellow（黃）	yellow（黃）	Y
	gold（金黃）	Gl
olive（橄欖）	olive（橄欖）	Ol
yellow Green（黃綠）	yellow Green（黃綠）	YG
green（綠）	green（綠）	G
blue Green（藍綠）	blue Green（藍綠）	BG
blue（藍）	sky（天藍）	S
	Blue（藍）	B
	dark Blue（暗藍）	dkB
violet（紫羅蘭）	lavender（薰衣草）	La
	violet（紫羅蘭）	V
purple（紫）	purple（紫）	P
red Purple（紅紫）	red Purple（紅紫）	RP
White（白）	White（白）	W
Gray（灰）	ligth Gray（灰）	ltGy
	medium Gray（中灰）	mGy
	dark Gray（暗灰）	dkGy
Black（黑）	Black（黑）	Bk

圖 3-6　PCCS 系統色名分類：基本分類與大分類。

圖 3-8　由色彩三屬性構成的顯色表示系統之色立體。

○	pale	（淡的）	pale	(p)
	light	（淺的）	light	(lt)
○	bright	（明亮的）	bright	(b)
○	vivid	（鮮艷的）	vivid	(v)
	strong	（強的）	strong	(s)
○	soft	（柔的）	soft	(s)
○	dull,moderate	（沌的）	dull,moderate	(d)(m)
○	light grayish	（淺灰的）	light grayish	(ltg)
	grayish	（灰的）	grayish	(g)
	dark grayish	（暗灰的）	dark grayish	(dkg)
○	deep	（深的）	deep	(dp)
○	dark	（暗的）	dark	(dk)
○	White	（白）	White	(W)
	light Gray	（淺灰）	light Gray	(lt Gy)
○	Gray	（灰）	Gray	(Gy)
	dark Gray	（暗灰）	dark Gray	(dkGy)
○	Black	（黑）	Black	(Bk)

圖 3-7　PCCS 系統色名的色調區分。

二、混色表示法

　　色彩決定於照射的光源、物體的反射光（或透過光）、眼睛的色覺作用等三個條件，因為照明色彩的改變，或是不同觀者的色覺作用，色彩也會隨之轉變，若排除這些變數，物體的色彩只取決於光線對眼睛刺激的程度。混色表示法（Color-Mixture System）就是以客觀的測色儀器計測物體色，依據反射光線的波長區域判讀色彩特徵的方法。如圖 3-9 為色相差的分光曲線，此為使用分光儀器計測物體的表面色，將可視光範圍內各波長的反射率圖表化的結果，再從其中判讀色彩的特徵。判讀的範圍包括色相、明度與彩度，圖 3-10 為明度差的分光分布圖，圖 3-11 為彩度差的分光分布圖。

　　這種以測色數值為依據的色彩體系，由國際照明委員會（Commission Internationale de l' Eclairage，簡稱 CIE）於 1931 年改定完成，建構了 XYZ 表色體系與 RGB 表色體系，其建構的過程與原理，請詳見第五章「數值概念的色彩體系」。色立體中的奧斯華德（Ostwald）色彩體系，其理想黑、白、純色的概念，以及色彩計量的方式，也是以混色表示法的測光原理為基礎建構的。

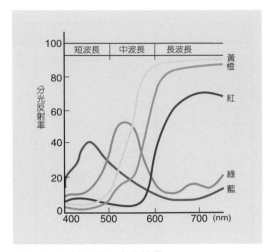

圖 3-9　色相差的分光曲線圖。

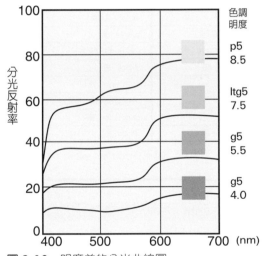

圖 3-10　明度差的分光曲線圖。

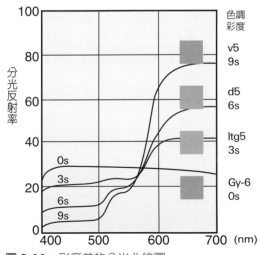

圖 3-11　彩度差的分光曲線圖。

CHAPTER

04

立體概念的色彩體系

　　早在古希臘時期，就已存在以空間配置的方式傳達色彩的概念，17世紀牛頓所整理的色環（請參閱第五章數值概念的色彩體系）已具有一定的學理根據，但是二度空間的色相環只能傳達色彩屬性當中的色相與彩度，對於明度的傳達仍有困難，若是將色彩概念以三度空間表示，這個問題應該可以迎刃而解。初期完成色立體結構的學者，有提出色球結構的德國心理學家溫德（W. Wundt），與提出雙金字塔結構的德國心理學家艾賓格豪斯（H. Ebbinghaus）等人。

　　溫德將色球結構比喻為地球儀，北極為白色，南極為黑色，縱向的經度表示各個色相，橫向的緯度表示各階段的明度。而艾賓格豪斯將兩個金字塔結構的底部相接，位於底部的四個角落，配置上亨利相對色説的紅、黃、綠、藍等四原色，兩個位於上下金字塔尖端的頂部，配置另一對相對色的白與黑。前者的色球結構，成為今日曼塞爾色彩體系的根基，而後者的雙金字塔結構，成為日後奧斯華德色彩體系的基礎。

　　總之，無論是著重實務經驗的曼塞爾體系，或是重視學理觀念的奧斯華德體系，任何一個色彩，都可以在色立體當中找到其定位，色立體中的三個次元，分別表示了三個色彩屬性的色相、明度與彩度，雖然以數字、記號作為傳達表示的方式，在使用上需要更多的專業學習，但是基於準確、統一等產業應用層面的考量，再配合標準色票的發行，其方便性與客觀性，遠比色彩命名法為佳。

曼塞爾體系

曼塞爾（Albert. H. Munsell，1858～1918）為留學巴黎及羅馬的美國畫家，之後回到波士頓從事美術教育，教授色彩構成與藝術解剖學的課程，基於對色彩的興趣與美術教育的嘗試，曼塞爾從1901年開始建構以記號為傳達方式的色立體，1915年發行研究成果『Atlas of The Munsell Color System』，完成初期色彩樹（Color Tree）與色彩球結構（Color Sphere 圖4-1）。

曼塞爾建構的色立體與多數學者支持的色球結構相似，以位於赤道的色相環作為基礎，在其中心設定一條表示明暗亮度的垂直中心軸，上端的北極為白、下端的南極為黑，在縱向的經線上設定了R紅、Y黃、G綠、B藍、P紫等五個基本色，其間再加入黃紅YR、綠黃GY、藍綠BG、紫藍PB、紅紫RP等五個中間色，中間色的命名是按照色相環排列順序而決定的，各色相隨著橫向的上下緯線，產生明暗的變化。

曼塞爾於1918年去世之後，友人與後繼者成立Munsell Color Company，致力於色彩的標準化與普及化。1937年開始，美國光學會（Optical Society of America，簡稱OSA）依據國際照明委員會（Commission Internationale de I' Eclairage，簡稱CIE）視感覺評量實驗，將原來著重理想狀態的色彩配置，往心理等間隔的實用方向調整，於1943年完成修正版的曼塞爾色彩體系（圖4-2與4-3），修正版的曼塞爾體系將色彩的色相（Hue）、

圖 4-1 曼塞爾初期的色彩球結構。

圖 4-2 曼塞爾色立體概念圖。

圖 4-3　曼塞爾色立體模型。

明度（Value）、彩度（Chroma）等三個心理屬性，依據視覺的等間隔方式設定數據尺度，並以 H.V.C 的順序表記化，用以傳達表示色彩。當時的色彩體系仍止於數值表示，還沒有製作出實際的色樣，日本於 1958 年依據修正版曼塞爾體系制定工業規格 JIS-Z 8721「三屬性的色彩表示法」，更在 1959 年發行 JIS 標準色票，美國於翌年跟進。修正版曼塞爾體系的三屬性表色法為：

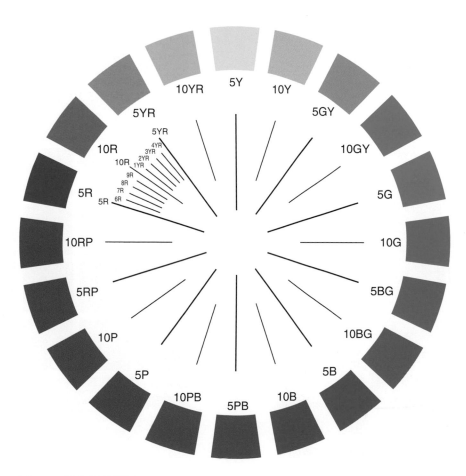

圖 4-4　曼塞爾色相環。

一、色相

　　如圖 4-4 所示，曼塞爾體系的色相
（Hue）分割以 R 紅、Y 黃、G 綠、B 藍、
P 紫為五個基本色相，加上個別的視覺
中間色為 YR 黃紅、GY 綠黃、BG 藍綠、
PB 紫藍、RP 紅紫，置於各個基本色之
間，成為 10 色循環的環狀結構，稱之
為色相環（Color Circle），各色再以
視覺等間隔方式分割成 10 等分，如此
從 R 紅到 RP 紅紫的全色相環，共分割
成 100 個色相，色相以數值記號表示如
1R、2R… 10R，中央 5R 為純紅，1R 偏
向 R 的逆時針鄰近色相的 RP 紅紫，而
10R 接近 R 的順時針鄰近色相 YR 黃紅。

　　各個色相的主色，位於數值 5 的中
間位置，以 5R、5YR… 5RP 表示 10 個
代表色相。實用化的色票表色方面，又
以 5 為基準增加中間數值為 5 與 10，成
為 20 個基本色的色相環，再從當中增
加中間值為 2.5、5、7.5、10 成為 40 色
相的色相環，日本 JIS 標準色票的制定
就是依此採用了 40 色相的組成。

二、明度

　　明度（Value），以不含色彩、光
澤的無彩色為基準，以理想的白（完全
反射光線）為 10，以理想的黑（完全
吸收光線）為 0（圖 4-5），之間的明
暗階段以視感覺差作為等間隔的分割，
以數值記號化的 10/、9/ …0/ 表示。然
而，實用化的色票，無法表達數值為 10

圖 4-5　由上至下，在相同的色相中，展
現不同的明度效果。

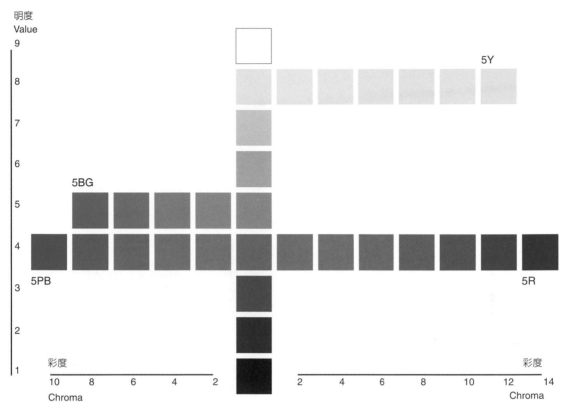

圖 4-6 曼塞爾體系之色相、明度與彩度的關係。

的理想白色,與數值為 0 的理想黑色,所以因應色票的實際明度,採用 9.5-1.0 的明度階段。

在表示有彩色的明度階段方面,其明亮程度的視感覺以無彩色作為比較基準,再加以明度表記。

三、彩度

彩度(Chroma),在一定的色相與明度配列中,以無色味的無彩色為 0,隨著色味增強,彩度也逐漸提高,彩度的階段以 /1、/2、/3 …的方式表記。然而,如圖 4-6 所示,彩度的數值實際上會因色相的不同而有所差異,如 5R 的彩度為 14,而 5BG 的彩度只有 8。

曼塞爾色彩體系的記錄與傳達方式,依色相、明度、彩度三屬性排列順序表示,如色相為 5R、明度為 5、彩度為 14,表記為 5R5/14(鮮紅),無彩色則在明度數值之前,付加代表無彩色的 N 即可,如 N5.5(中灰)。

4-2
奧斯華德體系

奧斯華德（Wilhelm Ostwald，1853～1932）為德國化學家，主要從事物理及化學的研究，曾於1909年獲得諾貝爾化學獎，同時他也是對色彩學擁有濃厚興趣的素人畫家。1905年在遠赴美國各地演講的途中，造訪了曼塞爾研究室，之後他開始從化學研究轉向以色彩為中心的研究。

奧斯華德的色立體如圖4-7與4-8所示，是由上下兩個底部相接的圓錐體構成的，其中圖4-7是將色立體的一部分切開，呈現出斷面的狀態。比較於曼塞爾色立體，因為各色相的彩度與明度差異所造成的不規則狀，奧斯華德色立體顯得相當整齊而有規律，這一點是兩者決定性的差異所在，換言之，奧斯華德色立體是依據理論將色彩均等配置，排除視感覺的等間隔比例要素。但是在色相環的中心位置，設定一條垂直的明度軸，此一基礎結構是一致的。

奧斯華德所有的色彩皆以理想的黑、白，以及完全色（純色）等三要素的混合量表示，色立體的上方為白色，下方為黑色，中央外圍配置各個完全色，其色相設定的方式不同於曼塞爾體系以五個基本色為主，再進行視覺的等間隔分割，奧斯華德體系以亨利（Ewald Hering）的相對色說為理論基礎，也就是將色相環四等分後，先在相對位置上配置黃 yellow 與藍 ultra-marine blue、紅 red 與綠 sea green 二對物理補色的相對色，之後在其間置入也是相互對應的橙 orange 與青 turquoise、紫 purple 與黃綠 leaf green，成為8個主要色相，再將各色相3等分後，完成如圖4-9，合計24色相的補色色相環。

在奧斯華德體系之中，色相環的每一個色相都是完全色（full color），完全色是奧斯華德獨特的理論性概念之一，以四原色為例，完全色在一對互補色光的光譜波長範圍內呈現出完全反射（其他部分完全吸收），或是完全吸收（其他部分完全反射）的關係，成為如圖4-10所示，具有矩形分光特性的理想性物體反射光。事實上，單一色光之間的彩度並不相同，當波長範圍分布越廣，彩度則越低。

在無彩色的明度階段方面，奧斯華德於黑白之間置入6個灰階成為8階段，其分割方式（白與黑的含有比例）是依據菲其奈（Fechner）提出的幾何級數法則，「光量以等比級數增減時，眼睛感受到的明度是等差級數的變化」，因此白色含有量的增減，採用等比級數的計量。

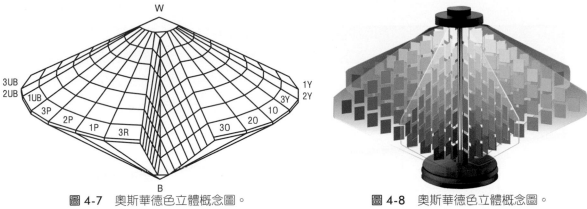

圖 4-7 奧斯華德色立體概念圖。

圖 4-8 奧斯華德色立體概念圖。

圖 4-9 奧斯華德色相環。

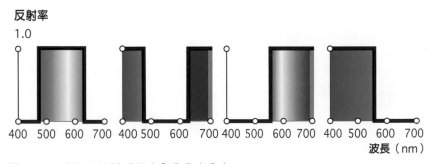

圖 4-10 奧斯華德體系的完全色分光分布。

記　號	白色含量	黑色含量
a	89	11
c	56	44
e	35	65
g	22	78
i	14	86
l	8.9	91.1
n	5.6	94.4
p	3.5	96.5

圖 4-11　奧斯華德色彩中的黑白含量比例。

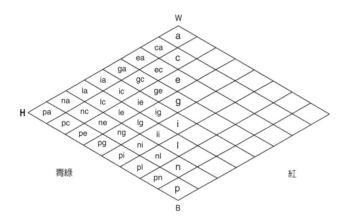

圖 4-12　奧斯華德色立體的垂直斷面。

圖 4-13　奧斯華德色立體的等色相面。

圖 4-11 表列 8 個無彩色階段的白與黑含有量，以現實條件來説，完全反射光線的理想白色，以及完全收光線的理想黑色，也就是在 a 或 p 當中，理論上的 100% 白或黑色含有量（物體色）是不存在的。

奧斯華德色立體的明度階段是上為白、下為黑的縱向排列組合，以此為邊完成 24 個色相的正三角形，在位於明度階縱軸對面的頂點配置各色相之純色（完全色），每個三角形稱為等色相三角形，如圖 4-12 與 4-13 所示，等色相三角形各邊分割 8 個單位，共計有 28 個有彩色，每色均付予表記。這些色彩是由理想黑（B）、白（W）的含有量及完全色（C）的含有量混合而成，以 C ＋ W ＋ B ＝ 100 表示其相對關係。如圖 4-14 所示，例如：pe 的白含有量 p 為 3.5，黑含有量 e 為 65，完全色含有量則為 100 － 3.5 － 65 ＝ 31.5。換言之，pe 這個色彩可經由圖示的色彩比例進行回轉混色產生。純色與黑白相同，完全的純色並不存在，實際純色的白色含有量為 3.5，黑色含有量為 11。

等色相三角形的關係如圖 4-15，垂直軸 a-p 為明度軸，與其平行的 ca-pn 或 la-pe 垂直軸上的色彩，因純色含有量相同，為等純系列（Isochrome）。三角形上軸線的 pa-a 為明清色，與其平行如 pc-c 或 pi-i 等軸線上的色彩，因為含有同量的黑，稱為等黑系列（Isotone）。

三角形上軸線的 pa-p 為暗清色，
與其平行如 na-n 或 ia-i 等軸線上的色
彩，因為含有同量的白，稱為等白色
系列。在 24 個不同的等色相三角形
中，所有相同位置的色彩，也就是所
有黑白含量相同的不同色彩，為等值
色系列（Isovalent）。以奧斯華德色
彩體系表示特定有彩色時，在二個歐
文字母代碼前加上色相代號，如 17pa
（純青）或 8ga（粉紅）等。

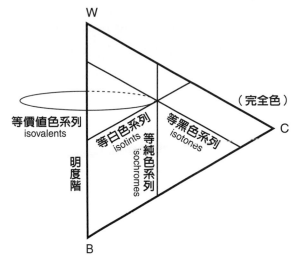

圖 4-15　奧斯華德等色相三角形的色系結構。

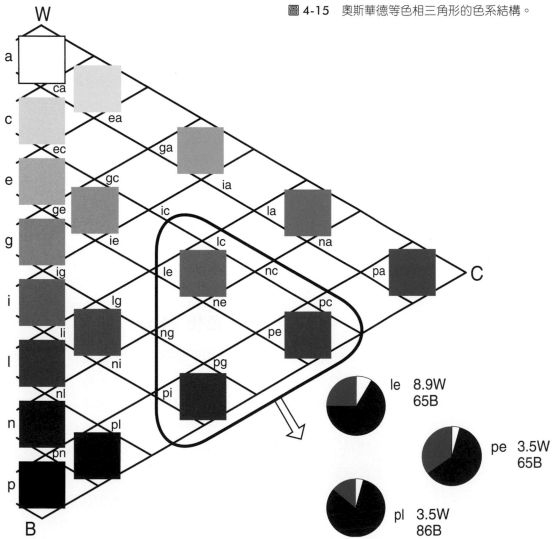

圖 4-14　奧斯華德的等色相面與色彩表記。

著重學理的奧斯華德色彩體系，在應用上需要加以實際的調整，但是在研究發展方面，卻具有其他體系所不及的優點，其色彩配置採用回轉混色原理，與以測光為依據的 XYZ 色彩體系同屬混色表示法，這二者間的對應關係比曼塞爾色彩體系更為明確。另外，各三角形色度圖上的色度關係（位置）保持一定的比率，相對色相也均為互補色，非常適合使用於說明色彩的調和關係與原理。美國紙器公司（Container Corporation of America）所制定的「色彩調和便覽」（Color Harmony Manual），就是依據奧斯華德色彩體系的理論所修訂完成的，其中並以色彩測定的方式，精密的重現奧斯華德體系的色彩（請參閱第十三章，色彩計畫的工具）。但是，目前表示物體色的主流標準仍為顯色表示法，如曼塞爾體系與 PCCS 體系等。

4-3 PCCS 體系

20 世紀初期完成的二大色彩體系為顯色表示法的代表「曼塞爾體系」，與混色表示法代表「奧斯華德體系」，前者著重實用性的標準化，後者強調學理的完整性。但是在色彩調和、色彩調查或色彩教育等發展方面，承續曼塞爾體系的實務精神，納入奧斯華德體系的條理分明，20 世紀後半發展的 PCCS 體系，不僅日本國內，包括我國的教育與產業界也深受影響。

日本最早的色彩體系，為色彩研究所於 1951 年發表的「色的標準」，這個版本在 1964 年廢止，取而代之的是曾在 1958 年作為制定工業規格「三屬性色彩表示法」依據的修正版曼塞爾體系，並於同年發表多年來的研發成果「日本色研配色體系」，其英文名為 Practical Color Co-ordinate System，簡稱 PCCS，若直譯則成為「多目的實用性色彩調和體系」，顧名思義，PCCS 是日本色彩研究所以色彩調合為目的所開發的色彩體系。

PCCS 的色彩表示法，有以三次元表示色彩三屬性的表記法，與系統色名表示法等，其中最具特色的是統合明度、彩度的色調概念，以及色相與色調的調和概念等，兩大概念的系統化所構成的色彩體系表示法。

一、色相（Hue）

PCCS 體系以人類色覺基礎的四個主要色相，紅、黃、綠、藍（也稱心理四原色）為整體色相環的中心，再將這四個色相的心理補色分置於色相環中的相對位置。所謂心理補色，是指因為眼睛的補色誘發現象所產生的相對色相，此一論點基礎源自於混色表示法的奧斯華德體系。

在以上 8 個具有補色關係的色相中，以視覺調整方式加入 4 個色相，以形成視覺等間隔的 12 色相環，最後在 12 色相中加入視覺等分的中間色成為 24 色相，此一構成方式源自顯色表示法的曼塞爾體系（圖 4-16）。

在 PCCS 的 24 色相環中，包含了色光的三原色 R 紅、G 綠、B 藍，色料三原色 M 紅紫（magenta）、Y 黃（yellow）、C 帶綠的藍（cyan），以及各個心理補色，如此基本而完備的色相組合，成為色彩教育重要、實用的參考資料。

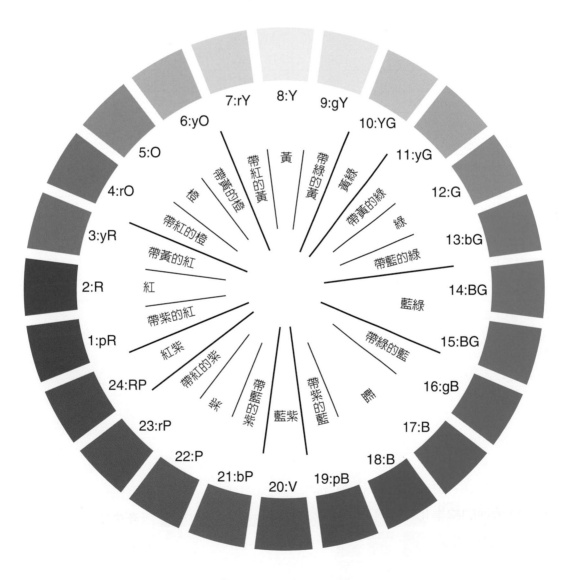

圖 4-16　PCCS 色相環。

如圖 4-16 與 4-17 所示，PCCS 體系色相的表記方式，以英文色相名的字首，加上從紅色開始排列的序號，成為如 1：PR、2：R…23：rP、24：RP 等 24 色相表記。

二、明度（Lightness）

PCCS 色彩體系明度的標準與曼賽爾體系相似，以白與黑之間的明暗知覺進行等距分割，不同於奧斯華德體系的等比級數分割。也就是在白、黑的二個階段中，設定中間值的灰而成為 3 階段，各別加入中間值成為 5 階段，再取中間值為 9 階段，最後再取中間值為 17 個明度階。如圖 4-18 所示，明度的表記與數值參考曼賽爾體系，色彩白為 9.5、黑為 1.5，在合計 17 個明度階之間，每階段相差 0.5 單位。

色相記號	色相名	Munsell 色相	色相記號	色相名	Munsell 色相
1：pR	purplish red	10RP	13：bG	bluish green	9G
2：r	red	4R	14：BG	blue green	5BG
3：yR	yellowidh red	7R	15：BG	bluie green	10BG
4：rO	redish orange	10R	16：gB	greenish blue	5B
5：O	orange	4YR	17：B	blue	10B
6：yO	yellowidh orange	8YR	18：B	blue	3PB
7：rY	redish yellow	2Y	19：pB	purplish blue	6PB
8：Y	yellow	5Y	20：V	violet	9PB
9：gY	greenish yellow	8Y	21：bP	bluish purple	3P
10：YG	yellow green	3GY	22：P	purple	7P
11：yG	yellowidh green	8GY	23：rP	redish purple	1RP
12：G	green	3G	24：RP	red purple	6RP

圖 4-17　PCCS 色相記號、色相名與 Munsell 色相之對照。。

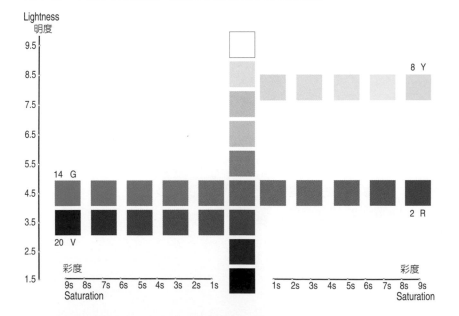

圖 4-18　PCCS 體系之色相、明度與彩度的關係。

44

三、彩度（**Saturation**）

判斷色彩鮮豔程度的彩度，也就是有彩色與無彩色之間的距離計測與單位設定，為三屬性之中難度最高的部分，依照不同的專業與應用，概念上包括色彩含量（Chromatic Content）、色彩著色度（Chromaticness）、色彩強度（Intensity）、色彩鮮豔度（Vividness）與色彩飽和度（Saturation）等。彩度觀念的整合雖較不易，但仍可從各個色彩體系中，整理分類出二種類型的分割概念。其一，先設定與有彩色在視覺上等明度的無彩色作為對照基準，再比較與各個有彩色之間的相對關係之後，建立不同程度的評量尺度，曼賽爾體系即是採用此一方式。其二，先比較並選定在概念上（理想狀態）的各個純色，再與無彩色之間進行彩度階的分割，奧斯華德體系與瑞典的色彩標準 NCS 即是採用此法（請參閱第十三章，色彩計畫的工具）。

PCCS 體系基於色彩教育上的考量，一方面採用理想的純色作為彩度的理論標準，設定各色的最高彩度均相同。另一方面從現實可得的色料中，選定最具鮮豔感的色相為實際基準。如圖 4-18，各色相的基準色（純色）與同明度最低彩度有彩色之間，以視覺等間隔方式分割成為 9 個階段。表記上為與其他體系有所區分，最低彩度 1 至最高彩度 9 的數值後加上小寫的 s（飽和度 saturation）表示。

四、**PCCS** 表記法

PCCS 體系以色相、明度、彩度三屬性表示色彩時，表記如 2：R-4.5-9s（純紅），表示無彩色時，附加代表無彩色的 N 於明度數值前，如 N-4.5（中灰）。

從 1：PR 到 24：RP 的 24 色相，最高彩度均以 9s 表記（理想純色等彩度概念與奧斯華德體系相同），但是最高彩度（純色）的明度，卻是隨著色相不同而有所差異（各個純色間有明暗差異的概念與曼賽爾體系相同），為了使色立體中各個純色明度的移動更為平順，PCCS 體系確立各色相的基準明度，從 1：pR 到 8：Y 逐漸明亮，再從 8：Y 到 20：V 逐漸降至最低明度，然後明度再漸漸升至 24：RP、1：pR…週而復始。

如圖 4-19 與 4-20 所示，以 PCCS 三屬性製作的色立體，是呈現出些微歪扭的立體構成，因為每個橫軸長度（彩度）相同，所以色立體比曼賽爾體系更為規律，而橫軸的頂點上下變動，是代表明度表示的精確度高於整齊劃一的奧斯華德體系，換言之，PCCS 色立體的優勢之一，在於橫向剖面的各個色相，具有相同視覺明度的特點。如圖 4-21 與 4-22 所示，

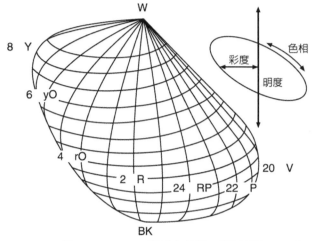

圖 4-19　PCCS 體系之色相、明度與彩度的關係。

圖 4-20　PCCS 體系之色相、明度與彩度的關係。

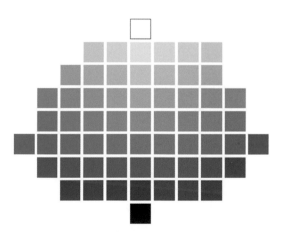

圖 4-21　14:BG（藍綠）與 2:R（紅）的等色相面。

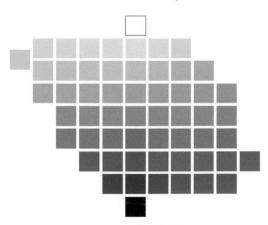

圖 4-22　8:Y（黃）與 20:V（紫）的等色相面。

五、色調（Tone）

音樂語言中的音調，可以解釋為包含音聲的高低、輕重、強弱、長短、急緩等，是一種複合性概念的用語。而色彩語言中的色調，是一種明度與彩度的複合概念，即便是相同的色相，也存在著明暗、強弱、清濁、濃淡、深淺等調子上的變化，這些色彩的調子變化稱為色調。通常，相近或相同色調中的色相配色，其調和性較高。

將色調概念建構在色彩的空間中，是 PCCS 體系的特徵之一，組織架構上與奧斯華德體系的等值色（Isovalent）相近，如圖 4-23 所示，由各色相發展出 12 個色調變化，各色相在個別的色調中，依據不同的明度高低予以適當配置，而在各個色調之間，同時也維持明度與彩度上的相對關係。

換言之，在同一色調中，因為色相的不同，明度也有所差異。這種現象在

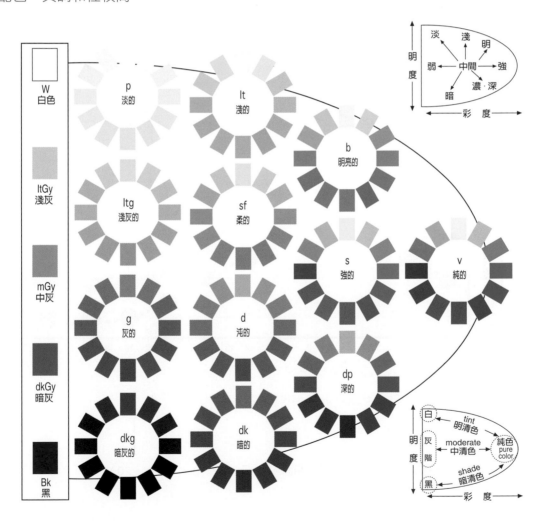

圖 4-23　PCCS 體系之色調概念圖。

低彩度區域的淡（pale）、淺灰的（light grayish）、灰（grayish）、暗灰的（dark grayish）等色調中並不太明顯，但是在高彩度區域中甚為顯著，如圖 4-24 所示，在鮮明色調（vivid tone）色相環組合中，8：Y（黃）與 20：V（紫）之間的明度差異極大，其明度分別為 8.0 與 3.5（明度差 4.5 單位）。而在鄰近彩度略低的深色調（deep tone）色相環組合中，8：Y 與 20：V 的明度差異較小，其明度分別為 5.8 與 2.5（明度差 3.3 單位）。

以色相與色調表示色彩時，如色相 2 號（紅）的 light（淺）色調，則表記為「lt12」（粉紅）。表示無彩色時，白色為 W、黑色為 Bk，其他灰階則在明度數值前附加代表灰色的表記 Gy，如「Gy-3.5」（暗灰）。

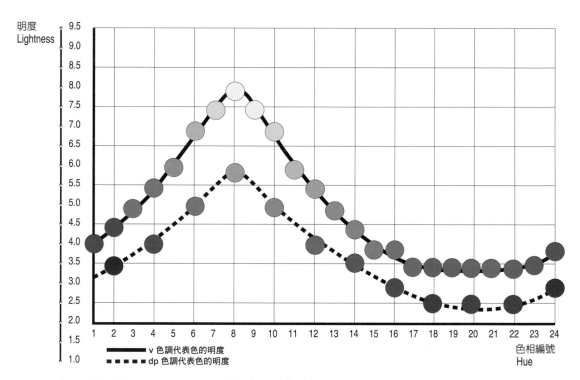

圖 4-24 PCCS 體系之 v 色調與 dp 色調代表色的明度對照。

■ ■ ■ ■ ■

CHAPTER **05**

數值概念的色彩體系

　　為了對色彩進行更加正確的描述、紀錄與傳達，科學家們開始思索是否能將色彩轉化為數值，讓色彩的描述、紀錄與傳達更加客觀清晰。

　　早在 17 世紀的牛頓就以分光實驗，證實所有的色彩都來自於自然光，也就是光譜。這些對色光的實驗與實證，影響了後世的眾多學者，他們認為色光原理既然來自於自然界，不同色光的混合結果應該可以計算與預測。

5-1
牛頓的混光研究

　　若使用光線投射器，分別以紅色光與綠色光投射在同一個地方，則會出現紅綠視覺混光的黃色光，這並不是光線的物理變化，而是楊格與賀姆何茲「三原色說」所主張的，眼膜中紅色感知與綠色感知的混合產生了黃色感知的生理現象（請參閱第二章，色彩與生理）。

　　關於色光的分析與混色的推論，可以追溯至 17 世紀的牛頓（Isaac Newton，1642 ～ 1727），除了光譜的分光實驗，牛頓還提出成為今日混色基礎的色盤結構與混色法則，如圖 5-1，牛頓為了預測並說明混色的原理，提出光譜中的七色圓盤（Color Circle），色彩的界定與比例，取決於牛頓與助手的視覺觀察，色階比照音階區分為紅、橙、黃、綠、藍、青、藍紫等七色相，排列於色盤周邊，因為橙與藍在光譜中的比例較少，所以在圓盤中的比例也比照半音，只有其他色相（全音）的一半，中心點則是由各色光混合而成的白色光，越接近圓心，代表與白色光混色的比例越高。若在這個色盤中心加入明度軸，就形成了今日色立體的概念。

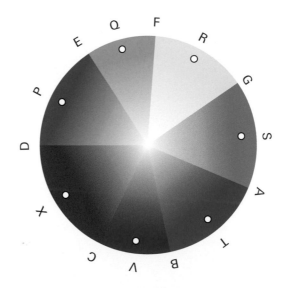

圖 5-1　牛頓提出光譜中的七色圓盤（Color Circle）。

依據牛頓的混色理論，混色的計算（預測）是由參與混色的各個色彩在色盤中的位置，取其共同的平衡點（重心），這個平衡點的所在色彩就是混色結果的色彩。在圖 5-1 中，各色相的純色位於從 P 順時針方向到 X 的點上面，例如：光譜紅色光 P（純色）與藍色光 V 以等量混合，其混合色的位置就會落在 P-V 線段的中央，也就是比較於圓周上的光譜藍紫色光 X，稍微往圓心內移的位置上，這個平衡點不僅說明了紅藍二色混的色相變化，還說明了圓周（光譜）上的純色與圓心白色光之間的混合比例。

若是以現代色彩三屬性的方式說明，經過混色的藍紫色光，比較於光譜中的藍紫色光，其明度較高，彩度則較低。

然而，牛頓的混色理論也間接說明，這個亮藍紫色光，雖由紅色光與藍色光依相同比例混合，但也可經由光譜藍紫色光與白色光，依一定比例混合得之。同理可知，圓周上相對的色光相互混合則成為白色，或是接近白色的灰色。此一法則說明混色的基礎概念，至於正確的色光定位、混色比例計算等精密的技術問題則尚未解決。為符合完整的牛頓重心（平衡）法則，國際照明委員會 CIE 經由測色實驗的修正，於 1931 年完成色彩定位與光度計測，將牛頓的色盤表示方式，調整為馬蹄鐵狀色度圖（圖 5-2）。

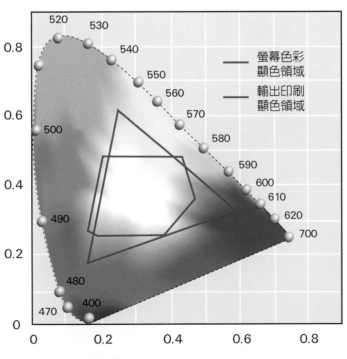

圖 5-2　馬蹄鐵狀色度圖。

葛萊斯曼的混光法則

牛頓的分光實驗證實了所有的色彩都來自於自然光（光譜），許多學者認為，原理既然來自於自然界，不同色光的混合結果應該可以計算或預測。關於混色的定律，數學家葛萊斯曼（H. G. Grassmann，1809～77）於 1853 年提出以下四個法則。

（一）第一法則

所有色彩的印象，可以用三個數理性要素決定，也就是色彩本身的色相、明亮度，以及參與混色的白色光亮度。這三個要素，大致可對照今日色立體中的色相、明度與彩度等三個色彩屬性。其中也間接說明任何色光的混合色，都可以經由如牛頓色盤圓周上的飽和色（純色），與圓心白色光的比例混合得到相同的色彩。這個法則大致延續了牛頓的混色理論。

（二）第二法則

二個參與混色的色光，一個色光保持原條件，另一個色光以連續性變化調整，混合光則會呈現連續性的視覺印象。這個法則適用於三次元結構的色立體，如色盤圓周上的飽和色，隨著白色光的增強，明度逐漸提高、彩度逐漸下降，在色盤中的位置也隨之逐漸往圓心移動，到達圓心的白色之後，再隨著白色光的減弱，對向色光的比例相對增加，逐漸過度到色盤另一端圓周位置的飽和色。據此，葛萊斯曼補充牛頓的混色理論，提出若二色混色結果為白色，或是接近白色的灰色，則可以判斷此二色的關係為補色（互補）。

（三）第三法則

無論一次或二次混色，只要是視覺上相同的色彩，在本質上是不變的，這些視覺相同的色彩若再一次與同質色混合，結果也是相同的。這個法則在字義上不易理解，但卻是混色定律重要的概念。以光譜色彩為例，若：紅 A ＋綠 B ＝黃 C，則：紅 A ＋綠 B ＋藍 D ＝黃 C ＋藍 D ＝白 E，換言之，光譜色光的紅與綠所混合的黃，與光譜黃色光的本質相同，本質相同的這兩組色彩，再分別與其他本質色混合的結果也會相同（請參閱第六章，色彩的混合）。

（四）第四法則（阿布尼法則）

混合光的強度，等於參與混合的各個色光的強度總和。在牛頓的色盤中，距離圓心遠近的位置，除了明度與彩度的意義之外，也意味著光度的強弱。而混合色的色光強度，其位置在參與混色色彩間的重心（平衡點）上，也就是各個色光強度值的總和，但是葛萊斯曼補充提出，這種色光強度的記算是物理性的強度總和，不是視覺感知的明亮程度。視覺明度的計算不是一般邏輯的 1 ＋ 1 ＝ 2，前述奧斯華德體系中曾提及菲其奈（Fechner）的幾何級數法則，「光量以等比級數增減時，眼睛感受到

的明度是等差級數的變化」。當然，這個光度總和的法則適用於任何相同與相異的色彩混合。

5-3
近代的混光實驗

以紅綠藍三個色光可以混合出所有的色彩，這個概念早在 17 世紀牛頓的分光實驗中得到證實，混色的預測與原理也在 17 世紀葛萊斯曼的混光法則中獲得進一步的發展，進入 20 世紀後，色光三原色的計測方式、混合比例、色度標準等研究，經由更多樣、更深入的混光實驗，逐漸形成了一個完整的色光體系。

混光研究屬於自然科學的一環，為了準確、客觀的進行混色實驗，共通不變的定則與記號是必要的條件，以下為幾個代表性的等色方程式，三原色光的紅、綠、藍分別以 **R**、**G**、**B** 表示，其混合量分別為 R、G、B，由以上色光與個別混合量，得到 **C** 色光，等色方程式為：

（一）R**R** ＋ G**G** ＋ B**B** ≡ **C**

如前所述，混合比例的計算不同於一般數學的加減乘除，而是具有特別單位的物理性算式。紅色 R 的混合量單位 R，因為屬性不同，不得與 G 或 B 一併計算或替換，而「＋」也不是數學的

加法，應該解釋為將色光照射在同一處的「混色」概念，「≡」記號也不同於「＝」，是表示左右的色彩在視覺上是「一致的」。

（二）x**R** ＋ x**G** ＋ x**B** ≡ x**C**

第一個等色方程式雖然不是單純的數理算式，但並不代表與數理毫無相關，例如：在方程式的左右各乘以倍率 x，在數理邏輯與混色理論上都是成立的，換言之，當紅、綠、藍的混色量都增為 x 倍，混合後 C 色光的分量在視覺上也增為 x 倍。

（三）（R ＋ R'）**R** ＋ G**G** ＋ B**B** ≡ **C** ＋ R'**R**

若在第一個等色方程左邊多加 R'分量的紅色光，右邊的混合色光 C 在視覺上也會增加相同分量的紅色光。

除了上述代表混色記號的「＋」與等色記號的「≡」，在實際的混色實驗中還會出現「－」記號，代表的不是數理的減號，而是從混色要素中「移除」的概念。近代的研究發現，以紅綠藍三個單色光無法完全混合出所有光譜中的色彩，為了計測這一些極少數不能經由混色呈現的色彩，需要在從光譜程式中附加「－」，以表示移除。

此外，也有以「＋」加入補色，以降低明度或彩度的減法演算方式，例如：光譜的藍綠色光顯得相當明亮鮮艷，是一般藍色光與綠色光的混色光所無法呈現的，但是為符合混光實驗的等

視覺條件，必須在光譜藍綠色光（**C**）之中加入少量的紅色光（R**R**），以取得與綠色光（G**G**）和藍色光（B**B**）的混色在視覺上的等色，其方程式為「**C** ＋ R**R** ≡ G**G** ＋ B**B**」。據此，表示實際光譜藍綠色光（**C**）的方程式為「**C** ≡ － R**R** ＋ G**G** ＋ B**B**」。

　　混光實驗中，為了使 **R**、**G**、**B** 以不同比例混合，與不同的混合色 **C**，在視覺上達到等色條件，**R**、**G**、**B** 的投射量 R、G、B 必須受到精確的控制，而混合色 **C** 的物理性質也比須明確，一般使用光譜中的色光為標準，如此嚴密的設定，才可以達到以不同比例三原色光，混合出所有可視光色彩的理想。

　　進入 20 世紀後，以數理計測與嚴密設定進行的混色實驗，與其他色彩體系與色立體的研究同時展開，如英國的桂德（Guild）於 1920 年以彩色膠片製作紅、綠、藍基本光，進行混色實驗與發表。同樣英國的瑞特（W. D. Wright）於 1927 年以實際的波長數據與更精確的混光裝置，進行並發表一連串的測色與混光實驗，瑞特從光譜中選定紅綠藍三個單色光，以其反色率最高的部分作為混色標準的色光，紅色光 **R** 位於波長 650nm、綠色光 **G** 位於 530nm、藍色光 **B** 位於 460nm 的位置。

　　其混色實驗如圖 5-3 所示，橫軸以混色光 **C** 表示設定的光譜波長，縱軸表示為調整與混色光 **C** 達到視覺等色，**R**、**G**、**B** 所需的分量比例值，圖中的紅色光曲線在 500nm 藍綠色光位置，呈現低於 0 的負值混色，在等色方程式以「－」移除的記號表示。

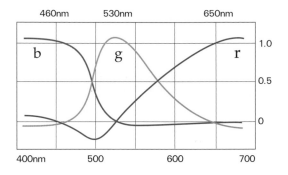

圖 5-3　瑞特的混光實驗數據。

5-4
CIE 的色彩體系

　　構成色立體的色相、明度與彩度等三個屬性，是基於色彩的系統化與普及化為目的而設定的要素，在使用上可以假定其中的一項或兩項保持不變，單一選擇另一項或另兩項的屬性變化即可。然而，呈現在自然界的色彩（色光），無法以如此規律的模式表示或管理，特別是在照明、螢屏、光學、數位等色光相關的研究或產業，以非視覺架構的工學數值、方程式與標準的絕對值等條件表示色彩是有其必須性的，換言之，以數值算式表示的色彩不需要借助任何如色票、螢幕、列印等媒介的再現，是一種非視覺化的表色方式。

一、RGB 色彩體系

前述各種混色實驗中，學者們所使用的 **R**、**G**、**B** 標準波長與混合量各有些微的出入，為求得更客觀、更普及的研究成果，數值的國際標準化勢在必行。有鑑於此，國際照明委員會（Commission Internationale de l' Eclairage，簡稱 CIE）於 1931 年選定混色基本刺激 **R**、**G**、**B** 的標準波長各為 700nm、546.1nm、435.8nm，非整數的理由，是因為其數值從水銀的光譜波長換算而來，另外，在 **R**、**G**、**B** 混色量方面也有所調整。

如此一來，並不表示實驗要以新的標準數值重新來過，只要將新的數值帶入數理性的等色方程式中，就能得到新的實驗結果。舉例來說，在瑞特的混光實驗中使用的基本刺激 **R'**、**G'**、**B'**，與 CIE 制定混色基本刺激 **R**、**G**、**B** 換算，等色方程式的關係為：

$$\mathbf{R'} \equiv R1\mathbf{R} + G1\mathbf{G} + B1\mathbf{B}$$
$$\mathbf{G'} \equiv R2\mathbf{R} + G2\mathbf{G} + B2\mathbf{B}$$
$$\mathbf{B'} \equiv R3\mathbf{R} + G3\mathbf{G} + B3\mathbf{B}$$

（R1、G1…G3、B3 為定數）

CIE 將這類一方面投射特定光譜色光（目標色），另一方面混合基本刺激 **R**、**G**、**B** 的含量（模擬色），以達到視覺一致的實驗，加以標準化、系統化，成為 CIE 的 RGB 色彩體系。圖 5-4 為

RGB 色彩體系的三個刺激值 **RGB** 的量比，例如：在同能源的條件下（可理解為同照明條件），波長 600nm（紅色光）部分的三刺激值分別為 **R** 0.33、**G** 0.05、**B** 0，而在 500nm 的藍綠色光位置，**R** 的刺激值為負數，負值的光要如何混合？這說明了以單純 **R**、**G**、**B** 三個基本刺激，無法完全呈現所有的色光，負數的刺激值也增添運算的繁瑣，為 RGB 體系的缺點之一。

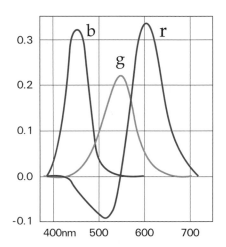

圖 5-4　CIE 制定的 RGB 表色系統之等色係數。

實驗證明以基本刺激的 RGB，無法混合出鮮亮的光譜藍綠色光，除非將 R 刺激值降到負數，GB 的刺激值才會相對提升，進而混合出鮮艷明亮的藍綠色光。為了克服技術上的問題，必須在混色前的 **R** 刺激（色光）之中，加入光譜單色光（白色光）作為色組（matching），如此，**R** 的刺激值（鮮

明程度）因光譜單色光的中和而降低，換言之，**G** 與 **B** 刺激值的相對提升，從整個光譜結構而言，**R** 刺激為負數的移除混色。

二、**XYZ** 色彩體系

CIE 在發表 **RGB** 色彩體系的同時，以算式變換的方式發表另一個色彩體系，也就是目前世界上使用最為廣泛的 **XYZ** 色彩體系。在過去的實驗數據與法則算式的支持之下，色彩的混合與管理，已經足以各種等色方程式的運算取代實際的實驗操作，當然，如 **RGB** 色彩體系的負刺激值，與視覺無法感知的紫、紅外線等，即便實際不存在的刺激（色彩），也可以帶入等色方程式的運算之中，在此一範疇，色彩是難以掌握形象的數值。

然而，超過人類可視範圍的電磁波似乎不宜稱之為色彩，即使反射率再高，眼睛若無法感知，其刺激值如同沒有任何反射率的色彩，在等色方程式中為零。另外，負的刺激值不只出現在 R 刺激值，在 G 與 B 刺激值中也存在些許的負值，為了營造負的混色，必須以單一基本刺激的 R、G、B 之外的色光刺激加以調整，在算式上或原理的解說上都很繁複。為了使所有的刺激值都是合理的正數，以及使用三個基本刺激，便能夠混合出可視光所有色彩的理想原則，CIE 將 **RGB** 色彩體系三個基本刺激的刺激值 RGB 加以重組換算，得到三個理想的「原色」（原刺激），新的刺激值為 X、Y、Z，經過色組調整與程式換算的原刺激，其概念與特性完全不同於 **RGB** 的色光結構，其算式的相互關係如下：

$$X = 2.7689R + 1.7517G + 1.1302B$$
$$Y = 1.0000R + 4.5907G + 0.0601B$$
$$Z = 0.0000R + 0.0565G + 5.5943B$$

XYZ 分別為 **XYZ** 色彩體系的三個刺激值，其中 Y 算式的數值表示色光的亮度，為原來 **RGB** 色彩體系的亮度方程式。圖 5-5 為三個原刺激波長在等能源光譜中的刺激值，所有的數值都在零以上的正數，在運算上不使用 XYZ 實際的絕對值，而是比例數值的 xyz，其關係算式為：

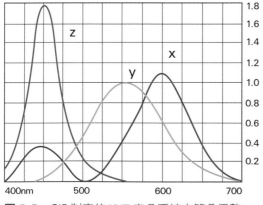

圖 5-5 CIE 制定的 XYZ 表色系統之等色係數。

$$x = X / (X + Y + Z)$$
$$y = Y / (X + Y + Z)$$
$$z = Z / (X + Y + Z)$$

以 XYZ 三度空間所傳達的色彩比較複雜且不易理解，若是投影成為二度的平面空間，則會比較單純。從以上算式可得知，XYZ 數值比例的關係為 x ＋ y ＋ z ＝ 1，若以 XY 的二度空間座標呈現，可知 z 為 1 － x － y，圖 5-6 為以 xy 刺激值座標構成的色度圖（chromaticity diagram），傳達彩度與色相的色味訊息，而亮度訊息則排除在平面的色度圖之外，因為 Y ＝ 1.0000R ＋ 4.5907G ＋ 0.0601B 的換算便是即知亮度值。此外，z 的數值軸設定於觀者視點與 xy 座標交點的虛擬空間中。

圖 5-6 馬蹄形曲線為光譜各色光在色度圖上的位置軌跡，數值表示波長，所有的可視光都包含在馬蹄形範圍內，因為數值均為正數，整個光譜跡都落在色度座標的第一象限之內。x ＝ y ＝ 0.333 座標位置的 W，是所有可視光混合而成的白色光。任一色光 C 與白色光 W 連成一直線，其延長線連結至與光譜軌跡交點 S，依此可說明 S 的波長（色光）為 C 色光的主波長，而 W － C 長度：W － S 長度＝ C 色光的刺激純度。牛頓色盤重心法則至此完全實現。

三、均等的色空間

眼睛感知色彩，其程度強弱取決於

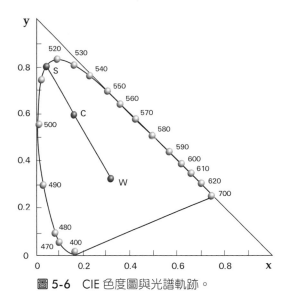

圖 5-6 CIE 色度圖與光譜軌跡。

物理量與心理量。物理量不難理解，即是光的能源量，如圖 1-4 所示，包括光的照射（光源色光）、透過與反射（表面色）的物理量，這些光線直接或間接映入眼睛，決定色彩的視覺與強弱。心理量為眼睛感知的強弱，從圖 2-3 的視感度曲線可得知，眼睛感度最高的地方在波長 555nm 位置，若在極弱的能源量（照明）之下，555nm 位置的黃色，要比 650nm 位置的紅色或 450nm 位置的藍色，顯得更為明亮、更易辨視，這種差異來自眼睛感知的心理量。

若要使波長 450nm 的色光，看起來與波長 555nm 色光的亮度相同，必須提高波長 450nm 光的能源量。總之，色彩的形成與其強弱，決定於眼睛感知的心理量與光能源的物理量之間的相互關係。CIE 制定的 XYZ 色彩體系，將光能源微弱而不易辨識的色彩以數值表示出來，並且考量到上述視感度的特性，以 XYZ 原刺激的混合比例，表示與某光

譜色光的視覺等色，這種由等色係數所構成的算式，正可說明此一關係。即便如此，在產業界相當重視的色差管理方面，XYZ 色彩體系卻顯得束手無策。

在數值或儀器的輔助之下，可以執行許多色彩的混合與計測，但是在色彩的應用領域，經常會出現許多如媒材、器材、素材等多重變數，對於正確的色彩重現，不容易以視覺經驗或言語表達，若是訴諸於數值表示，則較具客觀性與實用性，這種色彩容許範圍計測的數值化稱為色差。

1942 年，麥可亞當（Mac Adam）以 xy 色度圖進行 25 組的色差實驗。如圖 5-7 所示，在名為偏差橢圓範圍內的色彩為等視覺色彩，也就是產生色覺差異的最小範圍，xy 色度圖上方綠色區域的橢圓，比左下藍色區域的橢圓大了許多倍（為了易於辨識，各橢圓均放大 10 倍），可以說明此一色彩體系對綠色較為遲鈍，對藍色色域較為敏感。為了營造色度圖中的等色差關係（理想的色差圖為大小均一的正圓），麥可亞當提出均等空間 UCS（uniform chromaticness scale），並據此發表 UVW 色彩體系，爾後為 CIE 所推薦。圖 5-8 為 uv 色度圖的偏差橢圓。

uv 色度圖雖然改良了 xy 色度圖的非比例色差，但是依然把明度的表示排除在外，CIE 採用麥可亞當的均等空間學說與換算方程式，運用在色相、明度、彩度等三屬性結構上，完成均等知覺色空間 ULCS（uniform lightness-chromaticness scale），經過各界的使用與修訂，於 1976 年推薦了 L*u*v* 與 L*a*b*（圖 5-12）二個色彩體系。

圖 5-9 為曼賽爾色彩體系在理想色度圖中的關係，以 9 度為一單位的 20 個等色相、同心圓結構的等彩度線。與此理想標準相較，曼賽爾體系在 u*v* 色度圖中的座標分布為圖 5-10，在 a*b* 色度圖中的座標分布為圖 5-11（明度設定為中明度 5）。

L*u*v* 色彩體系修訂於 1964 年 CIE 版本的 UVW 體系，簡稱為 CIELUV。其立論來自於麥可亞當的均等空間學說，偏差橢圓的比例均一，色差控制極佳，但如圖 5-10 所示，曼賽爾的等色相線與等彩度線的分布不甚理想。

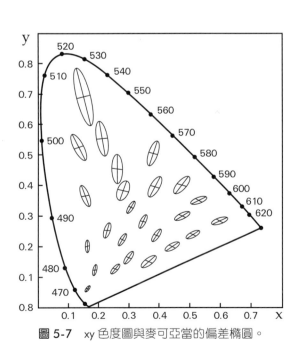

圖 5-7 xy 色度圖與麥可亞當的偏差橢圓。

L*a*b* 色彩體系向來為纖維與染織業界所使用，經委託 CIE 標準化之後完成，簡稱為 CIELAB。其立論來自亞當斯（Adams）均等知覺色空間學說，並採用曼賽爾體系的明度指數，在偏差橢圓的表現上雖略遜 L*u*v*，但是色差控制仍佳，而且如圖 5-11 所示，曼賽爾的等色相線與等彩度線的分布平均，再加上換算方程式的簡便性，在 CIE 發佈上述二個建議體系的同時，L*a*b* 色彩體系就已穩居主流地位。

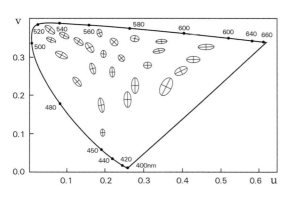

圖 5-8　uv 色度圖與麥可亞當的偏差橢圓。

圖 5-9　曼塞爾色票的色度座標 xy（明度 5）。

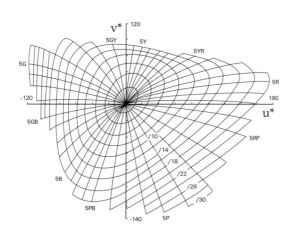

圖 5-10　曼塞爾色票的色度座標 u*v*（明度 5）。

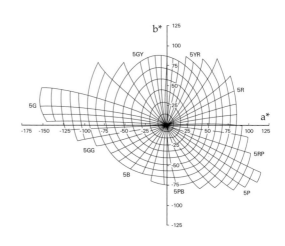

圖 5-11　曼塞爾色票的色度座標 a*b*（明度 5）。

如圖 5-13 所示，L*a*b* 的色度圖構成來自於心理四原色（相對色說），a* 為紅色領域、對向的 -a* 為綠色領域，b* 為黃色領域、對向的 -b* 為藍色領域，L* 為明度軸，明度指數是曼賽爾體系的 10 倍。如圖 5-12，L*a*b* 色彩體系是由許多明度指數不同的均等色度圖，所構成的均等色空間（L*u*v* 亦然）。

圖 5-12　均等的三次元色彩空間。

如圖 5-13 均等色空間中的任何一點 C，將 C 的水平線延伸至明度軸 L*，即可得 C 點的明度指數。若從 C 點的上方看下來，便成為以 a*b* 二度空間構成的色度圖 5-14，a* 軸與 b* 軸的交點為原點 O，原點為無彩色，距離原點越遠，彩度越高、色彩也越加鮮豔，色相則決定於 a*b* 的值，當 a* 與 b* 皆為正數時，色相介於 a* 的紅色系與 b* 的黃色系之間，若 a* 與 b* 皆為負數時，則為心理互補色的藍色系，如圖 5-13 的 C 點數值為 L*70、a*40、b*45，為明亮的橙色。另一種數值表示法如圖 5-14，O-C 線段長度表示彩度，從 a* 軸到 O-C 線段的角度 θ 表示色相（色相角），

明度為 L* 的指數，這些均等色空間的彩度、色相與明度的數值，統稱心理韻律量（metrics）。

除了傳統染織、塗料等產業，映像管 CRT 螢幕的色光管理、Adobe 的影像軟體 Photoshop，都廣泛應用具備均等知覺色空間的 L*a*b* 色彩體系。

L*a*b* 與 XYZ 體系的換算式如下：

$$L^* = 116 (Y/Yn)^{1/3} - 16$$
$$a^* = [500 (X/Xn)^{1/3} - (Y/Yn)^{1/3}]$$
$$b^* = [200 (Y/Yn)^{1/3} - (Z/Zn)^{1/3}]$$
$$色差 = \triangle E^*ab$$
$$= [(\triangle L^*)^2 + (\triangle a^*)^2 + (\triangle b^*)^2]^{1/2}$$

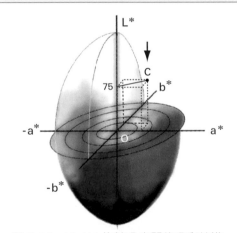

圖 5-13　L*a*b* 均等色空間的色彩結構。

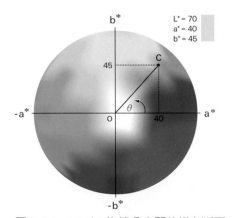

圖 5-14　L*a*b* 均等色空間的橫向斷面。

CHAPTER

06

混色

在我們生活環境中存在著各式各樣的色彩，如大自然的藍天、白雲、青山、碧水、綠地、彩虹等色彩，生活環境的建築、汽車、家電、家具等色彩，個人日常的服裝、飾品、化妝等色彩，以及傳達訊息的彩色印刷、影印、電視、照片等色彩。

色彩的呈現，取決於進入眼睛的光線強度與成分。牛頓以三稜鏡分離出光譜的色彩，從長波長至短波長的七彩連續配列為紅橙黃綠青藍紫，反之，將這些色光集中後又成為原來的白色光。在分光實驗中，可從光譜中分離出黃色光，但是，在綠色光與紅色光的混光實驗中，也可取得視覺條件相同的黃色光。無論分離或混合，達到視覺相同的二個色彩稱為等色，而經由二個以上的色彩，相互混合後成為一個色彩的過程稱為混色。

如以上所述，我們平時所感知的白色光，是由波長各異的色光混合而成，相同的，存在環境四周的色彩，也都是經由某些混色原理所混合而成。這些混色現象出現在彩色電視與電腦螢幕、舞台照明、顏料與染料、色盤的旋轉、紡織品的縱橫方向絲線、點描繪畫、彩色印刷的網點等。這些混色經由色光的直射、透過或折射後進入我們的眼睛，以下就這些色光的成分與強度增減的變化，說明混色的基本原理。

加法混色

色光的混合大多屬於加法混色，我們從手電筒或一般室內照明的混光經驗，很容易讓人理解色光的混合是越增加越明亮。若以色光三原色紅 R、綠 G、藍 B 的含量（或比例）r、g、b 混合成為色彩 I，等色方程式則為 I ≡ rR + gG + bB。個別色光的光量越大，或是參與混合的色光越多，新的混合色光則越明亮。

一、同時加法混色

同時加法混色為加法混色的基本形態。如圖 6-1 所示，集合光譜長波長的色光為紅 R、中波長區域的色光為綠、G 短波長區域為藍 B，在網膜中的感色為紅、綠、藍，這三個色彩稱為加法混色的三原色。也就是說，以數量最少的色彩 R、G、B，可以混合出色域極廣的各種色彩。

如太陽的白色光由光譜中所有波長各異的色光集合而成，同樣的，如圖 6-2 所示，所有可視色彩也可由光譜中的長波長 R、中波長 G 與短波長 B 的單色光集合而成。又如圖 6-3，白色也可由補色關係的二色混合而成。如此同時混合色光生成色彩，可經由加法演算理解並得到更明亮的色彩，這種將各種色光在同一時間，集中在同一地方的混色形態稱為同時加法混色。

若以三原色 R、G、B 的色光強度 r、g、b 混合成為色光 I，等色方程式為 I ≡ rR + gG + bB。

加法混色的三原色也稱為「色光三原色」，一般簡稱為 RGB，若以色相特性正確的描述三原色，R 為帶黃的紅，G 約略等同於綠，B 為帶紫的藍。而色

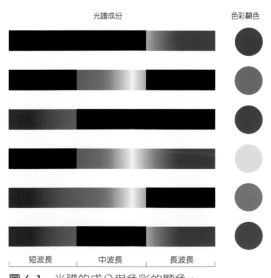

圖 6-1 光譜的成分與色彩的顯色。

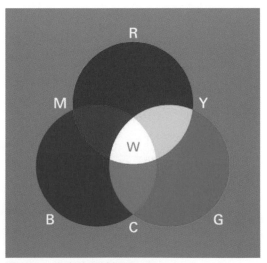

圖 6-2 色光的加法混色。

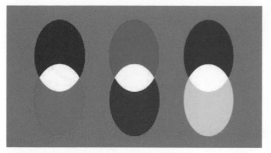

圖 6-3 互補色光混合出白色光。

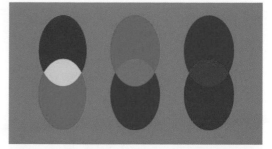

圖 6-4 色光三原色混合出色料三原色。

光三原色混色產生的色彩即為色料三原色，如圖 6-4，R＋G＝Y（Yellow 黃）、G＋B＝C（Cyan 帶綠的藍）、B＋R＝M（Magenta 紫紅）。

以上述方式加法混色，理論上可以重現所有的可視光色彩，彩色電視的畫面即是由色光三原色 RGB 組成的光點（dot）照射而成，這些發光的三原色經由眼睛（網膜）的混合作用產生色感。如圖 6-5 所示，若以放大鏡觀察彩色螢幕的光點，可以發現其中沒有橙、褐、紫等色彩，所有的色彩與明暗階調都是由 RGB 的組成比例與能源強弱所造成。

二、並置加法混色

如圖 6-6 所示，在方格紙上塗上如同西洋棋盤一般黑白相間的小方塊，再以一定距離以上觀看這些黑白小方塊的組合，會因為眼睛焦距的模糊，使得黑白方塊的輪廓線產生模糊，黑色與白色之間發生混色現象而呈現全面灰色的視覺現象，若調整黑白方塊的數量與比例，整體的灰階（明度）也會隨之改變。

在有彩色與生活應用方面，如馬賽克壁畫、紡織品的縱橫絲線、點描畫法

圖 6-5 電視畫面與螢幕擴大之光點。

圖 6-6 一定距離觀看造成的視覺混色。

圖 6-7　點描繪畫造成的視覺混色 (P. Signac)。

的作品，都屬於並置加法混色的應用。如圖 6-7 所示後期印象派畫家作品，一反過去在調色盤混色的方式，以色料的原色直接點畫在畫布之上，因為色料的混色，屬於會降低彩度與明度的減法混色，而原色在畫布上的並置，會在各個色彩刺激進入眼睛之後，由視細胞執行混色作用，這種並置混色的結果，約略可得到各混合色彩的中間明度，彩度的飽和更是色料混色所無法比較的，屬於提高部分明度與彩度的加法混色。而混合的二色若為補色關係，則會呈現彩度降低的灰色視覺，點描畫法的陰影部分經常應用此一原理。

三、交互加法混色

　　動畫影片的原理是利用畫面的快速轉換，暫留在網膜中的影像與下一個影像在極短的時間差之內，產生視覺重疊且接續的效果。在電影尚未發明的 19 世紀中葉，劍橋大學神學院的物理學者

麥斯威爾（J. C. Maxwell, 1831 ～ 79）以圓盤旋轉實驗，解釋色彩視覺暫留的生理過程。

　　如圖 6-8 與 6-9 所示，麥斯威爾在圓盤上塗以不同面積比例的扇形色塊並使其旋轉，因為圓盤上的各個色彩以快速交互或接續的方式呈現，使眼睛來不及感知個別的色彩，進而產生視覺暫留或重疊的現象，並在視網膜中混合成為另一個新的色彩。這種混色稱為交互加法混色，又別稱為麥斯威爾旋轉混色。

圖 6-8　混色實驗的各式旋轉色盤。

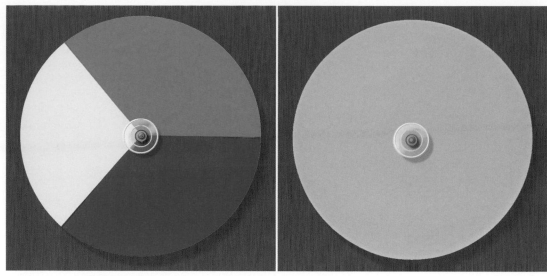

圖 6-9　旋轉色盤與其混色效果。

　　若以三原色 R、G、B 呈現時間的比例（也就是扇形色塊的面積比）r、g、b 混合成為色彩 I，其等色方程式為 I ≡ rR ＋ gG ＋ bB。

　　不同於前項「同時加法混色」，使新的混色光更加明亮，本項以「並置加法混色」或「交互加法混色」方式所產生的色彩明度，大約是原混合色彩明度的平均值，因此，這類混色也被稱為中間混色。

6-2
減法混色

　　如前述圖 6-1 下方所示，混合各占光譜三分之一的長波長 R 與中波長 G 成為 Y（黃）、混合中波長 G 與短波長 B 成為 C（帶綠的藍）、混合短波長 B 與長波長 R 成為 M（紅紫），如此，占光譜各三分之一的範圍兩兩混合產生的三個色彩，即為減法混色的三原色，因為減法混色原理大多應用於色料混合，所以也稱為色料三原色。

　　色料的減法混色不難理解，在色料混合的過程當中，色彩的明度與彩度一般呈現逐漸下降的現象。而在色光混合方面，也存在著少數減法混色的現象，所謂減法混色的減法，是除去（減去）色彩的部分光線，例如：光線通過灰色濾片或透明性較低的玻璃板（如毛玻璃）時，一部分的光被濾片或玻璃板吸收，使得透過的光比原來的光更暗，相對於使色光更趨明亮的加法混色，稱為減法混色。

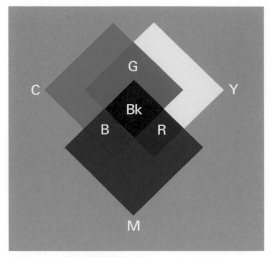

圖 6-10　減法混色的結構。

圖 6-11　減法三原色相互組合的混色。

圖 6-10 是說明減法混色的三原色 Y、M、C，與個別的物理性補色 B、G、R 進行混色的圖例。Y 與 B 的混合部分，如圖 6-1 所示，吸收了 Y 的短波長部分，以及 B 的長波長與中波長部分的色光，二個顏色的混色部分幾乎吸收了所有色光，只反射些微光線而呈現接近黑色的暗灰色。其他二組的混色原理亦同，而減法混色三原色的重疊部分如圖 6-10 的中心部分，呈現無彩度、明度極低的黑色。

圖 6-11 為減法混色的三原色相互組合混色，Y＋C＝G（Green），Y＋M＝R（Red），M＋C＝B（Blue），此類減法混色的原理，多應用於彩色印刷、彩色幻燈片及彩色影印等。

如圖 6-12 所示，使用於拍攝影片的彩色膠捲，表層上塗有三種不同的感光乳劑，分別對可視光的 R、G、B 產生反應作用，又如圖 6-13，當接收到

強光時，各感光層呈現透明無色，其他依照個別色光與強弱，以其物理性補色的 Cyan（帶綠的藍）、Magenta（帶紫的紅）、Yellow（黃）作不同色層與不同濃度的發色。當放映機的光線透過彩色膠卷時，經由上述彩色濾片的減法混色原理將攝影原色重現後，再投射於螢幕。

6-3
加減法混色

染料及顏料的混色基本原理為減法混色，但是上彩的媒材與被上彩的素材具有反光或平光、具透明性或不透明等特性差異，無法以單純的減法混色完全的理解或說明。

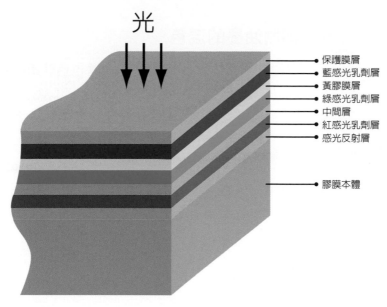

圖 6-12　彩色膠捲的多層結構。

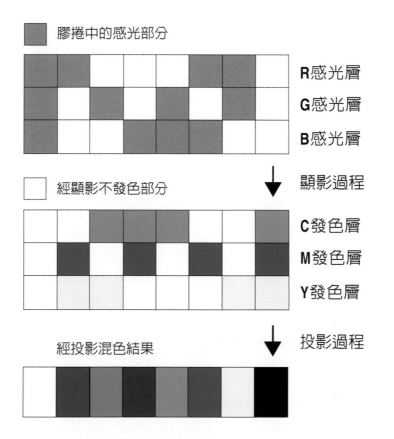

圖 6-13　彩色膠捲的發色與其原理。

一、印刷油墨的混色

　　一般上彩的媒材除了色料之外，還包括使用前為保持柔軟的溶劑，與使用後為促進乾燥或硬化的結合劑。當媒材中的溶劑揮發之後，混合於透明結合劑之中的色料便以色彩薄膜的形態，附著在被上彩的素材之上。

　　印刷於紙張上的油墨，由於同等於結合劑的油膜極為單薄，當光線透過油墨層後即刻到達紙張，再反射回油墨層之中，其單純的光線反射路徑，使得紙張的反射率（質感、厚度等）直接影響油墨的發色效果。

　　印刷的混色方式可分為三大類：

1. 以特殊媒材或不同油墨色彩混合出 預定的顏色後個別製版印刷，雖然發色品質較好，但是在經濟與效率層面不佳，大多只使用於特殊場合，所以稱為特別色，例如：螢光色、金屬色、上光處理與標準色票製作等。

2. 如圖 6-14 所示，將圖像以色料混色的三原色 CMY（減法）分離出三個印刷色版，這三個色版經由網點的重疊印刷，如圖 6-15，在紙張上進行網點之間的並置加法混色與油墨重疊的減法混色。又如圖 6-16 上方，印刷色版上稱為網點的膜層，其厚度一致，以網點的大小決定色彩濃淡的混色方式，應用於凸版與平版印刷。

3. 如圖 6-16 下方所示，網點的大小一致，以網點的膜層厚度決定色彩濃淡的混色方式，應用於凹版印刷。

　　在以上第二與第三種的網點印刷方式中，黑色可由三原色的減法混色獲得，但是為了經濟原則與增加圖像的鮮明效果，在三原色 CMY 之外加入黑色 K，成為第四個印刷色版。

二、顏料的混色

　　前文中提及，一般上彩的媒材除了色料之外，還包含了使用前保持柔軟的溶劑，與使用後促進乾燥硬化的結合劑。繪畫顏料與建築塗料中的結合劑比例，遠比油墨高出許多，所以在光線的照射之下，有些光線被顏料的不同角度反射回去，有些光線則反射進入顏料間的縫隙，再照射到其他的顏料（反射光的反射）。

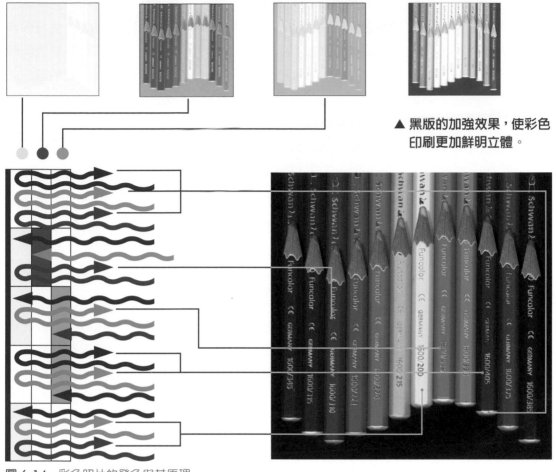

▲ 黑版的加強效果，使彩色
印刷更加鮮明立體。

圖 6-14　彩色照片的發色與其原理。

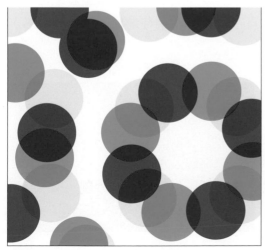

圖 6-15　彩色印刷之網點放大圖。

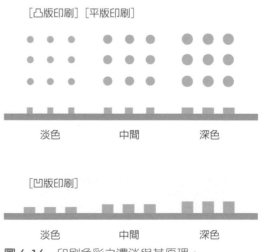

[凸版印刷]　[平版印刷]

淡色　　　　中間　　　　深色

[凹版印刷]

淡色　　　　中間　　　　深色

圖 6-16　印刷色彩之濃淡與其原理。

當顏料或塗料較薄時，光線容易直接進入素材層，光線除了將顏料色彩反射回去，還加入底部素材的色彩與質感，使得顏料色彩的反射光線比例下降，屬於減法混色。但是當顏料或塗料較厚，或是厚薄不一時，光線的反射呈現不規則狀態，容易產生如圖 6-7 所示之點描繪畫般的並置加法混色。

三、纖維的混色

紡織製品的纖維普遍採用染織方式，不同於顏料或塗料，染色的色料不需要固化的結合劑，但是多了防止染料滲出的定色處理。如圖 6-17 所示，通常每一條纖維只染上單一的顏色，而紡織製品的多彩變化，是由不同色彩、不同比例，與不同配置的縱橫纖維所交織而成，其混色方式與馬賽克排列的壁畫類似，屬於並置加法混色。

另外，纖維的混色也與點描繪畫的混色特性相似，對於光線的反射，不像油墨混色般具有高度的規則性，由於混色表面的角度不一，造成許多不規則的反射光，而且，材質不同的纖維質感也會影響光線的反射率和吸收率，不同的染料更會影響到色彩的飽和度。

雖然影響纖維混色的因素較為複雜，但是整體上可歸納為：纖維的染色階段為色料的減法混色，而纖維的編織階段則屬於並置加法混色。

此外，也有預先完成布料的編織之後，再予以整體染色，或是以孔版印刷（如絹印）直接將色料印染在紡織製品上（纖維）的方式。

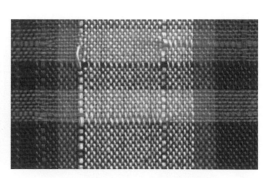

圖 6-17　縱橫絲線構成的混色與其放大圖

CHAPTER **07**

照明與色彩

　　自古以來，人類一直在太陽光的恩澤之下進化與發展。因為陽光，人類可以經由視覺正確的認知對象物，並且判斷自己所在的相對位置與周遭的環境。換言之，人類以視覺判斷對象物的明度、色彩、大小、形狀、對比與動態等訊息，進而因應周遭的環境並採取對應的行為。

　　為了夜間的安全與活動，人類不斷尋找替代陽光的光源（照明），從前有蠟燭、油燈等傳統照明，現在有燈泡、日光燈等電能燈具，並且依據不同的需求與特性，持續開發與應用各種不同材質的光源。今天，我們唯有了解這些光源的特性與差異，才能因應不同的目的或需求加以使用。

7-1

光色與色溫

燈泡發光部分的鎢絲,其熔點為 3650K(kelvin 為熱力學溫度單位,攝氏零度相當於 273K),燈泡就是在這個熔點之下,以電流使其發熱產生光源放射。若以漸增的電壓使鎢絲加熱發光,觀察其白熱化的狀態,可以發現接近 1000K 時,鎢絲開始放射出暗紅的光,隨著溫度的上升與可視放射的增加,明度也逐漸提高,當增溫到 3000K 左右時,即到達與平時燈泡帶紅色味的白色光相同的白熱化狀態。若再往上增溫,鎢絲便會到達熔點而蒸發,以熔點較高的材質,如理論中稱為黑體的理想放射體取代鎢絲,隨著溫度的提升,約在 5000K 時將產生白色光,在 6000K 時則放射出帶藍色味的白色光。換言之,色溫度(Color temperature)為表示光源帶有色彩特質的用語,黑體(理想放射體)燃燒時的光燄放射,溫度較低時呈現紅色,隨著溫度的增加轉為白色,再增加溫度則成為藍色。天文星象的星等,便是以色溫為依據加以分類。

圖 7-1 說明黑體在 uv 色度圖(均等色空間)的色度軌跡,與色度軌跡曲線交錯的直線為等色溫線。圖 7-2 為市售的五種專業螢光燈,其色溫在 xy 色度圖中的分布情形,從偏紅色的低色溫開始,分別為 3000K 的燈泡色 L、3500K 的溫白色 WW、4250K 的白色 W、5000K 的晝日色 N、6500K 的晝光色 D,一般室內的照明用螢光燈,通常使用 6500K 的晝光色。

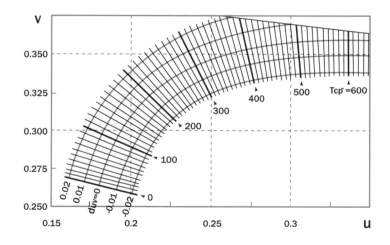

圖 7-1 黑體的色度軌跡與等色溫度線。

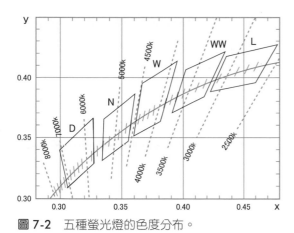

圖 7-2 五種螢光燈的色度分布。

7-2
標準光與色彩

　　伴隨著光源性質的差異，物體的視覺效果也有所不同，如圖 7-3 所示，在室內選購的衣物，拿到屋外的自然光環境下，色彩就有所差異，因此，標準光的制定，成為照明、螢幕等色彩管理的基礎。

　　光源可區分為自然光源（太陽的白色光）與人工光源。人工光源包括古代的燭火、油燈，以及現代的燈泡、日光燈等。燈泡（白熱燈）偏向波長較長的紅或橙色，比較於太陽的白色光，分光分布非常不平均，而各種日光燈的分光分布也有不少的差距。因此，基於測色與校色的需求，照明光源有標準化的必要性。

　　其中，日本工業規格 JIS 制定了如圖 7-4 的 A、C、D65 三種標準光，A 標準光為色溫 2856K，相當於燈泡的放射光，C 標準光為色溫 6774K，相當於北方天空偏藍的白晝光，D65 標準光為色溫 6504K，相當於白晝平均的日照光，值得注意的是 D65 標準光，包含較多接近紫外線部分的色光。近年來廣泛在色料中加入螢光物質，這些物質吸收日光中接近紫外線部分的色光，使得整個光譜組成比一般色彩的波長領域更廣，因而產生比一般色彩更加鮮明的視覺，所以 D65 標準光在實務應用上較為普遍。

圖 7-3 不同的光源照射出不同的物體色。

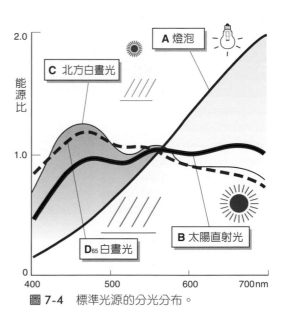

圖 7-4 標準光源的分光分布。

圖 7-5 為自然光、燈泡、日光燈與納素燈的分光分布，光源性質的差異以色溫度表示。燈泡色溫為 2856K，色光多集中在長波長的區域，所以物體色看起來偏紅或帶黃色味。而在日光燈（螢光燈）的分光分布圖中，分布於長波長區域的光較少，所以照射在紅色或橙色系物體上，視覺上會比較暗沈。隧道內的照明經常使用鈉素燈，約為 589nm 的單色光，所以除了波長在 589nm 附近橙色系的物體色之外，其他物體大多呈現略帶灰色的深沉色調。總之，餐廳中令人感到溫馨的燈泡、辦公室中經濟明亮的日光燈，或是隧道中耐久實用的鈉素燈，應當依據不同的使用目，選擇特性不同的光源。

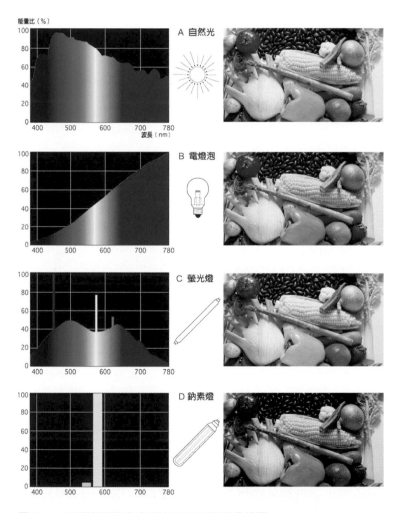

圖 7-5　四種光源的分光分布及產生的顯色差異。

7-3
視覺順應

　　從明亮處移動至如電影院或暗房等暗處時，剛開始眼睛因為黑暗而無法辨識，之後，眼睛會逐漸習慣黑暗的環境，因瞳孔變大而看到物體。相同的，從暗處向亮處移動時，剛開始因為過亮而造成眩目現象，之後隨著瞳孔縮小，才可逐漸恢復一般視覺，這種現象稱為視覺的「明暗順應」。

　　若從充滿白晝光（日光）的室外，移動至充滿燈泡光線的室內時，視覺剛開始會普遍帶有紅色味，之後會因為色覺的順應，自然調整為接近一般在日光下的色覺。如此隨光源的變化，色覺隨之改變的視覺自動修正稱為「色順應」，為感色細胞錐狀體的調適作用。

　　圖 7-6 為在太陽光與燈泡光線下，錐狀體的分光感度。比較於太陽光下的均衡感度，在燈泡光線下的錐狀體對紅色的感度明顯偏低，這正好抵消色溫較低、偏紅色味的燈泡光線。雖然錐狀體具有色覺順應的調適作用，但是這並不表示在不同光源之下，仍然可以得到完全相同的色彩，其間仍有許多色差的問題。如圖 7-7 所示，若在辦公室偏藍色味的一般螢光燈下設計的平面印刷物，張貼或展示在室外的陽光下會呈現出比原定色彩偏紅的現象，所以包括電腦螢幕在內，有關色彩的作業環境（照明），最好能夠控制在色溫度 6500K 左右（晝光色）。

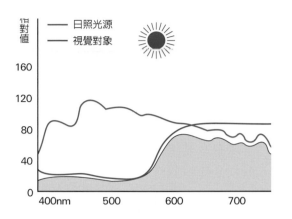

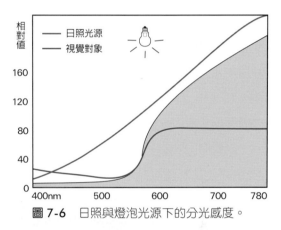

圖 7-6　日照與燈泡光源下的分光感度。

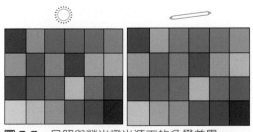

圖 7-7　日照與螢光燈光源下的色覺差異。

演色性

如以上所述,照明光源不同時,反射進入眼睛的物體色光會隨之改變(光學現象),進而使得錐狀體產生色覺順應的作用,色彩的知覺也會隨之產生一定程度的差異(生理現象)。

以白晝光作為基準光源,以相同分光分布的模擬光源作為對照,比較兩者照射下相同物體色的近似程度,這種評價光源的性質稱為演色性。演色性以演色評價指數(Ra)100 作為光源基準,一般日光燈的評價指數為 60 到 80,高演色性專業日光燈可達 95,高照度水銀燈約為 40,而隧道中發揮單純照明功能的納素燈只有 25 左右。

國際照明委員會 CIE 對於照明的演色性做了以下建議:包括織品、色料、印刷等色彩相關環境,與一般商店、醫院、家庭、旅館或餐廳等生活空間,宜採用高於 85 的高演色性照明。學校、辦公室、百貨公司、工廠等大型公共空間,可採用 70 到 85 的中演色性照明。而運動場、道路、隧道等,與演色性較無關連的場所,可採用低於 70 的低演色性照明。

另外,若有二個視覺相同的色彩,其分光分布或照明條件有所差異,即便在客觀視覺上為具有色差的二個色彩,但是在特定的照明(演色)條件下得到的卻是視覺同色,此稱為條件等色。

光的計測

第五章「數值概念的色彩體系」中提及,光的強弱取決於光能源的大小與眼睛感知的敏感度。而若要計測光的值量,也必須同時考量放射部分的分光視感效率與接收部分的最大視感度。

若以燈泡光源為例,其發熱能源如圖 7-8 所示,為全方位 360 度的放射,在單位時間內的放射量稱為放射束 Φe,單位為 W(瓦);而以分光視感效率與最大視感度加以演算,可得光束 Φv(單位為 lm),光束為燈泡放射出的光量,光量的計測會隨著觀察點與光源間的相對關係,如角度、距離等而改變。以上各項屬於定義的基本測光量。

一、光度

如圖 7-8 所示,雖然燈泡的光能源向四面八方放射,但是以觀察者的視點而言,只可能以一定的視角 α,往某個方向觀察(照射)。以光源的中心為頂

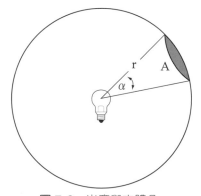

圖 7-8 光度與立體角。

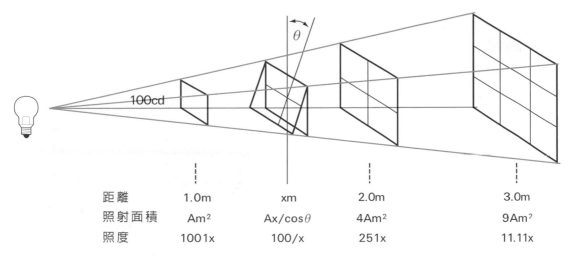

距 離	1.0m	xm	2.0m	3.0m
照射面積	Am²	Ax/cosθ	4Am²	9Am²
照 度	100 lx	100/x	25 lx	11.1 lx

圖 7-9　照度的反二乘法則與入射角的餘弦法則。

點，頂角 α 為觀察的視角，被照射球體面積 A 的大小，決定於光源與被照射球體間的距離 r。通過頂角 α 的光束呈現圓錐體，相當於通過球面積的光束。其關係為：光源與被照射物的距離 r 越大，被照射面積也越大，而光束密度則越小。

然而，光束是經由呈現圓錐體的立體角度 ω（omega）放射出去，立體角 ω ＝面積 A ÷ 距離 r 的平方。立體角當中的光束密度稱為光度 I，光度 I ＝光束 Φv ÷ 立體角 ω。

二、照度

光度是指以光源為中心，計算以某個角度放射出去的光束量（光的密度）。相對的，以被照射物為中心，計算到達被照射物的光束量（光的明亮度）則稱為照度 E，照度方程式為：照度 E ＝光束 Φv ÷ 面積 A。

如圖 7-9 所示，光源與被照射物距離 r 的平方，與被照面積 A 成正比，而與照度 E 成反比。

圖 7-10 左方為一般市售的照度計，是一種特性與分光視感度一致的受光器。其結構是經由吸收放射光而產生電壓的電池、與濾光片所組合而成，為了計測不同的入射角度，因此上方受光部分的白色擴散透過板，設計為半球狀的曲面。

圖 7-10　照度計。

三、輝度

　　當直視燈泡或其他光源時，可以視覺到眩目的光輝，這種明亮的程度與光度的定義相近，但是光度並沒有將光源大小的因素考量在內。

　　在視覺感知上，以擁有相同光束密度（光度）大小的兩個燈泡為例，小燈泡比大燈泡顯得更加明亮刺眼，這種眩亮的程度稱為輝度，單位為 cd/m 平方。如圖 7-9 所示，照度與光源距離形成一定的關係，而輝度則與光源距離沒有關連，輝度的數值決定於目視光源的角度，輝度 L ＝光度 I ÷（光源面積 A×目視角度 cos θ ）。

　　圖 7-11 右方為一般市售的輝度計，其受光特性與照度計相同。原理為使用鏡頭，測定單位立體角的光束（直射的一次光源與反射的二次光），進而演算出光度與輝度。

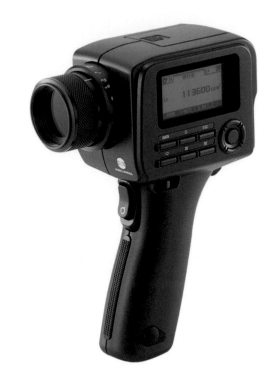

圖 7-11　輝度計。

CHAPTER **08**

色彩的視覺作用

　　單一的色彩呈現在心理或生理上，經常給人帶來特定的主觀特性或感受，但在我們日常生活中，其實很少有機會接受單一色彩的刺激，常見的色彩是以複數的搭配組合，或是時間上的先後出現。

　　我們注視的這些色彩，可能被其他的色彩所包圍，如當成背景色、分散四周或相互鄰接著，形成各種不同關係的色彩組合。當相互關係的條件改變時，原本相同的色彩在視覺上也隨之產生變化，而原來不同的色彩也可能因此達到相近的視覺效果，這些視覺作用在設計應用時，往往需要多加考量與規劃，才能達到預想的目的與效果。

色彩的機能

在一般日常生活當中，眼睛鮮少接受單一色彩的刺激，色彩通常以複數的搭配組合，或是以時間的先後做為呈現方式，這些色彩可能被其他的色彩所包圍，或成為背景色，可能分散或遠離，也可能靠近或鄰接，當相互關係的條件改變時，原本相同的色彩在視覺上也將隨之產生變化，而原來相異的色彩也可能因此達到相近的視覺效果。

圖 8-1-A 為圖地反轉的典型圖例，在設計語言中，稱主體為圖、背景為地。如圖 8-1-B，當四周的背景為中灰色時，黑、白色扇形相互為圖（前進）或地（後退）。如圖 8-1-C，當四周的背景為淺灰色時，白色扇形容易與淺灰色背景結合成為地，使黑色扇形相對顯眼而成為圖。相對的如圖 8-1-D，當四周背景為深灰色時，黑色扇形容易與深灰色背景結合成為地，白色扇形相對前進而成為圖。

除了明度的相對關係之外，色相與彩度的變化也會影響整體的視覺效果。圖 8-2-A 為色相的圖地反轉，如圖 8-2-B 所示，當四周的背景為色相環中接近黃色的黃綠色時，黃色扇形容易與黃綠色背景結合成為地，使得合成為地，使得黃色扇形相對前進成為圖。

總而言之，單一色彩固然有其主客觀的特性，但是隨著與其他配合色彩的相對關係，視覺效果也會產生變化。在實際的設計應用方面，不但要謹慎規劃主體色與配合色之間的關係，也必須考量到四周的環境色彩。

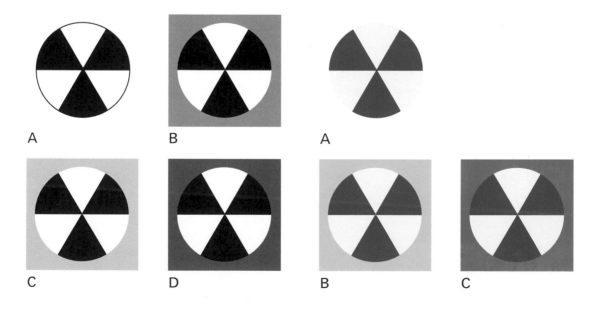

A B

C D

A

B C

圖 8-1 無彩色的圖地反轉。　　　　**圖 8-2** 有彩色的圖地反轉。

一、視認性

色彩的視認性（Visibility），指的是確認並區分色彩的辨視程度，例如：遠望戶外的大型廣告物，可能有些色彩看得很清楚，但是有些色彩則顯得模糊難辨，這種色彩的辨識機能便稱為視認性。

雖然在一般印象當中，紅色或橙色比較引人注目，但是色彩視認性的高低程度，首先取決於圖與地之間的明度差異，其次為彩度差與色相差。圖 8-3 說明在不同背景色的配合之下，各個主體色彩的視認距離。

如圖 8-4 ～ 圖 8-6 所示，若是主體對象為字形（Font），視認性可解釋為區別不同字形、辨別不同文字的判讀性（Legibility）。

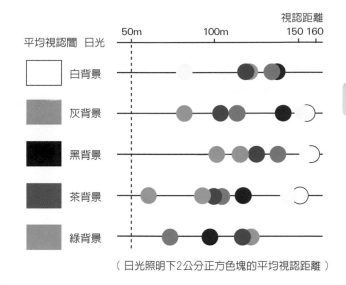

（日光照明下2公分正方色塊的平均視認距離）

圖 8-3　主要色彩的視認性比較（正確辨視）。

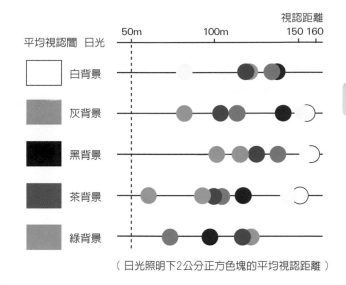

圖 8-4　藍底白字的辨視程度遠高於黃底白字。

圖 8-5　區別字形與辨別文字之特性為判讀性。

圖 8-6　紅綠組合誘目性雖高，但視認性偏低。

二、誘目性

色彩的誘目性（Inducibility），指的是在一定視野當中的複數色彩，吸引觀者目光的醒目程度。一般來說，有彩色較無彩色為高，高彩度與高明度的誘目性也較高，在色相方面，紅、橙、黃等暖色系較高，綠、藍、紫等寒色系較低。圖8-7說明各代表色在不同背景色之下的誘目性變化。著重安全的機械設備或交通號誌，大多使用高誘目性配色（圖8-8）。

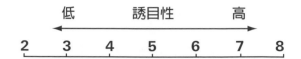
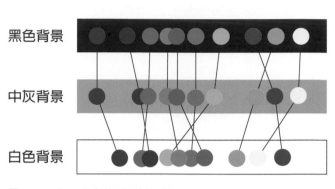

圖 8-7　主要色彩的誘目性比較（吸引目光）。

若主體對象為字形，筆畫較粗而強勢的黑體，其誘目性比橫細直粗的明朝體為高，但誘目性與視認性並不一定相等，粗黑體（圖）由於筆劃間的余白（地）受到過度壓縮，反而降低區別文字的判讀性（圖8-4與8-6）。

三、識別性

色彩的識別性（Intelligibility），指的是規劃或組合多數色彩時，以明瞭易懂的方式傳達訊息的特性。以不同色彩表示不同的國家、地形、高度、氣候或路線等各式圖表，是最為普遍的例子（圖8-9），但是當色彩數量過多時（超過記憶數量），訊息傳達的明瞭程度反而轉趨下降，若配合適度的彩度或明度的變化，則可以加強系統化分類與識別的機能。

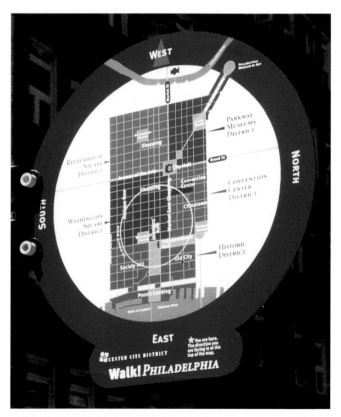

圖 8-8　高誘目性色彩應用之交通標示。

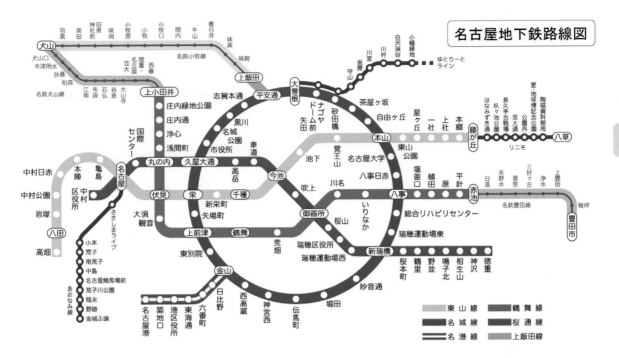

圖 8-9　發揮色彩識別性的各式資訊圖表。

若主體對象為字形,識別性可解釋為由多數字形排列組合成字句的易讀性(Readability)。一般來說,筆畫均一的黑體字,因為判讀性較高,多使用於文字排列不多,而且顯而易見的交通標示或印刷物的標題之中。多變有趣的美工字體,因為誘目性較高,多使用於匯集目光的廣告宣傳物。而具有歷史傳統與書寫特質的明朝體與宋朝體,因為易讀性較高,多使用於以閱讀為目的之出版物內文。

以上各種色彩的機能,皆為應用於色彩心理的作用,換言之,視網膜將光線轉換為視覺,再將視覺訊息轉送至腦部,這些訊息不僅將光線以物理方式加以變換,而且在複雜的網膜細胞中處理並且執行判斷,這種處理功能的結果造成視覺上的轉變,進而與網膜的作用產生了互動,以下就這些視覺效果與其基本原理加以說明。

8–2
色彩的對比

當持續注視某特定色彩一段時間之後,再將視線轉移到其他色彩上,因為網膜受到先前色彩殘像的影響(負的色彩視覺暫留),改變了對後者的色彩知覺。如圖 8-10,先注視左方白色圖形一段時間後,將視線轉移至右方白色背景的 X 位置上,其周圍(背景)為白色,中心部分的視覺則出現淺灰色的殘像。而在圖 8-11 的左右視線轉移之中,右方中心部分的視覺則呈現紅色負殘像的藍綠色(比較於動畫視覺暫留原理的正殘像,色彩反轉的殘像為負殘像,為原來色彩之心理補色)。與上述現象同理,若先注視紅色之後再觀察黃色,因為紅色的負殘像為藍綠色,再與黃色的視覺重疊之後,黃色在視覺上則略帶綠色味,這種因為時間差所產生的相對性色覺變化稱為交互對比,或繼時性色對比(successive contrast)。

此外,背景色(誘導視野)與圖形色(被誘導色)的關係或配置,以鄰接或重疊的方式(無時間差)產生對比,為同時對比(simultaneous contrast),其色覺變化的原理與交互對比相同。圖 8-12 為同時對比實驗的基本形式,以下各種對比即為依此進行的結果。

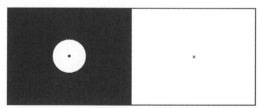
圖 8-10 無彩色的視覺暫留。

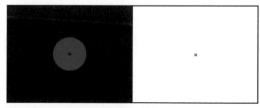
圖 8-11 有彩色的視覺暫留。

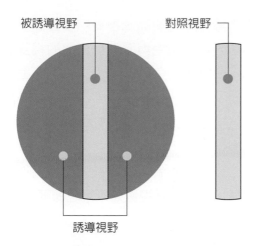

圖 8-12 色彩對比實驗之基本形式。

被誘導視野　對照視野　誘導視野

一、色相對比

　　圖 8-13 色度圖的中央為白色，實心方形表示周圍的誘導色，空心方形表示位於誘導色中央的被誘導色。此一關係圖說明被誘導色在視覺上的色彩往誘導色的補色方向移動。這種補色關係也能以四個心理補色為基礎建立的奧斯華德或 PCCS 色相環說明。

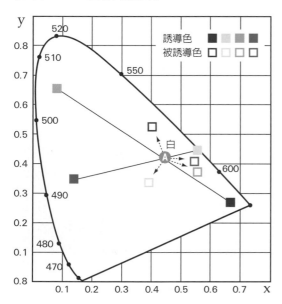

圖 8-13 各誘導色與被誘導色的關係。

　　圖 8-14 左方背景色為 PCCS 色相環的 V8（vivid yellow），右方背景色為 V2（vivid red），中央圖形色皆為 V5（vivid orange），當注視右方圖形時，網膜接收來自大面積紅色背景的刺激，促使錐狀體的反應作用，於是在網膜中產生負殘像，換言之，紅色背景誘發了淺藍綠色的心理補色，其視覺再與中央的圖形色混合，使得中央的橙色向色相環的藍綠色（紅色背景的補色）方向移動，進而增加了黃色的色味。

　　若注視左方圖形時，由於大面積黃色背景誘發淺藍紫色的心理補色，使得中央的橙色向色相環的藍紫色（黃色背景的補色）方向移動而增加紅色的色味，換言之，相同的橙色（被導發色）在黃色（誘導色）襯托下偏紅色，在紅色的搭配下則偏黃色。

　　如此，中央圖形的色相在知覺上向背景色負殘像的心理補色方向變化，這種對比效果稱之為「色相對比」，當背景色與圖形色的明度差越小，色相對比則越明顯。

圖 8-14 色相對比。

二、彩度對比

即使相同的色彩，因為周圍誘發色彩的影響，使得彩度看起來或高或低，圖 8-15 左方的背景色為無彩色的中灰色 mGy，右方背景為紫藍色 V18（vivid blue），中央圖形色左右皆為中彩度的淺藍色 sf18（soft blue）。相同的淺藍色，在左方無彩色背景襯托下的淺藍色，在視覺上的彩度（鮮豔程度）相對的提高，而右方圖形的淺藍色在高彩度背景色的影響下，視覺彩度相對降低。這種中央圖形色的彩度，朝向背景色彩度的相反方向變化，所造成的對比效果稱之為「彩度對比」。

另外，即使左右背景色的彩度相當，也可能造成彩度對比。如圖 8-16 的中心圖形色左右皆為淺藍綠色 lt14（light blue green），左方背景色為鮮紅色 V2，與淺藍綠色的圖形色為補色關係。如此，左方紅色背景的補色（淺藍綠色）重疊在原本淺藍綠色的圖形之上，使得彩度在視覺上相對提高，而右方背景色與圖形色的關係為相同色相的彩度對比，使得圖形色的視覺彩度相對降低。這種因補色關係在視覺上造成的彩度對比，稱為「補色彩度對比」。

三、明度對比

如圖 8-17 所示，在白色 W 背景及黑色 Bk 背景上配置同一明度的中灰色 mGy，中灰色在白色背景上相對顯得較暗（視覺明度降低），在黑色背景上則相對顯得較為明亮（視覺明度提高），這種因為背景色與圖形色之間的相互對比，使得圖形色（前景色）在明度上產生視覺變化的效果，稱之為「明度對比」。當然，有彩色也會產生相同原理的明度對比。

以上色彩對比當背景與前景圖形的面積比越大，其視覺效果也越顯著。

圖 8-15 彩度對比。

圖 8-16 補色關係之彩度對比。

圖 8-17 明度對比。

四、邊緣對比

網膜細胞在處理或判斷鄰接的不同色彩時，知覺上會強化不同色彩交界處的差異。圖 8-18 是由五個不同明度的灰色，相互鄰接組成的明度階，不同灰階的交界部分受到鄰接色彩（灰色明度）的影響，一側如同物體的受光面一般，在知覺上的明度增高，而另一側如物體的背光面，在知覺上的明度下降，這種因色彩鄰接所產生的對比效果稱為「邊緣對比」。

邊緣對比的原理，是因為網膜中的神經節細胞，引發神經性的側抑制（lateral inhibition，或稱傍抑制）所形成的視覺作用。圖 8-19 為邊緣對比的視覺作用模式圖，神經節細胞與感光細胞連結，而感光細胞之間也是連結的結構，所以神經節細胞的反應為總合性作用。面對如圖 8-18 的明度階，當鄰接色彩的明度較高時，鄰接之感光細胞的接收作用隨之提高（造成明度較高的交界處更為明亮的知覺），以致於影響原來位置的神經節細胞的反應受到抑制作用而減弱感知（造成明度較低的交界處更暗的知覺）。

圖 8-18 明度的邊緣對比。

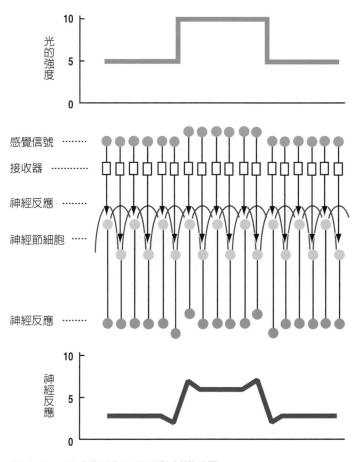

圖 8-19 形成邊緣對比的側抑制模式圖。

五、繼時性邊緣對比

　　圖 8-20 為類似交互加法混色實驗的迴轉圓盤，左側的白色星形圓盤旋轉時，中間部分產生白色環狀視覺，右側的黑色星形圓盤旋轉時，則出現黑色的環狀視覺。這是因為光線反射的強弱受到旋轉圓盤圖形的影響，黑白交界部分的明度知覺急劇變化，換言之，持續而交互的邊緣對比，強化了黑白交界部分的知覺差異，進而產生實際上不存在的環狀視覺，屬於具有時間差的邊緣對比（前者白色比例較多時呈白色環狀，後者黑色比例較多時呈黑色環狀）。

六、點狀明度對比

　　如圖 8-21 所示，黑色方塊間的白色條狀交差處，呈現出點狀陰影的視覺效果。這是因為白色的條狀緊鄰著黑色的方塊，對比關係較為強烈，所以黑白視覺也相對顯得非常分明；相對於垂直水平的白色條狀，交差處的白色受到來自四方白色條狀的抑制作用（對比），造成與黑色方塊的對比關係減弱，視覺因而顯得較為暗沈，呈現出點狀陰影的視覺效果。這種對比屬於明度對比的一種。

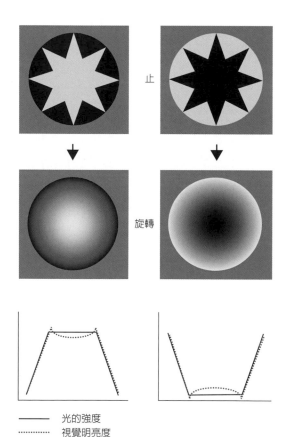

圖 8-21　形成點狀陰影的明度對比。

圖 8-20　繼時性邊緣對比的實驗與其模式。

8-3

色彩的同化

如圖 8-22 所示，在背景色之上配置色相、彩度或明度不同的色彩，會產生提高視覺差異的對比現象，但是，若以少量而分散的方式加以配置，則將會產生視覺統合的同化現象（assimilation）。其應用如圖 8-23 所示，在灰色的背景色上描繪白色連續幾何圖形時，背景的灰色看起來略帶白色味，整體的視覺顯得更加活潑；而連續幾何圖形為黑色時，背景的灰色看起來略帶黑色味、整體的視覺顯得更加沈穩，這種視覺效果與對比現象相反，稱為「同化現象」。

這種視覺的同化現象，當配置的圖形色面積越小、線條越細，其效果越是明顯，而背景色與圖形色的色相、明度或彩度越接近時，同化作用也會越大。此類視覺效果，多應用於印刷設計、壁紙設計，或是具備圖地視覺因素的平面設計等。

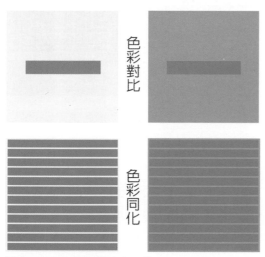

色彩對比

色彩同化

圖 8-22 色彩的對比與同化。

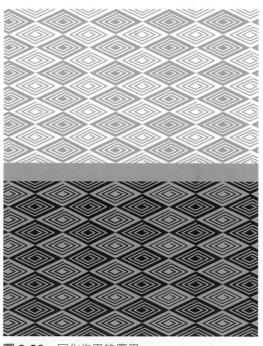

圖 8-23 同化作用的應用。

一、明度的同化

圖 8-24 為在灰色背景上描繪不同粗細的黑線及白線圖樣,因為整體視覺的明度同化作用,細白線部分與背景色同化產生淺灰色視覺、粗白線部分與背景色同化產生亮灰色視覺,二者視覺效果均比原來的中灰色背景更明亮;而細黑線部分與背景色同化產生深灰色視覺,粗黑線部分與背景色同化產生暗灰色視覺,視覺效果均比原來的中灰色背景更暗沉。但是,若黑白線條達到一定的寬度以上,或是配置疏散,則會產生明度對比的視覺效果(白色部分更亮、黑色更暗)。

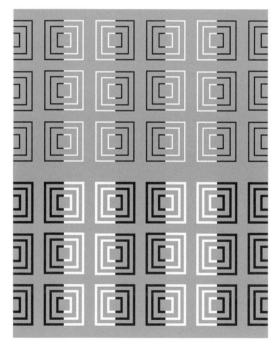

圖 8-24 明度的同化作用。

二、色相的同化

圖 8-25 在綠色的背景上描繪相同粗細的黃線及藍線圖樣,因為整體視覺的色相同化作用,黃線部分與背景的綠色同化產生帶黃的綠或黃綠色的視覺;而藍線部分與背景的綠色同化產生帶藍的綠或藍綠色的視覺,二者均改變了原本背景的綠色視覺。此類同化作用的色相關係越是接近(色相環上的相互關係),色相同化的視覺效果也會越明顯。

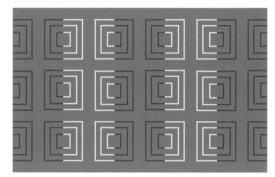

圖 8-25 色相的同化作用。

三、彩度同化

圖 8-26 在中彩度紅色的背景上,描繪相同粗細的高彩度紅色及低彩度紅灰色的線條圖樣,因為整體視覺的彩度同化作用,高彩度紅色線條部分與背景的中彩度紅色同化之後,使背景的紅色在視覺上比原來更加鮮艷、活躍;而紅灰色線條部分與背景的中彩度紅色同化之後,使得背景的紅色在視覺上顯得更加混濁而沉穩,二者均改變原本背景的中彩度紅色視覺。

圖 8-26　彩度的同化作用。

8-4
其他視覺效果

一、色陰現象

　　如圖 8-27 所示，左右二個方形背景的中央部分，配置著相同的亮灰色圖形，左方的灰色圖形因為周圍的黃色背景誘發藍紫色的補色殘像，使得灰色圖形的周邊在視覺上略帶藍紫色味；而右方的灰色圖形因為周圍的藍紫色背景誘發黃色的補色殘像，使得灰色圖形的周邊在視覺上略帶黃色味。這種與鄰接色彩的補色殘像產生視覺重疊的現象，以鄰接的周邊最為明顯，故稱為「色陰」或「色滲」現象。

二、透明色現象

　　圖 8-28 為二個色彩上下相互交錯，重疊部分的色彩為這二個色彩的混合色，如此，重疊部分的色彩在視覺上，就如同透過其中一個色彩所混合產

生的，於是，二個交錯的色彩隨之引發半透明的視覺效果，稱之為「透明色現象」。但是，這二個色彩的上下關係沒有定律，經常隨著觀者的視點而變換。

　　當然，圖 8-28 也可以解釋為五個方形的鄰接組合。因此，除了上述色彩方面（混合色）的相互關係之外，還必須考量到造形方面（鄰接）的相對位置，若將關係密切的構成元素（色彩、造形等）分解開來，在視覺上勢必產生不自然的抵抗。

圖 8-27　鄰接色彩殘像重疊之色滲現象。

圖 8-28　透明色的視覺現象。

三、霓虹色現象

圖 8-29 為如同格子狀的交叉部分被消去的圖形。被消去的部分,看起來就像是從畫面跳出的白色圓點,這種實際不存在的造形輪廓,稱為主觀性輪廓。

若是以淺藍色線條填補被消去的交叉部分,在視覺上則會引發略帶發光暈效果的淺藍色圓點,這種視覺效果稱之為霓虹色現象。另外,填補的色彩必須使用接近白色的淺淡色彩,才容易產生上述的主觀性輪廓。

四、色彩面積效果

在一般生活經驗中,大多以小面積的布樣或色樣選購布簾、桌巾或壁紙等產品,但是當這些小面積的樣品以實際尺寸呈現時,才感覺到與先前的印象有所差異。這是因為色彩的面積不同時,色彩的視覺也會隨之變化,這也說明以小面積的色樣選擇色彩,容易產生視覺的偏差(圖 8-30)。

整體來說,大面積的色彩在視覺上比小面積更加明亮、鮮艷,但是相對的,視感覺較暗的色彩,其面積增大時,在視覺上反而顯得更加沈重。這種隨著面積大小而改變明度或彩度的視覺效果,稱為「色彩面積效果」

圖 8-29 產生白色圓點與淺藍光暈之霓虹色現象。

圖 8-30 色彩的面積比例與視覺效果。

CHAPTER **09**

色彩與心理

　　在色彩的研究與應用方面，予人最直接的心理感受至關重要，雖然所見即所得，但在接收色彩的過程中，經由感覺到感知，再從感知到感想，心理作用經常左右我們對色彩的主觀判斷。

　　在一般的生活經驗中，經常引用實際的物理量詞以解釋色彩的心理性質。舉例來説，皮膚的觸覺能直接感受物理溫度的高低，人的視覺也間接從生活經驗中，感受到色彩的心理溫度，所以產生了火紅色偏暖、水藍色偏寒的色彩心理，而除了色相之外，彩度與明度的同時作用，也會產生不同的色彩心理，如鮮明的色調呈現膨脹與前進，暗濁的色調呈現收縮與後退，明亮的色彩更顯輕盈，深沉的色彩感到厚重等色彩心理。

色彩的心理性質

一、寒與暖

在一般的生活經驗當中，經常引用實際的物理量詞以解釋色彩的心理性質，寒色與暖色是其中最為普遍的。就如同人以觸覺（皮膚）直接感應到物理溫度的高低，人的視覺也間接的從生活經驗中，感受到色彩的心理溫度，圖9-1為日本心理學家大山正以美國心理學家奧司格德（C. E. Osgood）的 SD 法（semantic differential method，語意差異調查法），針對色彩的心理性質所完成的實驗結果。其中顯示紅色（5R）的心理溫度最高，其次為橙色與黃色，通過平均值的綠色之後，曲線降至負數，在藍色（5B）附近的心理溫度最低，至紫色（5P）部分逐漸提高，之後再回到紅色位置。

在 SD 法的相對關係之中，係數 +1 代表完全一致（正比），-1 代表完全背離（反比），在上述實驗中，除了寒與暖的色彩關係係數接近 +1 之外，係數在 +0.8 以上的高關係群組依序包括：前進與後退、圓滑與方正、危險與安全、熱鬧與安靜。另外，在 9-1 圖例之中，暖與寒、前進與後退、危險與安全等三組心理特質的曲線走勢大致相似，說明暖色、前進、危險，或是寒色、後退、安全的色彩心理是相近的。

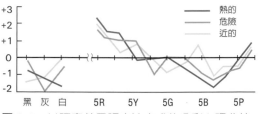

圖 9-1　以語意差異調查法完成的色彩心理曲線。

二、前進與後退

不同的色彩，即使明度與彩度相同，在視覺心理層面，有的會靠近觀察者，有的則會遠離觀察者，這種因為色彩造成遠近距離的視覺心理，經常應用於繪畫的主題與背景，或設計的圖地關係等方面。

如同一般的生活經驗，或根據圖9-1的實驗顯示，暖色系為「前進色」，寒色系為「後退色」，而明度高的色彩較於明度低的色彩前進（在純色之中，暖色系明度較高，寒色系明度偏低）。如圖 9-2 左側的橙與藍，因為色彩心理的前後關係與造形的前後位置相符，產生有距離差異的分離感（重疊效果），而右側的橙色雖然配置在藍色之後，色彩心理卻向前靠近，造成沒有視覺距離的平面感（分割效果）。

圖 9-2　前進色與後退色的色彩心理。

三、膨脹與收縮

形狀與大小等物理條件相同的圖樣，仍會因為色彩差異而產生圖樣放大（膨漲）或縮小（收縮）的視覺心理，這種大小知覺的變化，大致與前進後退的距離知覺成正比，一般而言，暖色系在視覺上的面積比寒色系為大，明度高的色彩也較明度低的色彩為大。圖 9-3 在同樣的背景、形狀與大小的條件下，左方的黃色顯得前進而放大，右方的藍色則顯得後退而縮小。

以日本色彩研究所的實驗為例，在曼賽爾色相環的五個基本色之中，距離知覺依序為紅、黃、紫、綠、藍，而大小知覺依序為黃、紅、綠、紫、藍。另外，周圍的色彩越暗沈，圖樣的色彩相對顯得越加膨漲而前進，周圍的色彩越明亮，圖樣的色彩則相對呈現收縮而後退的視覺心理。

四、輕與重

當我們提起物體時，可以實際體驗到重量感，若是改以目測（視覺）的方式，仍可從生活經驗中感受到其輕重分量。在色彩的三個屬性之中，明度是決定視覺重量最主要的因素，一般的認知上，明度高者為輕，明度低者偏重。除了輕與重之外，由明度屬性主導的語意群組還有軟與硬、弱與強、淺與深、淡與濃、不安與安定、鬆懈與嚴謹等，也就是說，色彩視覺的重量感與力道、質地、情緒等視覺印象的關係非常密切。

這種具有輕與重等視覺心理的色彩，經常應用於服裝設計與住宅空間的色彩計畫。上半身明亮色調的服裝，配上暗色調的褲子或裙子，容易營造出穩重、安定的視覺；而以深色的上半身，搭配淺色的褲子或裙子，則可以營造出活潑、躍動的意象。在住宅空間方面（圖 9-4），大多考量長時間與休憩的使用目的，明度（視覺重量）的配置大致依序為天花板、牆面、柱子、傢具與地板，以順利營造安定且平穩的色彩意象。

圖 9-3　膨脹色與收縮色的色彩心理。

圖 9-4　以安定平穩為考量的住宅空間配色。

色彩的意象與聯想

在色相方面，紅色讓人感到溫暖、親切、醒目或豪華，為了營造溫暖的氣氛，採用紅色系的家具或飾品，易顯得充實而豪華。在色調方面，明度較高的淺、淡色調易讓人感到溫馨、柔和、輕鬆或稚嫩，為了營造溫馨的氣氛，使用淺、淡色調的室內壁面或服裝，易顯得自然而輕柔。如此，不同的色相或色調，其固有的心理效果與情感面貌各有差異，而來自不同地域或不同文化背景的影響也不盡相同。

在色彩的意象方面，SD 調查法（semantic differential method，語意差異調查法）原本使用於言語心理學的研究與市場調查，以語意的尺度評量各種刺激程度，後來廣泛應用於色彩心理的數據化呈現。SD 法採取配對的相對語尺度標準，如暖與寒、近與遠、動與靜、輕與重、柔與硬、豪華與樸素等相對語意，以測定個別的刺激程度，進而掌握色彩的整體意象。

色彩的聯想方面，紅色易讓人聯想到具象的蘋果或太陽、抽象的熱情或憤怒等；藍色則易讓人浮現具象的海洋或天空、抽象的自由或寧靜等。一般來說，年少者以身邊具體的動、植物聯想為主，成年至老年則由具體的聯想，逐漸增加抽象聯想的比例；在性別的差異上，女性在生活、食物方面的聯想較多。最初的色彩聯想，容易觸動與其他相關色彩產生串連，如從紅色與蘋果的關係開始，聯想到橙色與橘子，再聯想到黃色與香蕉、紫色與葡萄等。因此，色彩除了固有、特定的意象之外，更擁有無邊無境的聯想性，而且還富含著引發某種觀念、思想的力量。

一、紅色的意象與聯想

光譜中的波長最長、能源量最低者為紅色光，同時也是無法進行二次分光的三個單一色光之一。紅色是人類出生、或是色盲者治癒後第一個感受到的色彩，也是色彩歷史中使用最早、最為普遍的色彩。

從圖 9-5 紅色的意象尺度表得知，紅色擁有明亮耀眼的強烈吸引力，交通號誌的警告標誌即是採用高注意度的紅色，在各國的國旗之中，紅色的出現比例也是最高的，包括美國、日本、中國、台灣與香港等旗幟，都使用相當高比例的紅色。

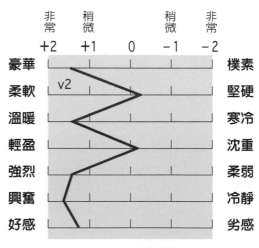

圖 9-5　PCCS 紅色 V2 的意象調查。

紅色，在一般意象上有如紅毯般的華貴，或是紅顏般的美麗，但是也有如血紅般的戰爭等負面印象。與紅色系相關的漢字有赤、丹、朱、緋等，在固有或慣用辭彙的語意方面也傳達出相似的意念，如赤裸、丹心、朱門、緋聞等。

以下的紅色系色樣為 JIS（日本工業規格）規制的慣用色名與曼賽爾色彩體系的色彩表記。

JIS 慣用紅色系色名代表與曼賽爾色彩體系對照表

櫻花色、嬰兒粉紅
櫻花代表色，歐洲嬰兒服標準色。
pale pink 極淡色調的紅。10RP 9/2.5。

朱鷺色、粉紅
朱鷺鳥展開翅膀的羽毛色彩，粉紅為撫子花的色彩。
pink 淡調帶紫的紅。7RP 7.5/8。

珊瑚色
以珊瑚的色彩為代表命名。
deep pink 亮紅 2.5R 7/11。

朱紅
從辰砂礦物中萃取的顏料。
bright yellowish red 明亮帶黃的紅。6R 5.5/14。

紅梅色、桃色
紅梅為梅花中紅色味較強的代表，桃色為女孩的象徵色。
deep pink 沉穩的紅。2.5R 6.5/7.5。

信號紅
交通號誌的紅色，為 Red 原色，即使面積小，從遠處仍可識別。
vivid red 鮮紅。4R 4.5/14。

火紅
如同太陽一般的紅為色彩命名。
vivid yellowish red 鮮艷帶黃的紅。7R 5/14。

紅花色
從紅花提煉的植物染料，多用於衣料或化妝。
deep purplish red 鮮紅。3R 4/14。

薔薇色、玫瑰色
人類最早栽培之花卉，玫瑰代表色，rose red 於 14 世紀開始使用。
vivid red 鮮紅。1R 5/14。

波爾多色、鏽色
以法國波爾多紅葡萄酒為代表色。
dark red 暗灰色調的紅。2.5R 2.5/3。

二、橙色的意象與聯想

橙色是個容易被忽視的色彩，三原色說的紅綠藍，相對色說的紅黃綠藍，而曼賽爾色相環中的五個基本色為紅黃綠藍紫，無論如何考量，就是獨缺橙色。在言語表達中，橙色可解釋為紅黃色或黃紅色，在視覺的印象中，紅色與黃色都比橙色來得容易判斷，偏紅的橙色多被歸類為亮紅色，偏黃的橙色多被稱為深黃色，也就是說，橙色的認知範圍比較曖昧不定。

東方的橙色與西方的 orange，如同膚色、米色與乳白色，都是以特定對象命名的色彩名稱。以歐洲為例，十世紀開始種植 orange，十七世紀才以 orange 之名使用於色彩，所以比較於其他色彩，橙色對人類歷史來說是相當新鮮的，先不論橙的品種，一個柳橙中就已經共存著不同程度的紅色與黃色，界定橙色的難度可想而知。

介於紅黃之間的橙色，具備兼容並蓄的色彩特性，藉由黃色的成分以柔和紅色的強烈，並提高整體明度，又以紅色的成分補足黃色的單薄，圖 9-6 為橙色的意象尺度表。這種醒目而不刺激、明亮又充實的視覺效果，使橙色成為許多企業的代表色，以下的橙色系色樣為 JIS 規制的慣用色名代表與曼賽爾色彩體系之對照。

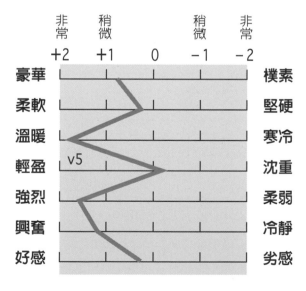

圖 9-6　PCCS 橙色 V5 的意象調查。

JIS 慣用橙色系色名代表與曼賽爾色彩體系對照表

柿色、金紅色
如成熟柿子般的色彩。
strong reddish orange 鮮艷的橙色。10R 5.5/12。

蘿蔔紅
如同紅蘿蔔般的色彩。
bright reddish orange 淺的橙色。10R 6.5/11.5。

橘色、黃丹
色名得自橘子的表皮色。黃丹為皇室的黃袍色。
strong orange 黃紅。6YR 6.5/13。

橙色
色名來自於柳橙的表皮色。
vivid orange 黃紅。5YR 6.5/13。

小麥色
成熟小麥的色彩，也適用於日曬後的皮膚色。
soft orange 沉穩帶紅的黃。8YR 7/6。

黃土色
黏土質的黃褐色土，混雜氧化鐵粉末的黏土色。
light yellowish brown 沉穩帶紅的黃。10YR 6/7.5。

肉桂色、代赭色
肉桂樹皮的色彩命名；代赭色為中國代州所產紅土之名。
light brown 沉穩的橙色。10R 5.5/6。

琥珀色、金茶色
琥珀為樹脂化石；金茶為帶黃茶色。
brownish gold 沉穩帶紅的黃。8YR 5.5/6.5。

紅豆色、煉瓦色
紅豆蒸煮後呈現沉穩色調的紅色。
brown 沉穩帶黃的紅。8R 4.5/4.7。

褐色、咖啡色
茶色系中最暗者為褐色，褐色帶有低身份的意含。
dark yellowish brown 暗色調的橙色。6YR 3/7。

三、黃色的意象與聯想

　　黃色是光譜中最明亮的色彩，與黑色背景組合的視認性（區分色彩的辨視程度），也是所有色彩當中最高的，交通號誌的注意標誌便是其中的實際應用，另外，在陰雨綿綿、天色晦暗的街道上，學童黃色的書包或雨衣也比較容易引起駕駛人的注意。圖9-7為黃色的意象尺度表。

　　中國的五行色彩之說為：青龍在東、朱雀在南、白虎在西、玄武在北、黃土在中，傳說中，黃帝軒轅氏於黃河流域建立國家，定黃色為中土、朝服與王宮之色。黃色在中國為正色、尊榮之色。

　　在西方，黃色代表天上的太陽、地上的沃土與豐收的農作物等，但是相對於黃色的 yellow，語意上卻有病態、卑劣、煽情、忌妒等負面解釋。以下的黃色系色樣為 JIS 規制的慣用色名代表與曼賽爾色彩體系之對照。

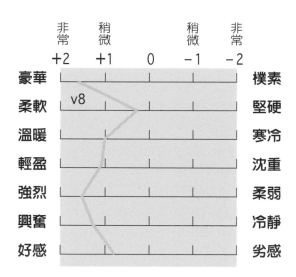

圖 9-7　PCCS 黃色 V8 的意象調查。

JIS 慣用黃色系色名代表與曼賽爾色彩體系對照表

奶油色
接近白色的黃色味色名。
pale reddish yellow 淡色調的黃。5Y 8.5/3.5。

象牙色
以帶黃的白為代表。
yellowish white 亮色調帶黃的灰。2.5Y 8.5/1.5。

金絲雀色
取自金絲雀羽毛色的色名。
bright yellow 帶綠的黃。7Y 8.5/10。

蒲公英色
蒲公英花的色彩命名；彩度略降低為鉻黃色。
vivid yellow 鮮黃。5Y 8/14。

金髮色
金髮的髮色。
dull yellow 沉穩的黃。2Y 7.5/7。

蛋黃色、向日葵色
得自蛋黃與向日葵的色名，向日葵色始於 19 世紀。
bright reddish yellow 亮色調帶紅的黃。10YR 8/7.5。

棣棠花色
薔薇科棣棠花的色名。
vivid reddish yellow 帶紅的黃。10YR 7.5/13。

鬱金色
薑科近美人蕉的草本植物，以根部煎汁染色。
strong reddish yellow 黃。2Y 7.5/12。

芥茉色
芥茉籽製成粉末狀調味料的色彩。
deep yellow 沉穩的黃。3Y 7/6。

橄欖色
成熟橄欖的果實色，為暗調黃色的基本色名。
deep greenish yellow 暗色調帶綠的黃。7.5Y 3.5/4。

四、綠色的意象與聯想

　　綠色是人類最親近的色彩之一，大自然的花草樹木、山林平野，無處不充滿著綠色，綠色蘊含著對自然界的豐富聯想力，使人感到平靜、安定與平和，道路的標示、醫療的十字標識，都採用綠底白字的調和設計。

　　醫療機關的綠色，除了象徵安全、和平之外，醫院牆面、手術服的淡綠色，為血液（紅色）互補色的應用，在醫療行為中，視點多集中於血液的紅色，當視點移開時便產生淡綠色的視覺殘像，將這種淡綠色應用於周邊的物體色，有助於正確判斷與降低視覺刺激。

　　綠色除了上述平靜、和平等象徵之外，自然、環保、清新的聯想或概念，更遍及在現代生活的產物之中，如綠色設計、綠色都市、綠色計畫等。在語意方面，漢字「綠」的右邊為彔，為剝去綠竹的外皮之意，左邊為糸，即是將絲線染成如剝去外皮的嫩竹般的色彩，代表的是青黃不接的稚嫩，與西方 green 的語意相似。而綠色在光譜中，正是介於黃色與藍色之間的色彩，沒有黃色的耀眼、光亮，但是也沒有藍色的深沈、冷漠，是個具有穩定、中庸特性的色彩，圖 9-8 為綠色的意象尺度表。

　　以下綠色系色樣為 JIS 規制的慣用色代表與曼賽爾色彩體系之對照。

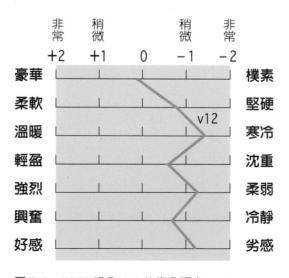

圖 9-8　PCCS 綠色 V12 的意象調查。

JIS 慣用綠色系色名代表與曼賽爾色彩體系對照表

青草色
新鮮青草的色彩。
vivid yellow green 黃綠。3GY 7/10。

青葉色
如同新鮮樹葉一般的聯想色名。
bright yellow green 沉穩的黃綠。7GY 7.5/4.5。

蔥芽色、木芽色
蔥苗或木芽新生的萌黃色。
strong yellow green 黃綠。4GY 6.5/9。

青苔色、鶯色
得自青苔色名；鶯色為黃鶯羽毛色。
dull yellowish green 暗的黃綠。2.5GY 5/5。

橄欖綠
未成熟的橄欖果實，綠意比成熟時更濃郁，始於 18 世紀的英國。
dark yellow green 暗色調帶灰的黃綠。2.5GY 3.5/3。

青磁色
中國薄綠釉藥塗於磁器上之色彩。
soft bluish green 沉穩帶藍的綠。7.5G 6.5/4。

雲灰色
多雲的天空色彩，英文形容多雲天空的灰為帶藍的灰。
light bluish gray 淺色帶藍的灰。7.5B 7.5/0.5。

銅綠色
銅鏽色，人造繪畫或裝飾用顏料。
dull green 沉穩的綠。4G 5/4.5。

長青色
松柏等常綠樹葉的色彩。
deep yellow green 沉穩的綠。3G 4.5/7。

祖母綠
色料為青酸銅與亞砒酸鹽化合物，又名寶石綠。
strong green 綠。4G 6/8。

酒瓶綠
葡萄酒瓶所使用的暗綠玻璃色彩。
dark green 極暗的綠。5G 2.5/3。

五、藍色的意象與聯想

　　藍，無論在色彩或語言的使用，在漢字文化圈中的影響既普遍又久遠。戰國時代的荀子即曾說過「青取之於藍，而青於藍」的名句，藍色染料萃取自名為藍草的植物，青色為藍色系中略帶綠意、較為亮麗的藍色。

　　青色與藍色，在漢語中的關係一直非常密切，與西洋 blue 的語意相仿，大多是關於天與水的辭彙。如藍天白雲、青天白日、湛藍的海水、蔚藍的海岸等，而與「青」相關的漢字也具有相近的概念，如以「水」為部首的清澈、清靜、以「日」為部首的晴朗、晴天等，很自然的，藍色或青色的意象與聯想，都 圍繞著天與水，加上藍色的收縮、後退等色彩特性，在印象中顯得高遠或深沈。

　　blue 一詞含有嚴格與優秀的語意，在西方世界，藍色是正統而尊貴的色彩，即使現在仍可以從商品的分級包裝中感受得到。藍色在古代東方卻有不同的理解，因為藍色染料在日常生活中極易取得，藍色代表的是民眾、平凡、甚至貧困，篳路襤褸一詞中的「襤褸」即是「藍縷」。

　　明亮的藍色有如青春，令人感到輕快或自由，而晦暗的藍色如 blue 的另一個解釋，令人感到憂鬱、寒冷或恐懼，漢語也有青澀、青面獠牙等相關語。圖 9-9 為藍色意象尺度表。

　　以下的藍色系色樣為 JIS 規制的慣用色名與曼賽爾色彩體系的比較。

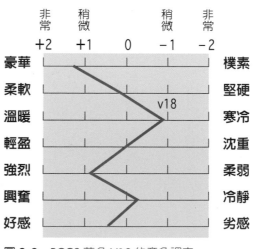

圖 9-9　PCCS 藍色 V18 的意象調查。

JIS 慣用藍色系色名代表與曼賽爾色彩體系對照表

水色
帶綠味的藍色系中的代表色名，命名來自於自然的水。
light greenish blue 淡色調帶綠的藍。6B 8/4。

天藍
晴朗天空的亮青色，在歐洲為崇高感情的表徵，與嬰兒藍相近。
sky 淡色調的藍。9B 7.5/5.5。

土耳其藍
藍色的土耳其玉，為藍綠色之代表。
bright greenish blue 亮色調帶綠的藍。5B 6/8。

色料藍
如色料 cyan 呈帶綠的藍。
vivid greenish blue 帶綠的藍。5B 4/8.5。

露草色
在染布之前，先以露草汁染為藍色。
bright blue 藍。3PB 5/11。

鈷藍色
燐酸鈷或硫酸鈷與明礬焙製的藍色顏料。
strong blue 藍。3PB 4/10。

紺青
礦物藍色系色味最強者為紺青色。
deep purplish blue 暗色調帶紫的藍。5PB 3/4。

琉璃色
中國與埃及於西元前，對寶石藍的認知為琉璃色。
strong purplish blue 帶紫的藍。6PB 3.5/11。

群青色
礦物顏料藍色的代表。
vivid purplish blue 帶紫的藍。7.5PB 3.5/11。

紺色、海軍藍
藍染色彩濃郁者為紺。
dark purplish blue 暗色調帶紫的藍。6PB 2.5/4。

＊『説文』記載：「紺，深青而揚赤色也」。

六、紫色的意象與聯想

purple 原為萃取自貝類的紫色染料（比紫蘿蘭色更濃郁的深紫），古代西方為了取得一公克的紫色染料，必須消耗約二千個貝類，是極為珍貴、稀少的色料，因此，purple 也引申包含了王公貴族、華麗高貴之意，紫色可以說是西方皇室與權貴的代表色。

東方的紫色萃取自紫草的根部，一樣是稀少珍貴的染料，雖然同樣受到權貴階級的喜愛，但是卻因為紫色屬於間色（紅與藍的混合色），自古以來受到儒學思想的排擠。『禮記』記載「玄冠紫綏，自魯桓公起」，管子說「齊桓公好服紫衣，齊人尚之」，足證春秋時代的紫色蔚為風尚，但是孔子基於扶正風氣，以朱色為正色、以紫色為間色，於『論語・陽貨篇』記載孔子「惡紫之奪朱也」，於『鄉黨篇』又說到孔子即使是居家服裝也不接受紅紫色。漢字的「紫」，上方為「止」（趾）與「比」（並列）的結合，也就是將丹青（紅藍）二色交錯組合（混合）之意。

人造的紫色染料於 1856 年開發生產後，廉價的紫色滿足了社會大眾的時尚需求，伴隨著經濟成長與消費形態的轉變，紫色已超越喜好或搭配組合的層面，成為新時代的代言色彩，但是，過度與不適切的使用，使得紫色的形象逐漸轉向邪惡、病態或曖昧。核能標示的紫色，正是這種意象的反映，圖 9-10 為紫色意象尺度。

以下的紫色系色樣為 JIS 的慣用色名代表與曼賽爾色彩體系之對照。

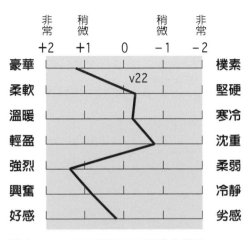

圖 9-10　PCCS 紫色 V22 的意象調查。

JIS 慣用紫色系色名代表與曼賽爾色彩體系對照表

紫丁香色
歐洲稱 lilas 桂花類常綠樹之花色。
light purple 淡紫。6P 7/6。

薰衣色
薰衣草（lavender）的淡紫花色。
soft purple 沉穩的紫。5P 6/5。

藤色
取自豆科蔓性植物藤花的色彩命名，為淡藍紫色的代表色名。
light violet 沉穩的藍紫。10PB 6.5/6.5。

菫色
以紫羅蘭花（菫花）為意象之色名。
strong violet 鮮明的藍紫。2.5P 4/11。

桔梗色
如桔梗花帶藍的紫，日本傳統色名。
vivid violet 鮮明色調的藍紫。9PB 3.5/13。

葵色
名為 mauve 的葵科植物，似芙蓉，引用為合成染料色名。
bright purple 帶藍的紫。5P 4.5/9.5。

菖蒲色
以菖蒲花命名的傳統色名，日本平安時代的朝服色彩。
strong violet 帶藍的紫。3P 4/11。

色料紅
原為義大利北部地名 Magenta，於 1859 年發現色料而命名。
vivid red purple 鮮明色調的紅紫。6RP 4/14。

酒紅色
紅葡萄酒色，為深紅到紅紫的代表。
deep red purple 深色調帶紫的紅。10RP 3/9。

牡丹色
為紅紫色系的代表性傳統色名。
vivid red purple 鮮明色調的紅紫。3RP 5/14。

七、無彩色的意象與聯想

在物理理論中，完全反射光線為白色，完全吸收光線呈現黑色，而均等反射各光譜的色光，則成為不同明度的灰色，在實際生活中，符合物理條件的純白或純黑並不存在。在花卉之中，雖然名為白牡丹，卻略帶紅色味，名為黑玫瑰，實為深紫色花朵。

關於白色的概念，漢字「白」指的是柏科植物核果的白色，而「白」本身就是核果的象形文字，另外，漢字「素」指的是蠶吐出原絲的白色，「素」為將絲線垂吊起來的樣子。「白」與「素」的字意與語意，有許多相通之處，一是指不含有其他色彩的白色，如素衣即是白衣，二是指不含其他元素的「無的狀態」，如空白、樸素等。其中，「白」的解釋更是多元化，如表示真實的「告白」、表示內容的「明白」、以及蘇東坡的名句，表示光亮的「月白風清」。另外，「白」不只是白色，如「空白」、「白卷」等語彙中的「白」，代表的是「無」或「透明」，即使在現代的言語表達中，也經常以白色表示透明，如白晝、白光、白開水等。英文 album 相簿一詞的語源來自於冊頁裝的白紙，也有「無」的含意，而 white 的語意則包含透明、無色、空白、病態與恐怖等，與漢字「白」的語意大致相符。

關於黑色的概念，漢字「黑」指的是燃燒煙薰的黑色，「玄」指的是天空高遠深奧的暗深色彩，如同「天地玄黃」一詞，天為玄色、地為黃色。除了色彩的概念，二者皆有混濁或看不清楚的含意，如「黑市」、「幽玄」等，英文 black 的語意則包含不清潔、晦暗、惡意、陰險、惡毒等，與具備多元語意的「黑」較為相近。

漢字「灰」指的是燃燒餘燼的淺黑色，深黑色的灰燼則稱為「煤」，雖然無色彩的灰色可由白色與黑色的混合產生，但是，無論是漢字的「灰」、或是英文的 gray，在語意上都是黑色或負面的間接表現，如表示沒有希望的「死灰」、失去動能的「灰心」，而 gray 也直接的呈現出進入黑色的前兆，表示老年、陰氣、病態、陰天等。

無論東西方，白色與黑色是色彩聯想當中最直接、頻繁的色彩（無彩色），白色與黑色的意象關係為白晝與黑夜、陽與陰、正與邪、完整與缺陷等，另外，從白色物質反射、黑色物質吸熱的物理性質，直覺的產生白色涼爽、黑色溫暖的意象，圖 9-11 為白、黑與中灰的意象尺度比較表。

以下的無彩色系色樣為 JIS 的慣用色名與曼賽爾色彩體系之對照。

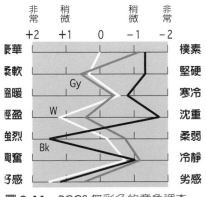

圖 9-11　PCCS 無彩色的意象調查。

JIS 慣用無彩色系色名代表與曼賽爾色彩體系對照表

雪白
如雪般的白色,以塗有氧化鎂的著煙測試板最白。
white 白。N9.5。

纖維白
取自天然纖維的色彩命名。
beige white 帶黃的白。10YR 9/1。

銀灰色、銀鼠色
略為沉穩的銀色,也使用於形容混雜白髮的頭髮等。
light gray 淺色調的灰。N6.5。

雲灰色
多雲的天空色彩,英文形容多雲天空的灰為帶藍的灰。
light bluish gray 淺色帶藍的灰。7.5B 7.5/0.5。

玫瑰灰
帶紅色味的灰,與茶鼠色為近似色。
reddish gray 帶紅的灰。2.5R 5.5/1。

鼠色
鼠色為日本江戶時期流行的各種灰色的統稱。
medium gray 灰色。N5.5。

利休鼠色
帶綠味的灰,經常與鏽色相互聯想,以茶道始祖千利休為名。
greenish gray 灰藍。2.5G 5/1。

鉛色
如鉛表面帶藍色味的灰。
bluish gray 暗色調帶藍的灰。2.5PB 5/1。

焦炭灰
如炭木般的色彩,為 1960 年代紳士服的流行色。
dark gray 暗色調帶紫的灰。5P 3/1。

墨色、漆黑、象牙黑色
如石墨、黑漆器或骨頭燃燒後的黑。
black 黑。N2。

八、色調的意象與聯想

除了上述的單色之外，色調的整體印象也可依據語意配對的方式製作印象尺度，以下為各個色調的意象尺度調查（圖 9-12）與各單色與色調的主要意象（表 9-1）：

表 9-1　各單色與色調的主要意象

序	意象	單色	色調
1	豪華	紅、橙、黃、綠、藍、紫等，主要有彩色。	vivid 純色調、strong 強色調、bright 亮色調
2	樸素	灰、黑	grayish 灰色調、light grayish 亮灰色調、dull 沌色調
3	柔的	白	pale 淡色調、light 淺色調
4	硬的	黑	dark 暗色調
5	暖的	紅、橙、黃	vivid 純色調、bright 亮色調、light 淺色調、pale 淡色調
6	冷的	白、灰、黑、藍、藍綠	dark 暗色調
7	輕的	白、黃	pale 淡色調
8	重的	黑、藍	dark 暗色調、deep 深色調
9	強的	紅、黃、黑	vivid 純色調
10	弱的		以 pale 淡色調為主

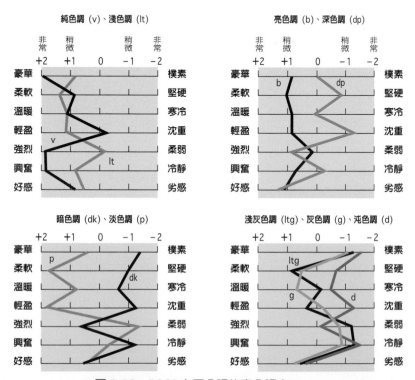

圖 9-12　PCCS 主要色調的意象調查。

CHAPTER

10

色彩調和法

　　在我們生活周邊的色彩，幾乎都以組合搭配的方式呈現，色彩之間相互競爭、相互調節、或是相互融合，色彩之間只有相對關係，沒有絕對性的，在色彩的規劃設計上，為了達到色彩調和，必須理解設計的對象與目的，以對應不同的調和理論與技法。

　　在色彩調和的課題中，不能以愉悅或不快、喜好或厭惡等主觀的要素進行判斷，或是訴諸於感覺的評價，而是為了要達到客觀的色彩調和，以色彩原理的解說為目的。所謂色彩調和（Color Harmony），其目的在營造二個色彩以上的複數配色產生秩序感，並且在統一與變化、秩序與多樣性等相對要素之間，調和色彩之間的矛盾與衝突。

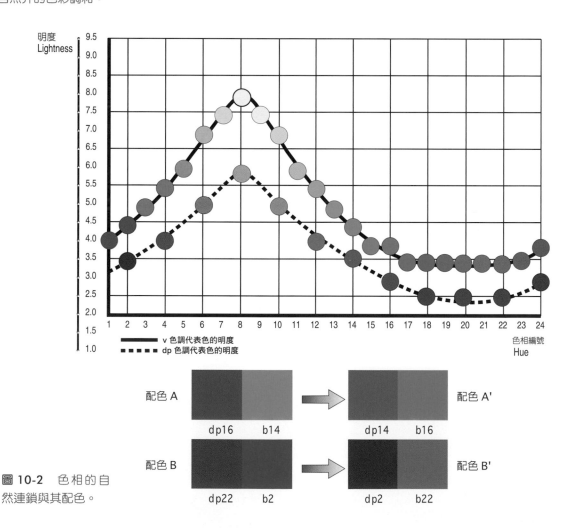

図 10-1　自然界的色彩調和。

10-1
自然界的色彩調和

　　美國自然科學家魯德（O.Rood）在『現代色彩學』（1879）中，說明色彩調和的自然界法則為「在自然光線下觀察自然界的色彩皆有一定的法則。草木的葉子受到日光照射的部分呈現明亮帶黃的綠色，陰暗部分則呈現暗調帶藍的綠色；紅色花瓣在日照部分呈現明亮帶黃的紅色，陰暗部分則呈現暗調帶藍或帶紫的紅色（圖 10-1）。如此，與鄰接色相的配色，是合乎自然法則的色彩關係，換言之，越接近黃色越是明亮，越遠離黃色則感覺越暗，這種關係的配色是人類最習慣的色彩調和」。

明度
Lightness

—— v 色調代表色的明度
‥‥‥ dp 色調代表色的明度

色相編號
Hue

配色 A　dp16　b14　→　配色 A'　dp14　b16

配色 B　dp22　b2　→　配色 B'　dp2　b22

圖 10-2　色相的自然連鎖與其配色。

如圖 10-2 所示，即使色調相同，不同色相之間的明度也不相同，這是自然界的原理，也是色彩調和重要的概念，而後更成為日本色彩研究所的基本調和原理。這種調和模式稱為色相的自然連鎖（Natural Sequence of Hues），或是色相的自然序列（Natural Oeder of Hues）、色相的自然明度比（Natural Lightness Rations of Hues）等，以這種原理發展的色彩調和法稱為自然調和（Natural Harmony）。

圖 10-2 為 24 色相的純色調（vivid tone）與深色調（deep tone）明度變化曲線圖，純色調的黃色（8：Y）明度最高，藍紫色（20：V）最低。曲線圖下方 A 與 B 的配色，即是以這種色相與明度變化為配色基礎的自然色彩調和（Natural Harmony）。

自然色彩調和的基本原則為主色與搭配色為鄰近色相（色相差在 5 以內），而且搭配色在色相環中的位置，若比主色接近黃色，則搭配色的色調要比主色更為明亮，如配色 A 的搭配色 14 比主色的 16 更接近黃色 8，所以當主色 16 設定為深色調 dp16 時，搭配色 14 則設定為比深色調更加明亮的亮色調 b14，配色 B 的 dp22 → b2 也是依據相同的原理；相對的，二色之中接近藍紫色 20 方向的色彩，其色調的明度宜調降。若與上述自然調和的明度關係相背離的配色，如 A' 及 B' 的配色為非自然性配色，但是仍保持鄰近色相關係，稱為複合性調和或非調和性調和（Complex Harmony）。

10-2
色彩調和的原理

色彩調和的探討可追朔至古希臘時期，近代美國的色彩學者杰德（D. B. Judd，1900 ～ 72）整理出以下四個基本原理。

一、秩序性原理

規則性組合的色彩是調和的。在光譜的色相、明度等連續變化中，以一定的規則性選擇、組合，亦或是在色立體中，以對角線、三角形、五角形等單純幾何關係進行色彩組合，其配色結果為秩序性的色彩調和。

二、親和性原理

存在生活周邊的色彩是調和的。包括大自然的色彩組合與明暗變化、動植物的色彩、民族服飾與傳統工藝等配色，都是長久存在環境之中、習以為常的親和性調和。

三、類似性原理

擁有共通要素的色彩是調和的。如綠色與黃綠色、紫色與藍紫色之間，擁有共通的印象或聯想的色彩組合，所謂類似色相，其範圍在 PCCS 色相環中，色相差在 3 以內的色彩組合，除此之外，同一色相的明度、彩度與色調的類似變化，也會營造視覺印象的共通性，進而產生類似性的色彩調和。

四、明了性原理

明快而不曖昧的色彩是調和的。如第三項所述，共通的色彩印象容易營造類似性的調和，但是過於曖昧、不易視認的配色，也會導致視覺心理的混濁與不快，所以，考量配色的意圖與目的，適當的補足配色的明了性，也能營造出不同的色彩調和。

一、以色相為基準的配色

傳統的調和論學說中，關於色相調和的研究最為普遍。在色相環中以幾何關係配置的色相為基礎，如正三角形、

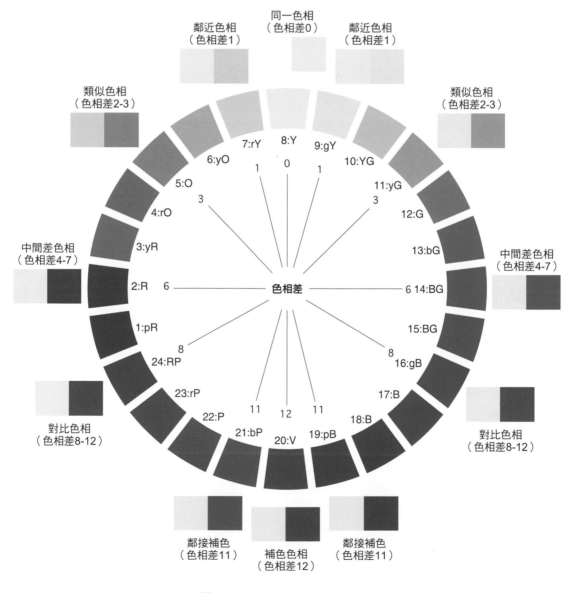

圖 10-3 以色相為基礎的配色。

正四角形、正五角形等,所得的配色為秩序性調和,但作為幾何基準的色相環不同,得到的配色結果也會有所差異。

圖 10-3 為 PCCS24 色相環的色彩關係,說明以黃色 8：Y 為基準,從色相差 0 的同一色相配色,到色相差 12 的補色色相配色之圖例。一般來說,色相差愈小,融合性愈高,色相差愈大,明了性則愈高,色相關係在配色上的考量,是最為基本而且普遍的要素。圖 10-4 為以藍色 18：B 為基準的色相配色。

二、以明度為基準的配色

眼睛在黑暗中雖然難以辨視色彩,但是經由明度的差異與變化,能夠辨視物體的形(立體感)與縱深(遠近關係),如同以炭筆的深淺描繪石膏像、以筆墨的濃淡描繪傳統國畫,都是以明度的階調變化為基礎,例如:在白色球體的一面打光,受光面呈現明亮的白色,背光面與陰影的部分,則從明亮的灰色逐漸轉入黑色,成為一個無彩色的漸層變化。

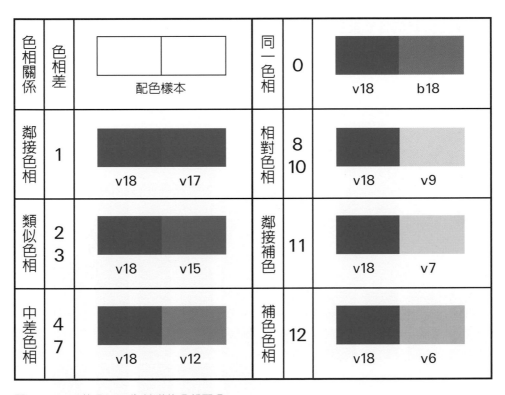

色相關係	色相差	配色樣本		同一色相	0	v18　　b18
鄰接色相	1	v18　　v17		相對色相	8 10	v18　　v9
類似色相	2 3	v18　　v15		鄰接補色	11	v18　　v7
中差色相	4 7	v18　　v12		補色色相	12	v18　　v6

圖 10-4　以藍色 v18 為基礎的色相配色。

如此，明度的關係不僅關係到形體或縱深的認知，同時也是配色上重要的要素。圖 10-5 為藍色 18：B 的等色相面，與四個不同色相的明度、彩度的相對關係。圖 10-6 為以明度要素作為基本考量的各式配色，一般來說，明度差較大的對比關係，視覺明了性較高，隨著明度差的縮小，視覺也趨於模糊、不易辨識。

三、以彩度為基準的配色

彩度是三個色彩屬性之中，比較不容易理解的概念，圖 10-7 為以彩度要素作為基本考量的各式配色，一般來說，二個色彩的彩度差異，從同一彩度到類似彩度、對比彩度，之間的差異愈大，視覺的明了度愈高。

從低彩度到中彩度範圍的配色，若是搭配統一的彩度、適中的明度差異等條件，很容易取得配色的調和，這是因為具備共通的飽和度（彩度）關係，如同圖 10-7 的圖例 8，這類配色合乎自然調和的親和性原理；但是高彩度的配色，又加上如同圖例 9 的對比色相關係，將會造成視覺上的強烈對比與相互強調，即使如圖例 6 所示，將彩度調整為類似彩度的關係，其視覺效果也不會有太大的改變。另外，彩度對比之中，最明顯的對比效果為圖例 1 所示，有彩色與無彩色的配色關係。

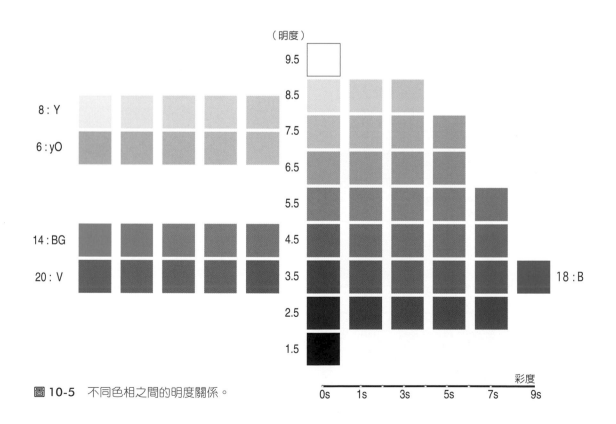

圖 10-5　不同色相之間的明度關係。

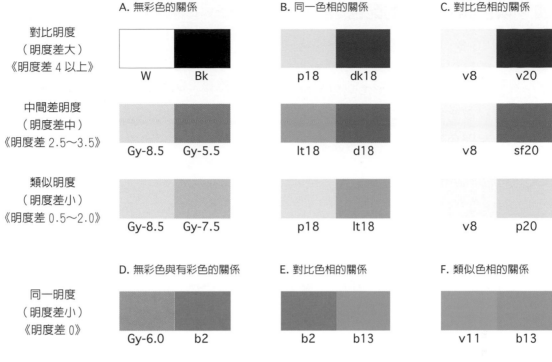

圖 10-6 以明度關係為基礎的配色。

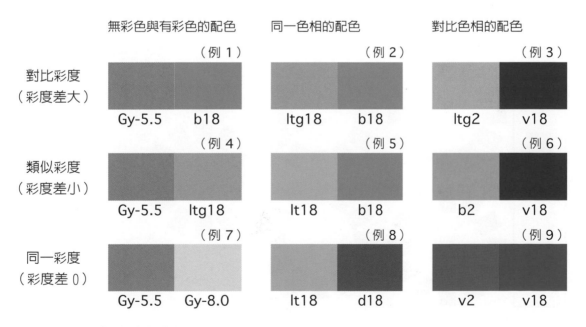

圖 10-7 以彩度關係為基礎的配色。

四、以色調為基準的配色

　　如圖 10-8，PCCS 體系最重要的特徵之一，便是以色調的特性將各個色彩予以分類。色調為明度與彩度的複合概念，在整體色彩計畫的調和配色之中，可依據色相與色調屬性進行色彩組合，因為各個色調擁有獨立的特質與意象，對於色彩調和的配色計畫而言，兼具確實性與方便性的價值。

　　依據 PCCS 的色調特性，色彩調和的形式可分類為：

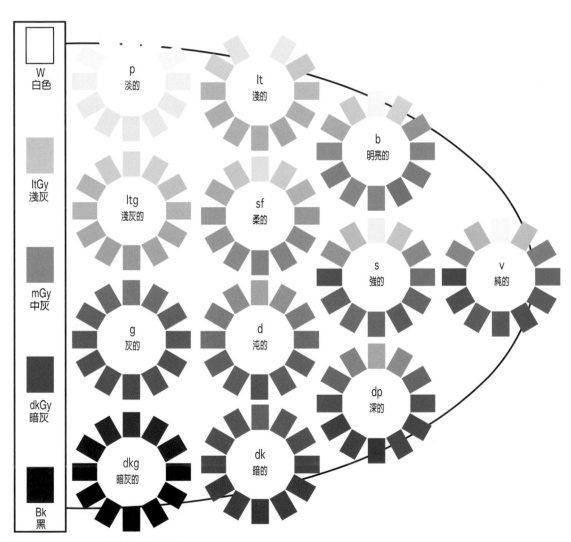

圖 10-8　PCCS 體系的色調分類。

（一）同一色調的色彩調和

　　同一色調配色的特徵為擁有共通的彩度關係，容易取得調和的配色。在奧斯華德體系中，相當於含有相同的白色量、黑色量的等價值色配色。在 PCCS 體系中，相同彩度的不同色彩，其視覺鮮明感是一致的，這一點與奧斯華德體系的等價值色概念相近，是取得色彩調和的重要條件之一。但是在曼塞爾體系中，即使彩度值相同，不同色相的鮮明感也不會一致，所以依據曼塞爾體系的彩度表記，難以選擇、組合理想中的配色。

　　PCCS 色調相同的色彩，其彩度也相近，若以同一色調執行配色，彩度也會相對的取得共通的關係。圖 10-9 以色調做為基本考量的各式配色：在同一色調中，色相愈近，明度也愈相近；但彼此若為對比色相關係，特別在高彩度色調，明度差異較劇烈。

	同一色相配色效果	類似色相配色效果	對比色相配色效果
同一色調配色	色彩相同無法構成配色條件	p / p16 p18 dp / dp16 dp18	v / v2 v12 d / d4 d16
類似色調配色	p ltg / p4 ltg4 d dk / d18 dk18	lt b / lt6 b4 dk dp / dp16 dk18	b v / b2 v14 dk dp / d12 dk20
對比色調配色	p dp / p4 dp4 b dk / b18 dk18	p dp / dp18 p16 b dk / b6 dk4	p dp / p2 dp4 b dk / b2 dk14

圖 10-9　以色調關係為基礎的配色。

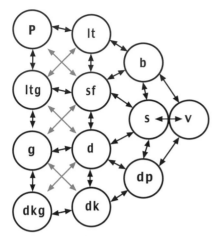

圖 10-10　PCCS 類似色調的關係。

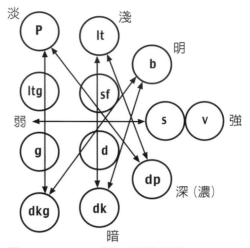

圖 10-11　PCCS 對比色調的關係。

（二）類似色調的色彩調和

　　圖 10-10 表示類似色調的關係，雖然對角線上的鄰近色調也屬於類似色調，但是在實際配色上，仍以基本的縱向或橫向的類似色調配色較接近自然配色、也較易取得色彩調和。縱向的類似色調配色的彩度相近、明度略有差異，橫向的類似色調配色，可預先設定明清（高明度群）或暗清（低明度群）色調，之後考量與鄰近色調的關係，再予以調和配色。

（三）對比色調的色彩調和

　　色調的對比關係如圖 10-11 所示，為強化視覺的對比效果，可以單獨強調明度差、或是彩度差的關係，亦或同時強調明度與彩度的對比關係。在同一色相的配色之中，明度差的強調有助於營造明快、活潑的視覺效果。

10-4
學理的色彩調和法

一、基調配色（Base Color）

　　基調配色的第一個步驟，就是選定意象表現的主要中心色，以便成為導引全體配色的基調色，例如：傢飾、服飾、花卉設計等配色當中，以占有較大面積的色彩為基調色，再依整體的意象，選擇搭配其他配合色。

　　圖 10-12 的配色是在米色基調中加入棕色配合色，以營造古典的成熟感。

圖 10-12　基調配色。

二、主調配色 (Dominant Color)

主調具有支配全體的含意，所謂主調配色，是調和色彩、造形與質感等共通要素，以達到全體意象統一的配色，特別是在多色配色時，主調配色容易營造整體的融合感，例如：在黃昏時刻，視野所及的景物都被橙色系所支配，所有色彩都帶有若干的橙色色味。

其中，主調配色又可分類為色相的主調配色及色調的主調配色。圖 10-13 為色相的主調配色，其目的在於使複雜的多色配色產生統一感，以一個色相為主導，使整體配色帶有主導色相色味的配色方法。圖 10-14 為色調的主調配色，

配色原理與色相的主調配色相同，為了使多色配色產生統一感，以色調統一的方式，營造近似意象的配色方法。

三、強調效果配色 (Accent Color)

在單調的配色之中加入少量的對比色，使整體配色產生視覺焦點，以提高生氣、加強個性的配色技法。如圖 10-15 的配色，在明亮柔和的色調配色中，選擇明度差較大的色調與色彩成為強調色。相反的，如圖 10-16 的配色，在整體晦暗沈悶的配色中，加入少量高明度與高彩度的色彩，提高配色的緊張感、加強視覺的重心。

圖 10-13 色相的主調配色。

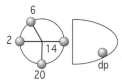
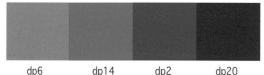

圖 10-14 色調的主調配色。

圖 10-15 柔和色調中的強調效果配色。

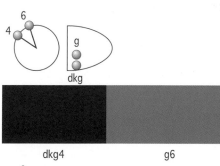

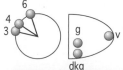
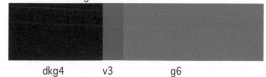

圖 10-16 暗沉色調中的強調效果配色。

四、分離效果配色
（Separation Color）

　　二個以上的多色配色之中，因為鄰接的色彩關係過於接近，造成曖昧、不明確的視覺（圖 10-17），或是對比過於強烈，造成刺眼、不快的視覺（圖 10-18），在色與色的鄰接處置入分離色彩，以調和整體配色的技法，例如：色相及色調均相近的配色，容易造成模糊不清的意象，此時在接合的二色間，置入分離色，能夠營造出輕快的視覺。

　　分離色一般以無彩色為主，工藝色彩則大多採用金屬色，教堂的彩繪玻璃與馬賽克壁畫，都是自古以來使用此一技法的實例，色玻璃的接合處填入金屬、馬賽克磚之間的壁面間隙，使得整體繪圖色彩的視覺效果更加明快、清晰。

五、漸層效果配色
（Gradation Color）

　　色彩的階調性變化與配置，所造成的視覺特性稱為漸層效果，三色以上的多色配色，若呈現上述的漸層效果，稱之為漸層配色。彩虹與光譜的色彩配列、色相環的色彩配置，都是典型的漸層配色。除了色相之外，明暗階調的變化，也屬於漸層效果的配色（圖 10-19），而漸層配色有以下四種色彩屬性（表 10-1）。

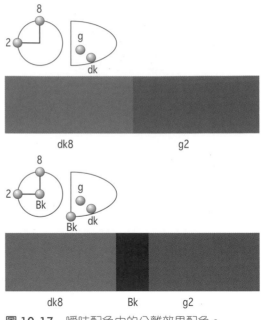

dk8　　　　　　　　　g2

dk8　　　　　　Bk　　　　　g2

圖 10-17　曖昧配色中的分離效果配色。

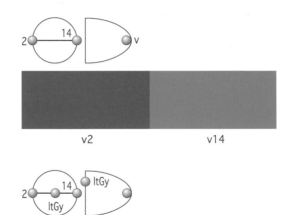

v2　　　　　　　　　v14

v2　　　　ltGy　　　　v14

圖 10-18　對比配色中的分離效果配色。

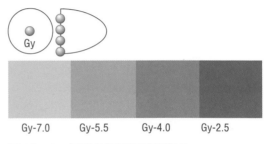

Gy-7.0　　　Gy-5.5　　　Gy-4.0　　　Gy-2.5

圖 10-19　無彩色的漸層效果配色。

122

表 10-1　四種漸層配色之屬性

	漸層種類	配色屬性
1	色相的漸層	在 PCCS 色相環中，色相差在 1 ～ 3 範圍的配色，彩度越高，漸層效果越明顯（圖 10-20）。
2	明度的漸層	分為有彩色的明度漸層（圖 10-21），與無彩色的明度漸層（圖 10-19）。
3	彩度的漸層	從高彩度漸層至低彩度的階段性配色（圖 10-22）。
4	色調的漸層	以類似色調的關係選定連續、具規律性的色彩，以完成色調的漸層配色（圖 10-23）。

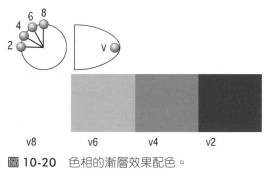

v8　　　v6　　　v4　　　v2

圖 10-20　色相的漸層效果配色。

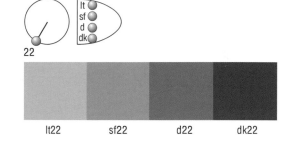

lt22　　　sf22　　　d22　　　dk22

圖 10-21　明度的漸層效果配色。

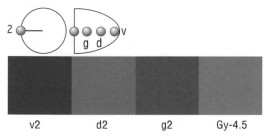

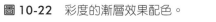

v2　　　d2　　　g2　　　Gy-4.5

圖 10-22　彩度的漸層效果配色。

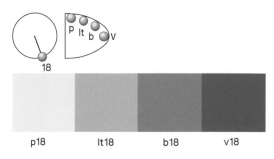

p18　　　lt18　　　b18　　　v18

圖 10-23　色調的漸層效果配色。

六、反覆效果的配色（Repetiton）

在欠缺任何統一感的配色之中，為了達到某種秩序性調和的配色方法。如圖 10-24 所示，以三個色彩為一個單位的配色，利用不斷反覆配置的方式營造秩序性的調和效果。這種配色方法，廣泛使用於在磁磚、壁紙、織品的圖形設計與配色等。

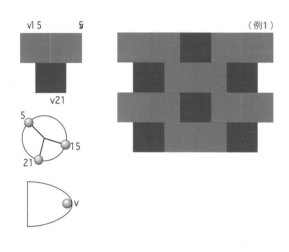

（例1）

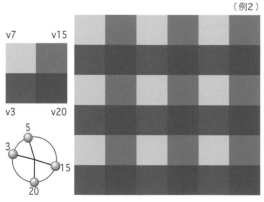

（例2）

圖 10-24 反覆效果配色。

以傳統生活、風俗習慣為主的配色，如國旗、傳統工藝、民族服飾、婚喪喜慶與宗教儀式的配色等，這些配色對於特定民族、地域、國家的人來說，都是一般生活中耳濡目染、習以為常的調和色彩，但是未必是色彩調和理論中的配色。

一、**Tone on Tone 配色**

Tone on Tone 含有色調重疊的意思，基本上是以同一色相、二個明度差較大的色調組合而成的配色方法，也就是同色系的濃度變化配色，如米白色與棕色、天藍色與湛藍色等配色。當然，Tone on Tone 配色也適用於三個色彩以上的同色系濃淡配色。

色調組合可從彩度統一、明清色（高明度群）或暗清色（低明度群）的關係選擇配色，較易取得調和，換言之，如圖 10-25 所示，色相的選擇著重於同一、鄰近或類似的範圍，色調則著重明度的差異，選擇從類似色調至對比色調的範圍為佳。這種配色的視覺效果偏向明度的漸層配色，類似素描的單色濃淡表現。

二、**Tone in Tone 配色**

Tone in Tone 配色整體上近似主調配色（Dominant Color），色相的

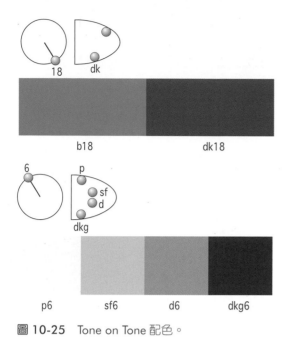

圖 10-25　Tone on Tone 配色。

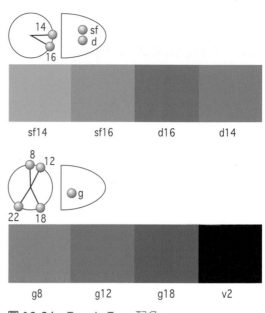

圖 10-26　Tone in Tone 配色。

選擇則與 Tone on Tone 配色相似，如圖 10-26 上方的配色，以同一色相為原則或選擇鄰接、類似的色相。但近來流行配色中，如圖 10-26 下方的配色例，將色調統一、色相較無秩序的自由性配色，也歸為 Tone in Tone 配色，因此，可將色調差相近（特別是明度）的整體配色，廣泛定義為 Tone in Tone 配色。而以下細分的 Tonal 配色、Camaieu 配色與 Faux Camaieu 配色等，均可列為 Tone in Tone 配色的同類型配色。

三、**Tonal** 配色

Tonal 配色與主調配色、Tone in Tone 配色相似，其中，如圖 10-27 上方的配色例，特別是以中明度、中彩度的 Dull 沌色調為基本色調的配色導向，歸類為 Tonal 配色。相對於為基調配色的強烈意象，以沌色調為中心的 Tonal 配色顯得樸實無華。

Tonal 配色以沌色調為中心，以中彩度至低彩度色味較弱的色調（sf、ltg、g）為配色基礎，如圖 10-27 下方的配色例，這些彩度較低的配色，比較於色相的個別印象，色調才是最主要的意象特徵。

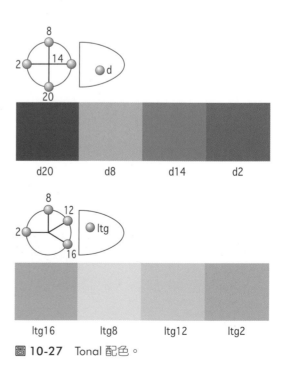

圖 10-27　Tonal 配色。

四、Camaieu 與 Faux Camaieu 配色

Camaieu 為法文單色繪畫法的意思，而 Camaieu 配色則為單色畫法配色，指的是以近乎同一色彩的細微差異所處理的配色。由於這類配色的色相與色調相近，視覺上容易呈現平淡、模糊的印象（圖 10-28）。

Faux Camaieu 配色中的 Faux，含有曖昧與虛偽的意思，若與近乎同一色相配色的 Camaieu 配色相互比較，Faux Camaieu 配色在色相或色調上，加入些許的調子變化（圖 10-29）。

在一般流行配色領域中，將色相差或色調差較小、具穩定與調和感的配色，統稱為 Faux Camaieu 配色，其

中也包含相同色彩、不同素材的質感差異所造成的色彩效果；在織品領域中，Camaieu blue-violet 指的是以藍色與紫色的濃淡變化配色；在繪畫的領域中，具單色視覺效果的多色配色，也歸類為 Faux Camaieu 配色。如此，上述的二種配色方法，因為不同的專業領域，存在著不同的解釋與模糊地帶，大多歸類為同一類型的配色法。

五、Bicolore 與 Tricolore 配色

Bicolore 為法文的二色，相當於英文 Bicolor，Bicolore 配色普遍應用在印刷、織品與室內設計，在素材底色上印刷單色的圖形、國旗上的二色配色（如瑞士的白與紅、瑞典的黃與藍），都可以稱為 Bicolore 配色。

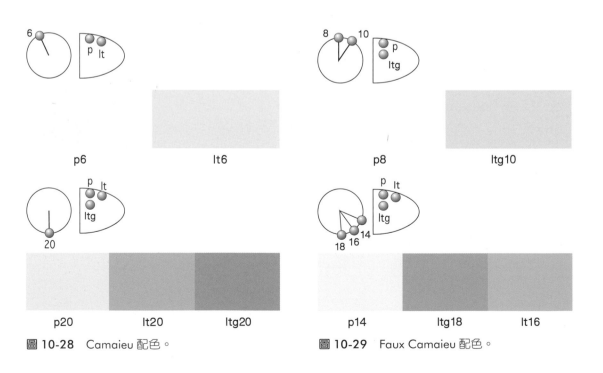

p6　　　　　　　　lt6

p20　　　　lt20　　　　ltg20

圖 10-28 Camaieu 配色。

p8　　　　　　　　ltg10

p14　　　　ltg18　　　　lt16

圖 10-29 Faux Camaieu 配色。

法文 tri 為三個的意思，Tricolore 配色即是三色配色，法國國旗的紅、白、藍，義大利的紅、白、綠，德國的黑、紅、黃等，都是明快、對比的三色配色。這一些視覺明確、使人印象深刻的三色配色，已經超越一般的調和理論，除了國家含意之外，甚至成為特定產業與文化的象徵。

六、意象與色彩調和

單色色彩的意象與多色配色的意象有許多共通之處，例如：以具有溫暖感覺的二、三個色彩組成的多色配色，其結果同樣能夠產生溫暖的感覺，寒色系色彩也具有相同的視覺效果。但是，單色色彩的視覺語言，遠不及多色配色來

得豐富，就如同語言與文學的關係，以單純的語言無法完整表達人類豐富的情感與思想，所以發展出將語言優美化、多元化的修辭學，而配色如同修辭，以各種理論與技法，營造微妙而豐富的色彩意象。

圖 10-30 為各個色相與色調的基本意象。在明度意象方面，高明度群的配色具有輕快或柔和的意象，如淡色調、淺色調等，而低明度群的配色則令人感到重實或堅硬，如暗色調、深色調等。在彩度意象方面，純色調、亮色調等高彩度群，容易產生強烈或華麗等意象，灰色調、淺灰色調等低彩度群的意象為弱勢、樸素等。

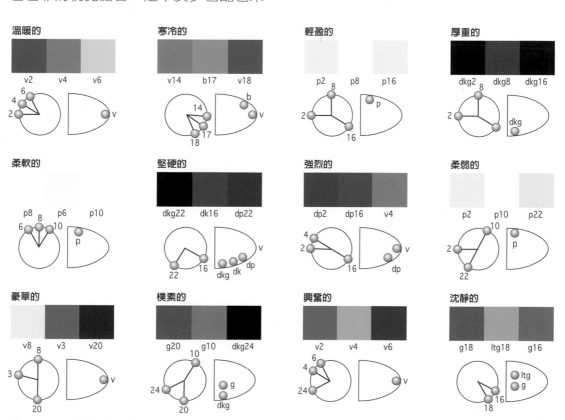

圖 10-30 各色相與色調配色之基本意象（摘錄自『色彩』1997）。

如圖 10-31 的配色例，為了傳達或強調特定的意象，以學理基礎加上聯想的配色，是最為直接的調和方式，當然，其中也包含語言的聯想。若再加入如圖 10-32 的造形與構圖的要素，意象的表達將更加完整，個別的特質也會更加明確，終究，各種調和理論只是共通的基礎，觸類旁通、身體力行才是活用的配色法。

圖 10-31　依據學理與聯想之配色（秋與冬）。

圖 10-32　融合造形的配色（設計／吳昭慧）。

色彩調和論

色彩調和的論述可溯至古希臘時期，當時的宇宙觀建立在數學或幾何學比例的規則性法則之上，所以當時主張宇宙本身是調和的。中古世紀之後的歐洲社會，普遍受到基督教觀念的影響，相信宇宙萬物是由造物主的神所創造出來的，只有理解神所創造的自然法則，才是接近神的方法。於是，中古世紀之後的色彩調和觀念，承續了古希臘哲學與歐洲基督教的主張，這些概念排除個人主觀的感覺與判斷，追求事物的普遍性原理，這些特質正符合近代歐洲的合理主義。

文藝復興時期的達文西曾提出個人的色彩調和理論，17 世紀的牛頓更是開色彩科學研究的先河。19 世紀法國化學家傑福羅（M.E. Chevreul），以製作法式壁毯的專長與經驗，著作『色彩的調和及對比的法則』，美國科學家路德（O.N.Rood），以自然界的色彩調和理論，發表著作『現代色彩』。

在眾多以科學的方法探討色彩調和的近代研究之中，詩人哥德（J.W.VGoethe，1748～1832）以哲學與美學的角度完成三大著作，直接挑戰牛頓的光學理論，為色彩調和增添了許多人文氣息。

上述的各種色彩調和論述，依據不同特徵，可歸納為以下二大方向，分別為「以數理規則為基礎的色彩調和理論」及「以混色構成為基礎的色彩調和理論」。

11-1 以數理規則為基礎的色彩調和理論

這個概念是來自於畢達哥拉斯的「和音」理論，主張整數比例的關聯性「複數的音聲同時或分散產生時，有些音階相互調和，有些音階則相互衝突。這些判斷雖然有一定程度的共通性，但是若以理性的方式，卻無法理解我們對和音的反應，雖然肉眼看不見，但是聲音卻與靈魂相通。

在這裡，第三元素的『形與數』是客觀存在的」，之後的亞里斯多德也是此一學說的支持者。

牛頓以自己的判斷，將光譜分割為七個階段，這是考量色彩調和與數理比例的關係，因為牛頓相信數理性的均衡，能夠營造色彩與視覺的均衡。

援用 19 世紀菲其奈（Fechner）的「美，是複雜之中的秩序」理論，柏克霍福（Birkhoff）提出美的公式為「美度 M ＝秩序 O ／複雜程度 C」，換言之，越是純色、單調的配色，越是符合美度公式，這顯然與實際配色相背離。

因此，艾真克（Eysenck）將公式修正為「美度 M ＝秩序 O × 複雜程度 C」，也就是說，調和之美是秩序與變化的均衡。

11-2 以混色構成為基礎的色彩調和理論

藍柏德（Rumbord, 1797 ～ 1814）主張的調和論為「視覺均衡就能達到色彩調和，二色混合的結果若為無彩色，這二色的關係就是完全調和」，之後，主張以混色原理解釋色彩調和的學派逐漸形成。

哥德（Goethe, 1748 ～ 1832）提出「相對色學說」，傑福羅（Chevreul）於 1835 年發表「色彩調和與對比法則」，貝卓德（Bezold）主張「一般的類似色相具有調和性，但是加大色相差卻會失去調和，若是色相差增大到補色、或是類似補色關係，又會具有調和性」，布魯克（Brucke）認為「設定色相間隔有二個方式，就是依據色相差的大與小，當色相差過小時容易產生曖昧視覺，此時要適當加大明度差。色相環三等分位置的配色具有明快的效果」，20 世紀的奧斯華德（Ostwald）更在完整的色彩體系與調和論中，提出以等價值混色為基礎的調和理論。

一、哥德（1810 年發表色彩論）

哥德（Johann Wolfgang Von Goethe, 1749 ～ 1832，德國作家）於 1810 年以「說教篇」、「爭論篇」、「歷史篇」

完成『色彩論』，其中「歷史篇」以編年史的方式，介紹並評論從畢達哥拉斯、亞理斯多德至 18 世紀的色彩論述。

在「爭論篇」中，哥德以古希臘「色彩是由光與黑暗的對峙與相互作用產生的」論點，抗衡牛頓的光學實驗，以科學與美學思想探究生理的色彩、物理的色彩、化學的色彩、鄰接色的關係、色感與神精作用等。

如圖 11-1 所示，哥德將色彩區分為強化效果的光明色系、與弱化效果的晦暗色系。黃與橙色屬於強化效果的色彩，這些色彩活潑、神采奕奕、令人感受到希望，比如光亮的黃色使人連想到火焰或黃金的美麗，但是僅是稍微降低

它的光彩，就可能轉變為糞便的印象，代表榮譽、歡愉的色彩，此時轉變為屈辱、不悅。紫色與藍色屬於弱化效果的色彩，這些色彩無論怎麼增加純度，都無法改變晦暗的印象，比如最純粹的藍色，同時具備誘惑與沈靜的矛盾。

哥德主張「當眼睛看到色彩時，立刻進入活動狀態，然後在無意識中產生另外一個對比色（心理互補色），這個對比色與原來的色彩重疊，相當於整個色相環的總和（混色）⋯⋯此為色彩調和的基本法則」，另外，如圖 11-1 三角形單邊的色彩關係（如紅與黃、黃與藍、橙與綠等鄰近互補配色），雖然視覺向觀者前近，但是缺乏互補配色的飽滿感或充足感。

二、傑福羅（1839 年發表色彩調和及對比法則）

傑福羅（M.E.Chevreul, 1786 ～ 1889，法國化學家）在法式壁毯製作廠中進行染色與織品的研究，發現許多關於色彩調和的重要原理，以此完成著作『色彩調和及對比法則』，不僅帶給當時印象派繪畫不少的啟示與影響，對於後世色彩調和的發展，更是奠定了厚實的研究基礎，以下列舉幾項傑福羅的代表性論點。

（一）同時對比的原理

傑福羅認為壁毯、刺繡的基本技術，是與色彩混色相同的對比原理，當

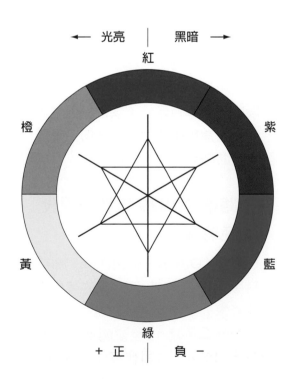

圖 11-1　哥德主張的色彩視覺二分法。

人的眼睛無法辨視個別色彩的差異時，視覺上會將許多色彩混合成為一色，例如：構成織品的縱橫絲線，分別使用白線與藍線，因為同時對比（色相）的關係，視覺上不僅出現藍、白混合的淺藍色，並且帶有藍色補色的黃色色味。

換言之，本來應該只呈現出一個經過加法混色的有彩色，但是因為同時對比的原理，使得視覺上呈現藍、黃二色。當然，接近織品仔細觀察的話，能夠辨視出細微配色的個別色彩（如縱橫絲線的白與藍），但是在一定距離觀看時，其配色產生並置加法混色，視覺上只會呈現一個色彩（稍淺的藍色）。

（二）主調配色（Dominant Color）

在主調配色的論述中，以「就如同透過淡色玻璃看世界一樣，所有的配色均由一個主調色彩所支配，成為一個具有整體、共通性的調和」，說明由主調配色營造的色彩調和。

（三）分離配色（Separation Color）

傑福羅認為黑色當作色彩的輪廓是最為理想的，當二個鄰接的色彩不具調和關係時，在之間加入白色或黑色，可以取得視覺上的調和，原因就在於分離配色可以降低、消除色彩之間的刺激或曖昧關係。

（四）補色配色的調和

在補色配色的調和論中，主張二個色彩的對比調和，可由色相環中的對立色相中取得。另外，色料三原色

圖 11-2 傑福羅提出的色立體結構。

（Magenta、Cyan、Yellow）中的任意二色的配色，也要比其他的中間色配色來得調和。

傑福羅是最早提出具體的色立體結構（圖 11-2），以色彩的三屬性探討色彩調和的研究者，在 20 世紀的前後，色彩調和的研究與理論逐漸進入成熟期，如曼塞爾與奧斯華德等人，進一步以實際的表色系統（以色樣呈現的體系），傳達色彩的立體概念與三個屬性的相互關係。

三、路德（1879 年發表現代色彩學）

路德（O.N.Rood, 1831～1902 美國科學家）在 1879 年完成的著作『現代色彩學』，探討光學、混色、補色、色覺等原理，是 19 世紀後期最重要的色彩著作之一，其中在「色彩的自然連鎖」章節中，將自然界的秩序性配色，歸類為類似色相的配色，而色相的自然

性明暗變化，定義為自然調和（Natural Harmony），為現代色彩調和論重要的原理，其大綱如下。

1. 每個色相都有其固有的明度，這是自然界的原理，也是色彩調和重要的概念。其中包括色相的自然連鎖（Natural Order of Hues）與色相的自然性明度比（Natural Lightness Rations of Hues），以此原理營造色彩調和的方法，為自然調和（Natural Harmony）。

2. 在並置混色之中，色相差較小的點或線的組合，以一定的距離觀看時，則會呈現中間色彩（各個色彩的平均值）的混色效果，所以又稱為中間混

色。這些色彩理論直接影響當時如莫內、雷諾瓦等印象派畫家，以及秀拉等新印象派畫家的點描畫法。

四、奧斯華德 （1918年發表色彩的調和）

奧斯華德（Wilhelm Ostwald, 1853～1932，德國化學家、諾貝爾化學獎得主）依據獨自開發的色彩體系（圖11-3），於1918年發表『色調的調和』，定義「調和與秩序相等」，並主張「調和為法則的遵循」，其要點如下：

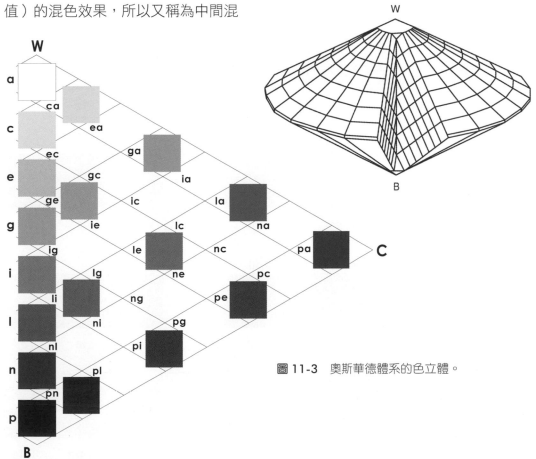

圖11-3 奧斯華德體系的色立體。

（一）無彩色的調和

三個以上的灰色，明度差等間隔為調和（圖 11-4-A），如 a-e-i、e-i-n。

（二）同一色相調和（等色相三角形調和）

1. 等白色調和（isotints，圖 11-5），

 如 pc-pg-pl、la-le-li（圖 11-4-B）。

2. 等黑色調和（isotones，圖 11-5），

 如 ca-ga-la、ge-le-pe（圖 11-4-C）。

A. 無彩色的配色

B. 等白色系列

C. 等黑色系列

D. 無彩色與有彩色的調和

E. 等價值色系列

圖 11-4 奧斯華德的等色相三角形與其調和配色。

（三）無彩色與有彩色之調和

同一條線上的關係為調和（圖 11-4-D），如 na-ng-n、ne-ie-e。

（四）等純色調和（isochromes）

同一色相之三角形中，與垂直軸平行之縱線上的色彩，因純色度相等而調和，與繪畫之單色畫法的含意相同（圖 11-5）。

（五）等價值色調和（isovalents）

色立體中心軸之水平面（純色量、白色量與黑色量相等之色相環）上方的色彩為調和（圖 11-4-E），例如：2ic-5ic-8ic、11le-14le-17le，又稱為環星調和（ring stars，圖 11-6）。

（六）色相間隔相近的調和（弱對比）

24 色相環中，色相差在 2 至 4 範圍的配色為調和。

（七）異色的調和（中對比）

24 色相環中，色相差在 6 至 8 範圍的配色為調和。

（八）相對的調和（補色調和、強調和）

24 色相環中，色相差在 12 前後的配色為調和。

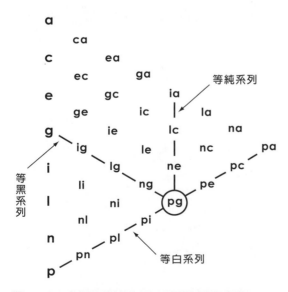

圖 11-5 奧斯華德等色相三角形的調和原理。

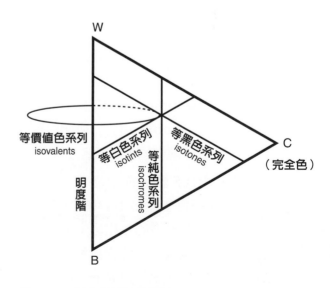

圖 11-6 奧斯華德的環星調和。

五、比練（1934 年發表色彩的型態）

比練（Faber Birren, 1900 ～ 1988，美國色彩學家）精通色彩相關的各個領域，以色彩顧問的角色活躍於 1940 年代至 1970 年代之間，他不僅專注於學理的研究，在實務方面涉獵包括產品色彩、商業色彩、環境色彩等，而工作內容更涵蓋市場分析、資訊整合、計畫執行等，堪稱現代主流色彩應用的理論家與實踐家。

比練以獨特的色彩體系論述色彩調和，圖 11-7 為比練色彩三角（Birren Color Triangle）色彩調和概念圖，以七個最適合傳達色彩美感的用語作為基礎，分別為色調、白、黑、灰、純色、亮度及暗度。此一概念成為日本 PCCS 的色相與色調體系之組織雛形。

比練的調和論與奧斯華德體系不同之處，在於比練加入了明度的自然連鎖法則，以及色相的寒暖色系區分方式，不同於以往寒暖色的定義，如圖 11-8，在五個基本色相中，區分寒暖微妙差異的方法各有差異。以紅色為例，偏黃的紅為暖紅（warm red），帶紫的紅色則分類為寒紅（cool red），如此獨特的發想，為史無前例的色彩融合理論。

若以 PCCS 體系的 24 色相環，解釋比練的寒暖色學說，則如圖 11-8 所表示的關係。在左方的色相環中，極暖的色相為紅色與黃色之間的橙色，往橙色方向偏移的任何色相都具備溫暖感，相

對的，在右方的色相環中，極寒的色相為藍色，往藍色方向偏移的任何色相，都帶有寒冷感。

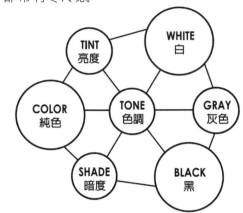

圖 11-7 比練的色彩調和概念。

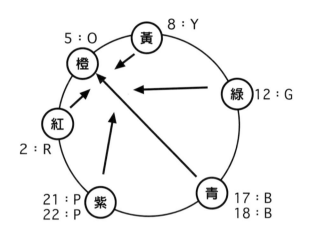

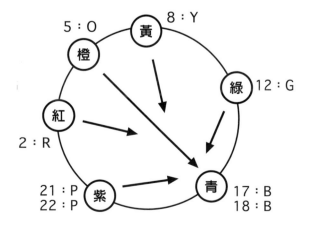

圖 11-8 比練重新定義的寒暖色彩概念。

六、姆恩與史賓塞（1944 年發表色彩的調和）

姆恩與史賓塞（P.Moon & D.E.Spencer，美國建築家）夫婦研究過去包括哥德、傑福羅、奧斯華德等人的色彩調和論，以曼塞爾體系為基礎，於 1944 年在美國光學會（Optical Society of America）的刊物中發表關於調和區分、色彩面積、色彩美度等三篇調和理論。姆恩與史賓塞的調和論與曼塞爾色彩體系，同樣重視明快的幾何學關係，將調和的種類區分為同一性調和、類似性調和、對比性調和，並且將曖昧關係的配色，列為不具調和特性的配色。另外，將調和與不調和的關係以美度公式加以推算，是調和論中其最大的特色。

（一）色相的調和關係

如圖 11-9，同一色相（Identity）、類似色相（Similarity）及對比（Contrast）關係的組合為調和或明快的配色，除此之外則為曖昧色相（Ambiguity）的關係，屬於不調和、不明快的配色組合。在不調和配色（曖昧配色）之中，又可區分為極為近似的第一不調和、略有差異的第二不調和，以及極端對比的弦輝（Glare）不調和。

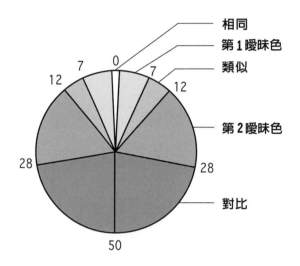

明快與不明快範圍	色相 (H) 的變化	明度 (V) 的變化	色彩度 (C) 的變化
相同	0	0	0
第 1 曖昧昧配色	1 j. n. d. ～	1 j. n. d. ～	1 j. n. d. ～
類似	7 ～	0.5 ～	3 ～
第 2 曖昧昧配色	12 ～	1.5 ～	5 ～
對比	28 ～ 50	2.5 ～	7 ～

註記：j. n. d. (just noticeable difference) 為識別閾之意。所謂識別閾，為肉眼能夠識別（分辨）的範圍，例如對於從白到黑的連續變化中，存在著分辨不同灰階的心理分界。能夠識別二種色彩刺激的最小單位，以 j. n. d. 表示。

圖 11-9 姆恩與史賓塞提出的色相調和關係

（二）明度、彩度的調和關係

與色相的關係相似，以相同的方式予以分類，包括屬於調和或明快視覺的同一配色、類似與對比配色，以及屬於不調和或不明快視覺的曖昧配色（圖11-9、11-10）。

（三）美度的計算

配色的優劣決定於秩序要素與複雜要素的比例「美度＝秩序要素／複雜要素」，其係數大於0.5則為高美度。秩序要素＝色相美係數＋明度美係數＋彩度美係數，複雜要素＝色彩總數＋具色相差的色彩間隔數＋具明度差的色彩間隔數＋具彩度差的色彩間隔數。美度係

數參考表如圖11-11，實際配色的美度計算如圖11-12所示（以曼塞爾體系的表記法為依據）。

七、傑德（1955年發表色彩的語意）

姆恩與史賓塞以算式的方式解釋色彩調和理論，將過去的研究以獨特的方法加以整理，相較於理論本身的價值，全新的研究方法得到更高的評價。

傑德（D.B.Judd, 1900～72，美國色彩學家）跟隨前人的足跡，致力於色彩調和理論的整理與研究，於1955年的ISCC刊物中發表論述，主張人對於色彩調和的好惡，會隨著情緒反應而轉

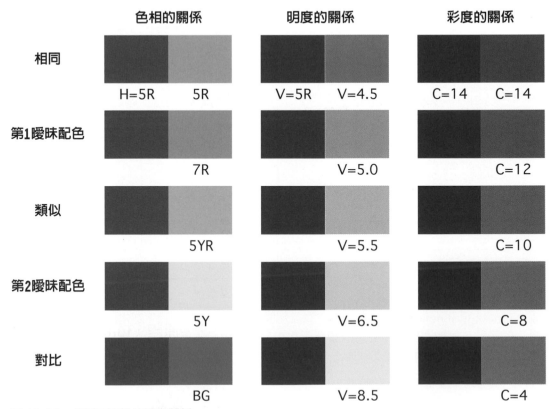

圖 11-10 色彩三屬性的調和關係。

$$美度 = \frac{秩序的要素}{複雜的要素} = （0.5＜高美度之係數）$$

秩序的要素 = 色相之美的係數 + 明度之美的係數 + 彩度之美的係數

複雜的要素 = 色彩數 + 有色相差的組合數

+ 有明度差的組合數

+ 有彩度差的組合數

	色相之美的係數	明度之美的係數	彩度之美的係數
相　　同	+1.5	-1.3	+0.8
第1曖昧配色	0	-1.0	0
類　　似	+1.1	+0.7	+0.1
第2曖昧配色	+0.65	-0.2	0
對　　比	+1.7	+3.7	+0.4

※ 無彩色之間的組合，色相之美的係數為+1.0。
　無彩色與有彩色之間無色相關係。

圖 11-11 美度的方程式。

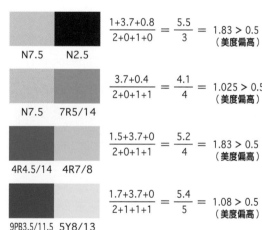

N7.5　　N2.5　　$\dfrac{1+3.7+0.8}{2+0+1+0} = \dfrac{5.5}{3} = 1.83 > 0.5$（美度偏高）

N7.5　　7R5/14　　$\dfrac{3.7+0.4}{2+0+1+1} = \dfrac{4.1}{4} = 1.025 > 0.5$（美度偏高）

4R4.5/14　　4R7/8　　$\dfrac{1.5+3.7+0}{2+0+1+1} = \dfrac{5.2}{4} = 1.83 > 0.5$（美度偏高）

9PB3.5/11.5　5Y8/13　　$\dfrac{1.7+3.7+0}{2+1+1+1} = \dfrac{5.4}{5} = 1.08 > 0.5$（美度偏高）

※若為A、B、C三色配色，則以A~B、B~C、A~C三項的美度
組合計算之。

圖 11-12 實際配色的美度計算。

變，即便是同一個人，也會因為時間的差異而改變，傑德認為這就是我們人類經常厭倦陳舊的配色，進而尋求變化的原因，有時甚至對於原本沒又任何感覺的配色產生好感。傑德將前人的色彩調和研究，整理出以下四項代表性原理。

（一）秩序原理（order）

規則性的選擇色彩為調和。色彩調和建立在如曼賽爾色立體般的等知覺色彩空間，所以使用直線、三角、環狀等規則性方式，選擇色立體上的任何色彩，可以得到秩序性的調和。

（二）親合原理（familiarity）

自然界中為人熟知的色彩是調和的。色彩調和最佳的典範即是大自然，旭日東升、豔陽高照、或是彩霞滿天，

春花秋月的四季變化，蟲魚鳥獸等各種生物，都可以成為色彩調和的參考，這是屬於親合原理的調和。

（三）類似原理（similarity）

任何色彩若有共通性則為調和。即便是不調和的二色，彼此適當的混入或搭配對方的色彩或色系，也能營造出調和的視覺，這是因為彼此的共通性增加，符合類似原理的調和。

（四）曖昧原理（unambiguity）

複數色彩的關係明快不混淆為調和的。色相差過小，容易造成混淆不清的視覺，色相差過大，則容易造成矛盾不安的視覺，適時的調整明度差與彩度差，是營造調和重要的條件。

傑德也認為色彩調和的營造並不單純，至少對於實務的產業界而言，理性與感性參半的色彩調和，要比全程理性的色彩計測更切合需要，換言之，相較於其他色彩管理的問題，色彩的調和與商品的行銷，更具有密切的關係。

八、伊登（1961 年發表色彩的藝術）

伊登（Johannes Itten, 1888 ～ 1967，德國藝術教育家）出生於瑞士，求學於德國，初期從事繪畫教育，於 1913 年事師赫爾潔（Adolf Hoelzel），學習造形方法與色彩理論，1919 年加入包浩斯，擔任造形與色彩的教授工作，代表著作為 1961 年發表的色彩調和論『色彩的藝術』。

伊登認為色彩的世界不但多元而且多變，能夠以單純或具備秩序性的方式，加以處理的部分相當有限。因此，伊登提出如圖 11-13 所示的 12 色相環，以音樂合音的原理解釋色彩調和的原理。

以下，就伊登提出的「規則性色相分割」配色形式，轉換為 PCCS 色相環說明之（圖 11-14）。

（一）二色配色（dyads）

即為補色配色。二色的混色若成為無彩色，這二色的調和關係即是理想的平衡，因為伊登認為互補的二色雖然容易引起同時對比（並置加法混色），但是混色後卻成為無彩色，這是營造調和重要的條件。

（二）鄰接補色（split complementary）

與補色關係的兩個鄰近色彩之三色配色。較一般補色配色更容易營造調和的視覺，屬於對比色相配色。

（三）三色配色（triads）

色相環內接三角形位置的三色配色。三角形為正三角或等腰三角形，前項的鄰接補色也屬於三色配色。

（四）四色配色（tetrads）

色相環上內接四角形位置的四色配色。四角形為正方形或矩形，或是任何兩組的補色配色。

圖 11-13　伊登提出的十二色相環。

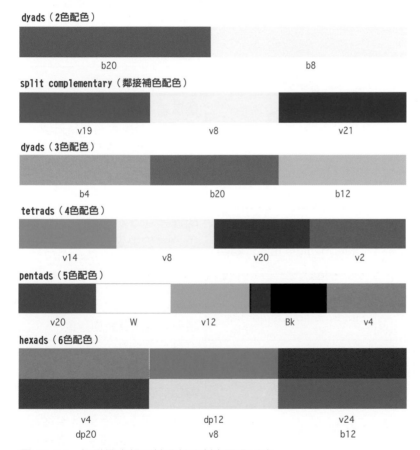

dyads（2色配色）

b20　　　　　　　　b8

split complementary（鄰接補色配色）

v19　　　　　v8　　　　　v21

dyads（3色配色）

b4　　　　　b20　　　　　b12

tetrads（4色配色）

v14　　　v8　　　v20　　　v2

pentads（5色配色）

v20　　　W　　　v12　　　Bk　　　v4

hexads（6色配色）

v4　　　　dp12　　　　v24
dp20　　　v8　　　　b12

圖 11-14　伊登提出規則性色相分割之配色形式。

（五）五色配色（pentads）

色相環上內接正五角形（五等分）位置的五色配色，或是三色配色加上黑與白的五色配色。

（六）六色配色（hexads）

色相環上六等分位置的六色配色、任何三組補色構成的六色配色，或是四色配色加上黑白的六色配色。

另外，以明度為基準的配色（表 11-1），依據規則分割的概念，發展出以下幾種關係（圖 11-15，以 PCCS 體系表記）。

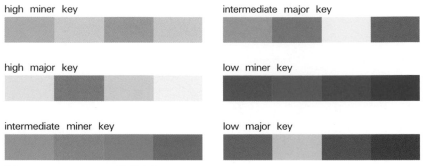

high miner key

high major key

intermediate miner key

intermediate major key

low miner key

low major key

圖 11-15 以 PCCS 體系表記。

表 11-1 以明度為基準的配色

明度分類	基調分類	二大類型	屬性說明
高明度基調 （high key）	以明度在 7.5 ～ 9.5 的高明度群為基調的配色，視覺上呈現輕柔、溫和的效果。	小明度差的高明度 （high minor key）	明度差在 3 以內的高明度配色，配色多以高明度為主調，以明度略低的色彩輔助。
		大明度差的高明度 （high major key）	明度差在 5 以上的高明度配色，屬於對比效果的配色。
中明度基調 （intermediate key）	以明度在 4.5 ～ 7.5 的中明度群為基調的配色，視覺上呈現平穩、安定的效果。	小明度差的中明度 （intermediate minor key）	明度差在 3 以內的中明度配色，由於視覺上較為平柔，具有成熟、安穩的意象。
		大明度差的中明度 （intermediate major key）	明度差在 5 以上的中明度配色，由於視覺上較為明快，具有年輕、健康的意象。
低明度基調 （low key）	以明度在 1.5 ～ 3.5 的低明度群為基調的配色，視覺上呈現厚實、沈重的效果。	小明度差的低明度 （low minor key）	明度差在 3 以內的低明度配色，其視覺較為暗沈，具有神祕或高貴的意象。
		大明度差的低明度 （low major key）	明度差在 5 以上的低明度配色，在深沈視覺中，傳達些許生氣。

以上各種配色形式或論述皆為目前色彩調和論的重要基礎。儘管如此，世界各處普遍保有獨特的文化與傳統以及富含多樣的表現形式，在今日快速進步的社會中，許多複雜且多元的色彩表現，皆是同時同地並存，因此，對於以單純的色彩調和理論，面對現實的社會變遷與生活需求，其實用性與適當性仍有待檢討。

CHAPTER

12

色彩計畫

　　色彩計畫的概念廣為現代生活所接受，開始於 1950 年代的美國，特別是以色彩顧問畢蘭（Faber Birren，1900 ～ 88）為首的色彩應用專業人員受到重視與矚目，這個時代的美國在經濟與科技上的發展快速，造就了大量生產模式的工業社會，如 GM 與福特的汽車工業、GE 的家電製品等大型美國企業，都是大量生產與大量消費的象徵，另外，屬於個人消費的流行服飾也逐漸受到重視，隨著著色材料與上色技術的進步，過去難以上彩、印刷的素材或產品，如今也能自由自在的表現。

　　日本在進入 1960 年代之後，產業與商品市場逐漸成熟、穩定，除了基本的機能、品質與價格等理性需求之外，色彩、造形與樣式等感性需求也大為提升，於是，越是偏向感性訴求的產業或商品（特別是個人化商品），設計與色彩管理的意識也越高，進而成為理性的企業管理中的一環。

　　色彩調節（color condition）可以達到視覺美觀與心理調適的雙重效果，包括住宅、醫院、工廠、圖書館、辦公室、店舖與超市等生活空間，都適合導入經過適當調節的色彩計畫，例如：為了降低勞動的疲勞感、保持緊張感以提升效率，或加強注意力以防止意外等，便需要在工廠與設備上進行色彩調節。但是，色彩計畫所關連的專業領域各有不同，依據不同的目的與對象，色彩計畫的方法與內容也有所差異。

12-1
色彩計畫的對象

一、個人的色彩計畫

　　個人消費或是使用的物品，大多是以單一個人的喜好選擇色彩與設計，因為個人較易受到一時的情感或是流行的影響，個人化物品的生命週期也較為短暫，例如：展示生活百貨的櫥窗設計，生命週期大約只在一個月以內，流行服飾的週期約為一季的三個月至一年之間，此類依據個人一時的喜好而轉變的色彩，稱作暫時性情緒色彩（temporary pleasure colors），流行色便是其中最為明確的代表。

二、個人空間的色彩計畫

　　個人空間的色彩，較能夠容許個人的情感或喜好，可以自由的表現個性化的配色，例如：營造活潑與健康意象的男孩房、溫和與輕柔意象的女孩房，或安和與沈靜意象的書房，依照個別對象的屬性（性別、目的、個性等），實施不同的色彩調節。

三、住宅空間的色彩計畫

　　住宅是以家庭為單位的共同生活空間，例如：客廳與餐廳是家族共有的空間，一般來說不宜使用特殊或是個人偏好的色彩，另外，住宅的使用目的在於休憩、使用時間也較長，所以佔有大面積的天花板、牆面、家具等色彩，應該要避免對心理刺激過大的色彩，以不易產生厭煩感為原則。實際的住宅配色，多以米色、淺棕色或中間色調等低彩度的天花板與牆面作為配色的基調，而窗簾、地毯或其他小型傢飾或家電的配色，為了營造較有生氣的強調配色，大多使用彩度較高的色彩。

四、街道的色彩計畫

　　住宅與商家的外觀色、看板、標識或路樹等色彩，因個別機能與目的有所不同，所以必須以整體的色彩計畫，調節個別色彩

與整體的關係，例如：住宅區的自然與舒適的意象，不同於商店街的熱鬧與華麗的意象。

五、都市空間的色彩計畫

　　基本條件與街道色彩大致相同，只是對象範圍更為廣闊，包括壁面標識、看板、廣告塔等靜態物體的色彩，以及汽車、電車等動態物體的色彩，這些色彩計畫，需要考量物體的大小、使用時間的長短等條件。

　　因此，在上述各項實施對象的屬性區別之外進行色彩計畫時，仍需考慮以下幾個整體性的基本條件。

1. 面積效果：對象物所占有的面積。
2. 距離感：對象物與觀者間的距離。
3. 狀態：對象物為動態或靜態形態。
4. 時間：視覺時間的長短。
5. 公共性程度：個人或公共使用。
6. 照明條件：照明的種類與照度。

　　以下為色彩計畫的對象掌握概念圖（圖12-1）。以左下方的個人色彩作為發展原點，與原點的關係越密切的物品或空間，越能夠呈現個人情感或喜好之色彩，隨著遠離與個人的距離，公共性逐漸提高，色彩的選擇也越要符合多數人的需求。在色彩的生命週期方面，距離個人越遠者越長，而越接近個人的色彩則越短，變化也越多樣。

圖 12-1 色彩計畫之對象掌握概念圖。

(5)	都市空間的色彩	都市色彩包括建築物的外觀色、店舖的招牌色、標誌色、企業 CI 色、交通工具色、路樹色、標識色等。
(4)	街道的色彩	店舖與住宅的外觀色、標識色、路樹色等。
(3)	住宅空間的色彩	住宅內裝與家具色、窗簾與地毯色、家電產品色、衛浴與廚具色等。
(2)	個人空間的色彩	個人空間的內裝與家具色、窗簾與地毯色、床鋪與被褥色、垃圾桶色等。
(1)	個人的色彩	服飾色、化妝色、手持物品色、個人所有物的色彩等。

12-2
色彩計畫的適用範圍

如圖 12-2 所示，日本工業規格 JIS 在防止災害與急救體制設施上，為了容易識別，制定安全色彩的使用通則（JIS Z 9101），以確立安全色彩的規格。安全色彩的適用範圍為：

1. 事業場所：工廠、礦區、工地、學校、醫院、劇場等。
2. 公共場所：車站、道路、碼頭、機場（飛機起降區除外）等。
3. 交通工具：車輛、船舶、飛機等。

一、圖記號的標準化

2001 年 4 月，日本規格協會設置「標示用圖記號 JIS 標準化檢討委員會」，發表上述的標示、號誌之外

的 125 項標準標示用圖記號（Public Information Symbols），以進行國家標準化的評估檢討（圖 12-3）。

國家標準化的目的，在於統一規劃不特定多數人進出的交通、觀光、運動及商業設施、場所等標示用圖記號，其優點在於視覺瞬間中容易理解傳達的內容，在表達方式上較文字訊息來得直接。但是日本標示用圖記號的國際標準化一直遲滯不前，尤其各個場所的標示用圖記號並未設定日本工業規格 JIS 的規範，使用情況頗為混亂，而世界性的國際標準化組織 ISO 所規範的標準也只有 57 個項目而已。此外，因應社會變化與使用者需求的多樣化，圖記號有再充實、加強整理的必要性。此次圖記號國家標準化的適用範圍，即是依據以上各項考量，針對日本國內的交通、觀光、運動及商業設施、場所等，統一製定所

色名	表示事項	參考值
紅	防火、停止、禁止	7.5R 4/5
黃紅	危險、安全設備	2.5YR 6/14
黃	注意	2.5Y 8/14
綠	安全、衛生、進行	10G 4/10
青	警戒	2.5PB 3.5/10
紅紫	放射能	2.5RP 4/12
白	通道、整頓	N9.5
黑	（輔助色）	N1.0

圖 12-2 為日本工業標準之安全色彩。

1999-04	資料收集
1999-05	項目分類及建議度之區分
1999-07	表示事項之選擇
1999-12	候補圖形之選定
2000-02	圖材表現之檢討
2000-06	圖記號原案之作成
2000-08	理解度及視認性調查
2000-10	原案之修正
2000-11	修正項目之補調查
2001-03	標準指示用圖記號之製定公佈

| 日本工業標準化（JIS化） | 出版及資料發佈 |
| 國際標準化（ISO化） | 國內各場所之普及促進 |

圖 12-3　日本標示用圖記號的制定流程。

使用的標示用圖記號。以下分列日本標
準化圖記號在實際使用上的各項規定與
注意事項（表 12-1）。

表 12-1　日本標準化圖記號的各項規定與注意事項

	各項規定	說明
(1)	本圖記號之使用，依據以下建議度區分，應用時務請遵守。	1. 關於安全性及緊急性，對於多數行人重要，或與提供駕駛之訊息有關。此項嚴格要求不得更改圖形。 2. 經由圖記號概念及圖形的統一，期能提高多數使用者在一般行動或操作的方便性。此項建議不要更改原圖形。 3. 多數使用者在一般行動或操作，必要的圖記號概念之統一。此項在不改變基本概念的前提下，可作適度的圖形調整。
(2)	標示文字或符號的圖記號。	〔注一〕標注的圖記號（圖 12-4 左）：表示有文字補助的必要，避免單獨以圖記號表示。此時的文字表示必須參考各圖記號配合的名稱。
		〔注二〕標注的圖記號（圖 12-4 右）：圖記號中的貨幣符號可因應不同的貨幣符號作為變更依據。
(3)	圖記號的尺寸規制（實際大小）。	本圖記號在設計條件上，規制在視距離 1 公尺的條件下，最小呈現的長寬為 35 公釐，若為手持地圖，最小的長寬為 8 公釐（圖 12-5），避免小於此一規範尺寸之使用。
(4)	外觀大小一致的視覺調整。	本圖記號為使正方形、圓形、三角形之視覺大小相近，尺寸經過視覺調整。在進行此三類圖記號混用之縮放時需特別留意（圖 12-6）。
(5)	使用於圖記號安全色彩之規範。	圖記號使用的赤、青、黃、綠色，依據 1995 年修訂的「JIS Z 9101 安全色及安全標識」規範製定，以曼塞爾體系表記色彩數值（圖 12-7）。赤：7.5R 4/15，青：2.5PB 3.5/10，黃：2.5Y 8/14，綠：10G 4/10，白：N9.5，黑：N1。曼塞爾的理想明度階段，為 N0 純黑至 N10 純白共 10 階，實際色票表示為 N1 黑至 N9.5 白。
(6)	圖記號的色彩變更與圖地反轉。	白色背景中以黑色表現的圖記號，除了上述的赤、青、黃、綠等安全色之外，可變更為其他色彩，或者為圖地反轉（圖 12-8）。
(7)	圖與地的明度差規定在 5 以上。	調整色彩或明度時，為了考量圖記號的視認性，圖與地的色彩差異必須相當明確，明度差至少設定在 5 以上（圖 12-9）。
(8)	圖 12-10 因地制宜的左右反轉實例。	為了配合誘導的方向與設置的環境，圖記號可以左右反轉（圖 12-10）。

ベビーカー使用禁止
Do not use prams
[注1](文字による補助表示が必要)

銀行・両替
Bank, money exchange
[注2](通貨記号差し替え 可)

圖 12-4 標示文字或符號的圖記號。

35mm　　8mm

圖 12-5 圖記號的尺寸規制（實際大小）。

圖 12-6 外觀大小一致的視覺調整。

赤　　青

黃　　綠

圖 12-7 使用於圖記號安全色彩之規範。

圖 12-8 圖記號的色彩變更與圖地反轉。

圖 12-9 圖與地的明度差規定在 5 以上。

圖 12-10 因地制宜的左右反轉實例。

二、企業的色彩

色彩計畫與色彩調節之目的，在於既有對象或環境的機能上，進行適宜的色彩計畫與調整。1980 年代的日本經濟達到鼎沸之時，CI 的機能性與象徵性受到矚目，色彩成為營造企業新形象的重要表現手法，重要性大為提高。尤其是在 1990 年代的泡沫經濟崩壞之後，CI 設計並不因為經濟蕭條而沒落，反而因為接踵而來的企業合併潮流的到來，CI 設計延展到合併企業文化的兼容並蓄、主動與消費者溝通等經營意識的傳達，而色彩計畫更是其中重要的視覺要素之一。

1996 年 4 月，東京銀行與三菱銀行（圖 12-11）合併成為當時世界最大的銀行，在此之前，日本銀行的企業色彩大多與建築產業相似，為傳達穩健而可靠的企業形象，堅硬穩固的幾何造形與藍色系是最多企業使用的代表性視覺要素，但是經過泡沫經濟洗禮的東京三菱銀行，更期望將企業形象轉化為親切、積極、熱忱與服務，比較於屹力不搖的安定感，更希望能夠營造走入群眾的親切感，新的 CI 設計如圖 12-12 所示，玫瑰花朵的自由曲線造形代表平易親和的精神，溫暖的紅色則傳達積極的服務熱忱，整體上與當時的主流設計觀念大不相同。

日本銀行的合併風潮，進入 21 世紀之後仍未曾停歇，新的企業精神與新的 CI 設計不斷產生，色彩計畫也將代表企業的重要形象，在理念與視覺上持續成長茁壯。圖 12-13 為日本銀行邁向區隔化、多元化的企業色彩。

圖 12-11　三菱銀行的舊企業形象。

圖 12-12　東京三菱銀行加強親合力的新形象。

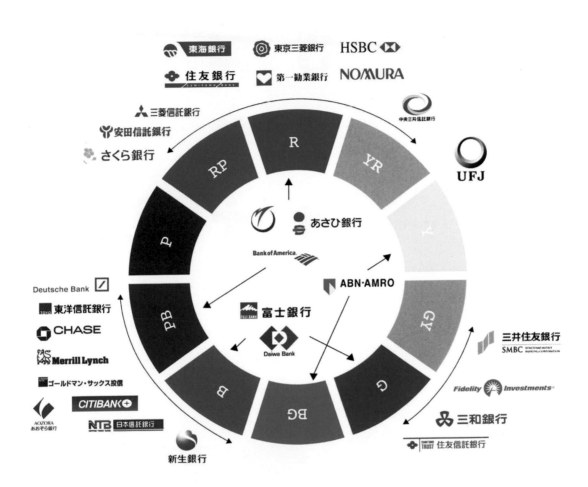

圖 12-13　經由合併或重整的日本各家銀行新形象（摘錄自『色彩大全』2002）。

除了民間企業外，政府機關也藉由 CI 設計的導入，打造新的親民形象與溝通形式，其中最具規模的案例，要屬完成於 1989 年的東京都形象的設計。設計案以指名方式，由十一個著名個人或公司提出共二十個提案，進行專家與都民的意見評估，最後由圖 12-14 的設計案拔得頭籌，文字表現為 Tokyo 的字首，造形表現為三個弧形組成的銀杏葉（東京都樹），色彩表現為生氣蓬勃、鮮明色調的綠色，象徵東京都的躍動、繁榮、滋潤與安定。這一套完備的識別體系，澈底執行在東京都所屬的各個機關、事業體、交通工具，甚至於行道磚、分道欄、人孔蓋等公有財產（圖 12-15）。

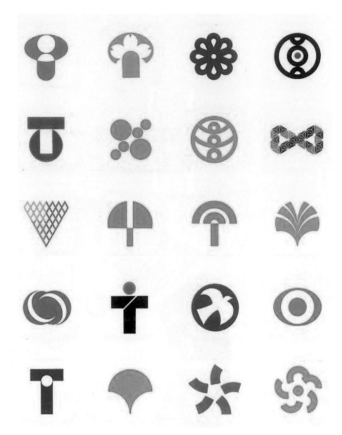

圖 12-14　東京都政府導入的視覺形象。

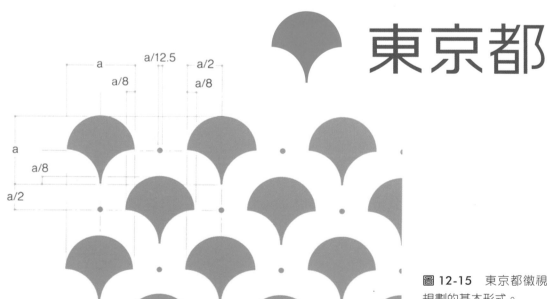

東京都

圖 12-15　東京都徽視覺規劃的基本形式。

CHAPTER

13

色彩的語言

　　如同我們的語言結構一般，色彩系統也有其獨特的意涵與象徵。色彩語言來自於多數人的共通聯想與生活經驗，可以普遍用來表達一般或特定的意義，其中有跨越國家或社會文化的共通部分，也有因為民族傳統或習慣的差異，象徵完全不同的意義。當然，也有一些固有的色彩象徵，傳承至現代的民主社會，色彩語言逐漸退去了階級或宗教意涵，取而代之的是方便識別的機能性，或是促進大眾理解的傳達性。

　　這些色彩語言在後續的設計應用中，扮演著重要的機能定位與個性演繹等角色。一般而言，愈是接近個人尺度的色彩，例如雜誌、服飾、包裝等，色彩語言多傾向於個性化與差異化的感性表現；愈是接近環境尺度的色彩，例如專書、建築、環境導視系統等，色彩語言則更多傾向於機能性與通用性的理性表現。

色彩的文法

色彩的意含與象徵，因為來自於大多數人的共通聯想，所以可以用來表達一般或特定的意義，其中有跨越國家或社會文化的共通部分，也有民族傳統或習慣的差異，象徵完全不同的意義，圖13-1為各個主要色彩的象徵意義與適用範圍，可以發現其中有許多象徵是產生

顏色	英國的徽誌色	中世紀教會的色彩象徵	節日的象徵	美國大學學院色彩	競賽獎賞	月	季節	中國的方位	安全的色彩
紅	熱誠勇氣	聖靈降臨	聖誕節 情人節 母親節（健在）	神學	二等	12月	冬（黑色）	南	危險
橙	智力忍耐		感恩節 萬聖節			9月 10月（茶）	秋（茶色）		注意
黃	同意 金		復活節（同紫色）			4月	夏（藍色）	中央	安全進行急救
綠	青春肥沃		植樹節			8月（深）	春（粉紅）		警戒
藍	敬意誠實					2月（深） 7月（天藍）	夏（黃色）	東	
紫	王位高位		復活節			5月（淺） 11月			通路整頓
白	同意 銀		母親節（歿）	藝術文學		1月		西	輔助色
黑	悲嘆悔改					1月	冬（白色）	北	
粉紅						6月	春（綠色）		放射能
紅紫	犧牲								
灰						3月			
金	名譽忠節					9月			
銀	信仰純粹					3月			

圖 13-1　各個主要色彩的象徵意義與聯想（摘錄自『色彩』1997）。

於色彩偏好、宗教意義，或是封建制度的位階與等級等。

　　然而，這一些固有的象徵傳承至現代的民主社會，色彩逐漸退去階級或宗教意含，取而代之的是方便識別的機能性或促進理解的傳達性。歐洲的傳統家族徽章便是個典型的例子，東方世界也有如同徽章一般，表示家族或位階的獨特象徵，如中國的印章、日本的家紋等，但是在色彩方面並沒有特別的象徵意義，無論是皇室的璽、高官的印，或是基層官吏的章，都是清一色的朱文（圖13-2），而家紋的色彩也多只是因素材而異，貼上金箔或藍染於布料（圖13-3）。

　　以下為數個傳統徽章之範例，圖13-4 為 1930 年代西班牙國王徽章，象徵統御的最高權力。圖 13-5 為 1533 年義大利文藝復興時期繪畫局部，當時的委託人多為權貴階級，在不影響主題的空間之中加入象徵家族的徽章，並以不同的色彩與線條象徵個人的表達方式極為普遍。圖 13-6 為 1816 年歐洲啟蒙時期繪畫的局部，掛滿軍服的勳章，象徵畫中人物戰功彪炳，權力與位階的意含表露無遺。

圖 13-2　中國朱文印章。

圖 13-3　日本藍染家紋。

圖 13-4　西班牙國王章。

圖 13-5　文藝復興時期繪畫。

圖 13-6　啟蒙時期繪畫。

Magdalen	Merton	Manchester	Mansfield	Nuffield
New	Oriel	Pembroke	Queen's	Regent's Park
St. Hilda's	St. Catherine's	St. Antony's	St. Ed. Hall	St. Hugh's
St. John's	Somerville	St. Peter's	St. Anne's	Trinity
University	Wadham	Westminster	Wolfson	Worcester

圖 13-7　代表傳承的牛津大學各學院徽章。

圖 13-8　維也納市徽章。

　　圖 13-7 雖然在視覺上是徽章的延續或影響，但是傳承的不再是權力階級，而是傳統精神，英國牛津大學的代表色為深藍色，但是每個學院都有各自的代表徽章，由不同的色彩與圖紋構成，除了特殊的意義之外，更充分發揮識別的機能性。圖 13-8 為維也納市徽，中央的雙頭鷹為維也納市的象徵，周圍由 1904 年當時 20 個行政區的象徵徽紋所構成，整體徽章不但呈現古都的文化傳統，也傳達了維也納的歷史驕傲。現今受到歐洲傳統徽章影響，如強調識別機能的賽馬騎士服飾，發揮傳達機能的國際商船信號旗（圖 13-9）等，其象徵

意義已經逐漸跨越種族文化的界限，成為大多數使用者的共通性視覺語言。然而，交通標誌的色彩，是目前完全具備國際性共通意義的色彩，以色彩輔助言語意義作為標識，能夠創造更有效的傳達符號。

圖 13-9　發揮符號與色彩機能的信號旗。

13-2
海報的色彩

　　西洋海報印刷的歷史，可以追朔到開始使用金屬活字的 15 世紀，若是要與今日的彩色大型海報相提並論，時代便要往後調整到 19 世紀末，彩色石版印刷的全盛時期，經過 20 世紀初期的照相打字發明與印刷製版技術的精進，海報設計逐漸從美術設計的範疇中，獨立成為滿足機能與視覺的專業領域，尤其在 1985 年代導入數位化設計與印刷之後，造形與色彩表現的自由度大幅提升，但是因為作業平台或作業軟體所造成的色偏，卻是有增無減，設計者在發揮創意之餘，仍須監控整個包括感性的軟體應用，與理性的印刷對應等問題。以下，列舉三位在風格與思想上截然不同的日本設計師，就其海報的色彩與造形說明。

　　福田繁雄（1932～2009）的海報以幽默而微妙的圖地反轉見長，造形上力求簡潔易懂，色彩也以單純的高彩度配色加以對應，整體上屬於明快、親切的意象。圖 13-10 為 1989 年法國革命二百週年紀念的海報，在大面積的黑色背景中，代表法國的革命精神、明快的紅藍白三色，以圖地反轉錯視的原理，營造出包括其中二個黑色造形在內之五個齊頭並進的隊伍。圖 13-11 為 1992 年名為「今日的美國」海報，以色彩當中明度最高的黃色做為大面積的背景，以明度最低的黑色描繪出印第安人的輪廓，視覺上的明度對比極為強烈，另外，在印第安頭冠的羽毛部分，以近似造形的錯視方式，巧妙的轉換為代表今日美國的摩天高樓群，諷刺意味相當強烈。

　　勝井三雄（1931～2019）向來重視印刷特性與數位技術的應用，近期的海報作品大多以具有光暈效果的神秘感為主。圖 13-12 為 1989 年名為「廣島的天空」海報，其中以暗色調的人體形象，象徵落入核爆陰霾的地獄，以淺色調、略帶光芒的羽翼，代表迎向希望的天堂，傳達出無奈又微弱的聲音「天與地，你選擇哪邊？」。圖 13-13 為 1993 年名為「光的國度」個展中出品的海報之一，在一片漆黑的夜空背景中，微微的散發出如同極光般的光亮，高彩度、中低明度的色彩在暗色調的襯托之下，顯得更加安定、神祕，主體則選擇具有數理性造形美的鸚鵡螺。

　　田中一光（1930～2002）出生於古都奈良、求學於京都，與前二人的西化作風截然不同，作品風格與觀念思想都傳達出濃郁的東方色彩，即便如此，他所使用的造形素材，大多是取自現代西方的幾何造形。圖 13-14 為 1981 年日本舞踊在美國公演的海報，由簡潔且生硬的幾何造形，組合出生動而柔軟的舞者臉部表情，明度略為壓抑的鮮明色調，不但呼應明快的幾何造形，又營造出傳統舞踊的華麗與成熟的意象。

圖 13-10　福田繁雄法國革命二百週年紀念海報。

圖 13-13　勝井三雄《光的國度》海報。

圖 13-11　福田繁雄《今日的美國》海報。

圖 13-12　勝井三雄《廣島的天空》海報。

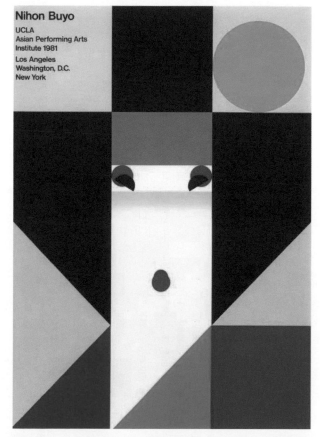

圖 13-14　這可能是田中最具代表性的海報，也是他將日本傳統藝術轉化為 20 世紀後期現代設計的完美案例。這張海報已成為田中一光廣為人知的標誌了。

圖 13-15 為 1986 年製作的日本形象海報，在明度略為下降、呈現平穩意象的強色調橙色背景中，以簡潔的曲線描繪出深色調橙色的梅花鹿（古都奈良的傳統象徵），幾合造形的斑點與眼、耳部分也以不同色調的橙色系搭配，文字則以色相差與明度差予以強調，整體視覺呈現基調配色的協調。此外，除了使用色票輔助色彩計畫之外，田中一光習於收集不同紙張的印刷色樣（圖 13-16），因為實際的紙樣才是最實在的色票，他主張設計必須能夠掌控油墨印刷在不同紙張上，所呈現些微差異的色彩效果。

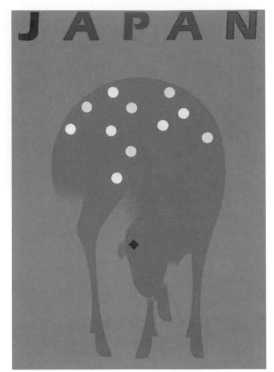

圖 13-15　這張作品中，鹿的形象採用了琳派祖師爺宗達的插畫進行現代化的處理，表現了田中一光「任何物體都能被圓等分」的設計觀念。

圖 13-16　田中一光收集的各色系印刷色樣。

13-3

書頁的色彩

　　文字是人類最早有系統、精確的記錄與傳達訊息的媒體，承載文字媒體的書籍與近代報章雜誌的發展，不但重視豐富、確實的刊載內容，在閱覽導引、資訊整合、意象傳達與視覺美感方面的提升，更是日新月異。傳統以文字為主要訴求的書籍版面，多在設計規劃上謹慎的選擇印刷字型、級數大小、字群粗細、字間與行間的配置關係等，期能創造出爽朗舒適的視覺空間。近年隨休閒風氣的普及，與國際同步化的影響，圖文並茂、設計精緻的雜誌相繼創刊問世，這些來自歐美日本的國際中文版，或是受其影響的本土雜誌，在文字與版面空間的規劃之外，影響視覺效果大於文字的色彩應用更是廣泛，特別是在資訊雜多的雜誌之中，色彩不僅可以左右版面的意象傳達，更可以如前述文字一般，以色相、明度、彩度與色調的組合方式，發揮其明確的整合機能。

　　圖 13-17 為日本知名的打工雜誌 Arbeit News，除了以文字標示地名、以數字標示日期，更輔以色彩表示地區與星期，如此一來，除了統一視覺、增加印象之外，檢索機能也相對提升。

圖 13-17　為圖像檢索與色彩視認性的應用。

若以色彩調和原理檢視版面配色（參照第十章），可獲得深入的理解。圖 13-18 為男性雜誌 Biztage，屬擁有共通條件的主調配色調和，上方偏向以黃色色相為支配的色相主調配色，下方偏向深色色調的色調主調配色。以時尚配色而言，上方屬於以同一色相（黃）與兩個明度差較大的色調（淺、深）組合的 Tone on Tone 配色，下方屬於使 Tone on Tone 配色產生些微色相差，選擇鄰接或類似色相（黃、黃橙、橙）的 Tone in Tone 配色。

圖 13-19 為郵購雜誌 Look!s，上下圖例在初期的視覺效果，均在大面積的基調色（背景色、中心色）之上，依不同的意象發

圖 13-18 　為男性雜誌 Biztage 的主調配色。

展配合色的基調配色，但是上方圖例的基調色（紫、藍）與配合色（紅）雖然互為鄰接色相，但是色調（淺、淡、深）與面積比例差距甚大，比較偏向以對比效果，使配色整體產生視覺焦點的強調效果配色（Accent Color）。而下方圖例雖然五彩繽紛，但是卻不失調和，主要歸功於中心色彩的支配，右頁的多彩建立在相同色調（鮮明）、鄰接色相（黃、橙）的基礎，左頁則由大面積的相同色相（紅）、漸層色調（淡、淺、鮮明）為基調色，搭配小面積的藍色做為配合色，屬於典型的基調配色（Base Color）。

圖 13-19 為郵購雜誌 Look!s 的基調配色。

圖 13-20 為時尚雜誌 marie claire，每個色塊單位均由具融合性的色相主調配色（同一色相、不同色調）構成，而不同色塊間又以色調主調配色（同一色調、不同色相）達到高度協調，此外，因為整體視覺統合在樸實意象的沌色調，所以又可歸類到具流行色彩趨向、色味較不明顯的 Tonal 配色。

圖 13-21 為男性居家雜誌 Memo，訴求非常明確，文字配置與色彩運用也相對明快，前述版面設計所重視的色彩調和顯然不是 Memo 編輯的主要目的，風格獨樹、個性鮮明才是此類版面的設計意圖，如各國的國旗配色（Tricolor 配色、Bicolor 配色），雖不容於任何調和理論，但視覺特徵卻相當明顯。

圖 13-20　為時尚雜誌 marie claire 的中性配色。

圖 13-21　為男性居家雜誌 Memo 的個性化配色。

13-4
地圖的色彩

　　人們對地圖的印象，大多數可能是以國家為單位繪製的地球儀，或是投影的平面地圖，除了海洋部分以藍色表示之外，陸地的部分布滿著代表不同國家的各種色彩，一般來說，地圖設計包含文字（國名、區域）、線條（國界、分界）、色彩平面（屬性）等三大要素，顯而易見的，色彩平面是視覺導引最為強烈的要素。

　　手工繪製時代的地圖，雖然比例或相對關係的精確度不是很高，以色彩平面表示屬性的情形已經很普遍（圖 13-22）。

　　雖然現今的衛星照片可以極為詳實的記錄下真實的色彩，但是因應不同的目的與適性，色彩計畫必須考量以引發聯想的方式提高理解：如氣溫分布圖的高溫以暖色系、低溫以寒色系表示；

圖 13-22 多彩的古地圖（1592）。

以視覺分明對應索引機能：如交通路線圖以色相或色調差較大的色彩，明確區分不同屬性；以視覺協調克服視覺疲勞：如錯綜複雜的街道圖以較為調和的色彩，緩和長時間凝視的視覺疲勞（圖13-23）。

　　近代以革新的視覺傳達、資訊整合的角度，將地圖、圖表與文字結合的重要人物拜耳（Harbert Bayer，1900～1985），曾是包浩斯的學生與教師，於包浩斯閉校後轉往美國發展，最具影響力的作品為歷經五年歲月，於1953年以368頁、1200幅圖表完成的世界地理地圖（World geo-graphic atlas），委託機關為美國運輸容器公司CCA（Container Corporation of America），設計概念取自「增進不同民族與國家之間的理解」。拜耳統合包括地理、天文、氣候、經濟、社會等各專門領域的資訊，使用象徵記號、圖表、地圖與文字等元素，完成了資訊的視覺整合與傳達（圖13-24）。

圖 13-23　表現聯想屬性與視覺效果的各式圖表。

圖 13-24　拜耳的圖表為各種視覺要素的複合編輯。

在色彩計畫方面，應用產生聯想的方式，以綠色的濃淡表示森林的疏密、以藍色的濃淡表示水域的深淺、以棕色的濃淡表示土地的高低，色彩間雖然獨立分明，但是由於中彩度的抑制與中間色調的層次，使得版面視覺協調有序，而在象徵記號、圖表設計方面，不但造形簡潔、配置嚴謹，色彩的選擇更是緊密結合地圖色彩的屬性，例如：農產圖使用森林的綠色、水產圖使用水域的綠色、工業圖使用陸地的棕色等，強化身為資訊設計的索引機能，也為現代的圖表設計（Diagram）奠定厚實的基礎。

隨著國人休閒風氣的日益普及，諸如美食地圖、散策地圖、泡湯地圖等刊載特殊資訊的生活地圖，其需求與商機也日益提升，此類生活地圖的設計必須如街道地圖般的精確，但是要去蕪存菁，捨去過剩的資訊，另一方面，必須如交通路線圖般的易於辨識，但是要針對目的、屬性，擴充所需的資訊。目前國內這一方面的設計，大多師法於以細膩著稱的日本經驗，而創刊於 1979 年的雙週刊 PIA，更是日本生活地圖的創始者。

PIA 的設計概念為提供「兼具機能性、正確性、實用性的地圖」，打破傳統行政區域的劃分方式，以人群聚集最多的街道、交通最便利的車站周邊為規劃主軸，以使用者的角度重組新的生活區域，PIA 每年的版本不但進行資料更新，而且嘗試不同的配置方式與色彩表現，尋求最適化的視覺呈現，一直到 90 年代才漸趨於定型，但是仍然有些微的調整。

以同一區域的地圖為例（圖 13-25），1994 年的主要建築物以略深的亮色調藍色表示（PIA 的企業色）、次要建築物為略淺的柔色調藍紫色、一般住宅為更淺的淺色調黃橙色、街道淺色調藍紫色，雖然大面積的住宅與分布繁密的街道互為補色關係，但是因為色味受到壓抑（均為柔和的淺色調），使得視覺協調與識別機能取得平衡，在另一方面，縱使街道與主要建築為鄰接色相關係，但是略為強烈的明度差與彩度差，

圖 13-25 PIA 表現同一區域的設計（1994 與 1996）。

造成過度的視覺刺激，再加上密集的文字與記號，視覺資訊顯得混亂無章。上述情形在 1996 年的版本獲得明顯改善，這也是 PIA 完全採用數位設計的開始，數位製作可以執行細微的色彩指定、混合出色票以外的無數細膩色彩，這方面優於傳統的照相製版。

越是高度發展、人工製作物越多的地方，人們對地圖的依賴度、使用頻率也越高，例如：交通路線圖，幾乎是現代日常生活不可或缺的資訊，其中，最為錯綜複雜的，莫過於穿越於地下、通行於路面、架高於半空中的各式電車路線圖。

交通路線圖不同於一般街道地圖，需要高度正確的座標或比例關係，交通路線圖使用者最想知道的，可能是目的地與車站的相對位置、換車的地點、時間的掌握等資訊，因此，即使是同一系統、不同版本的路線圖，配置或造形方式也有可能不盡相同。

以擁有近 20 條線路的東京都地下鐵為例，都政府發行的版本比較忠實於實際的相對關係，路線多以曲線表示，但是為了提高中心區域的視認性，周邊的線路有過於密集化的現象（圖 13-26上）；民營地鐵聯盟發行的版本比較強調整體的視認性，為了平衡城鄉路線的疏密，刻意將線路以直線化處理，如此也易於文字的配置，但是與實際座標的相對關係較為薄弱（圖 13-26 中）。

生活推廣季報「大江戶生活」登載的版本重視複合性資訊的傳達，線路

造形以不同於曲線或直線的斜線為多，為了配合國際化與 IT 化（Information Technology）的國家政策，增加標示路線代號、站名代碼與會車資料，雖然機能性略為提高，但是視覺負擔也相對增加（圖 13-26 下）。

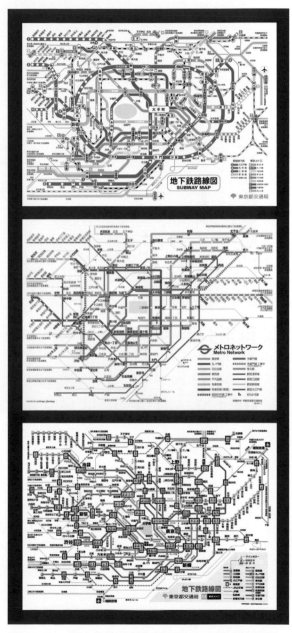

圖 13-26　圖上為忠於相對關係的官方版本地鐵圖；圖中為著重識別機能的民營版本地鐵圖；圖下為強調資訊提供的民間版本地鐵圖。

地下鐵資訊月刊 metro min，在每一期的目錄首頁，均刊載一件以地下鐵路線圖為主題的設計創作，色彩大多延續既有的印象，造形與編排方式則結合頁碼索引功能，以導引讀者順利查詢各路線的相關資訊（圖 13-27）。

圖 13-27 　將路線圖轉換為雜誌章節索引的設計。

　　上述各種版本雖在造形或編排方面，因不同的視點或目的而有所差異，但是在色彩方面卻有固定的規律，因為個別線路的色彩形象，均取自識別色彩與車體色彩的延伸，而線路的色彩計畫，也考量識別機能與屬性聯想，例如：環繞市區的線路為暗紅或亮綠色、貫穿市區的快速線路為朱紅色、連接城鄉的線路為暗綠或深藍色，而通往機場或海濱的線路為亮藍色等。

13-5

環境導引的色彩

在現代人的日常生活中，地圖是提供基本資訊的輔助工具，而環境導引是延續地圖機能的進階設計，如果將地圖比喻為進入一本書之前的目錄，環境導引就如同導入並區別章節的大小標題（圖 13-28）。

環境導引是地圖設計的延續與實踐，因為使用者實際置身其中，在行動之間仍要眼觀四面、耳聽八方，環境導引傳達的不只是固定形式的視覺訊息，可動式的視覺訊息（如電子告示、燈號）與音聲訊息（如廣播、發車音）也涵蓋在整體設計規劃的範疇。以現行的環境導引而言，可歸納三種基本形式為：據點到據點間的線形導引（如車站）、起始處的集中導引（如公園）、路徑的定點導引（如博物館）等，其中除了集中導引較為單純外，線形導引與定點導引所涉及的整體規劃較為複雜。

圖 13-28 環境導引設計的功能，如同書籍的目錄。

延續前項交通路線圖的概念，JR 東日本公司為東京電車的主力，1989 年委託 GK 設計機構規劃的新宿車站導引系統，為 JR 整體路線形象計畫的開端（圖 13-29）。設計人員深知色彩的視覺凝聚力大於文字與造形的原理，也能體會使用者只能在行動間短暫的吸收訊息，因此規劃色彩為支配整個導引體系的發展主軸，一路從路線圖、剪票口、分向路口、通道、階梯口、月台、站牌，一直到列車的車體色，完全統一在相同的色彩視覺，以解決諸如跑錯月台或上錯車等問題。

此外，為了降低眾多色彩造成的視覺干擾，並緩和使用者的緊張情緒，色彩多以小面積的帶狀呈現，週邊底板

圖 13-29 JR 從購票到乘車過程的整體色彩計畫。

為略暗的灰色，文字與數字為考量視認性，作較大的設計，但為避免引發較大的視覺壓力，選擇筆畫較細的字形。在更細膩的部分，平面指示牌加工為兩側略微後縮的弧面造形，目的也在營造溫和的視覺效果，而帶狀的路線色彩延展到指示牌的下方，以便使用者即使從指示牌的正下方，也能正確且快速的解讀色彩的資訊意含。

在 2005 年更因應資訊科技的進步，率先導入 LED 光點顯示（圖 13-30），使資路徑的定點導引，可以應用在學習導向的博物館、植物園，或是休閒導向的遊樂區或各種展覽會場等。

圖 13-30　JR 導入 LED 光點顯示的識別導引設計。

華盛頓國家動物公園（National Zooiogical Park）的環境導引，是這類設計的早期典範，以代表性動物的簡約圖像作為區域象徵，以地面上不同的動物足跡設計作為方向指南，兼具導引與學習機能（圖 13-31）。

近年來，由於視覺傳達、色彩計畫、展示設計等，支援環境導引的相關研究發展迅速，使得設計應用也更臻於完備，以完成於 1988 年的日本愛媛縣立動物公園為例，導引形式的識別規劃包括：入口處的形象標識、全園區的資訊標識、各區域的活動標識、設施名稱標識、設施導引標識、園區路徑導引標識，學習形式的識別設計包括：整體解說標識、區域解說標識、個別生態解說標識、動物名稱標識等（圖 13-32）。其中最具特色的是「色彩的自然導引」，導引系統以 10 個象徵色彩，分別對應園內 10 個區域，如同上述新宿車站的設計概念，遊客可以就個別的色彩印象，以直覺的方式獲取區域、方向、位置等資訊。

圖 13-31　華盛頓動物公園的導引設計。

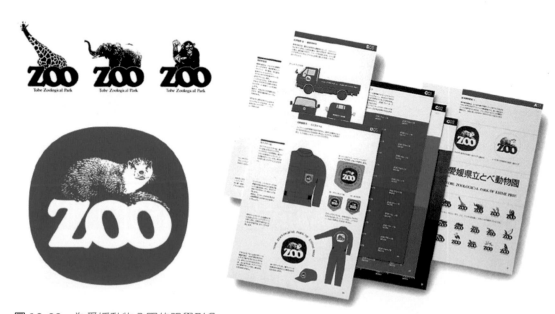

圖 13-32　為愛媛動物公園的視覺形象。

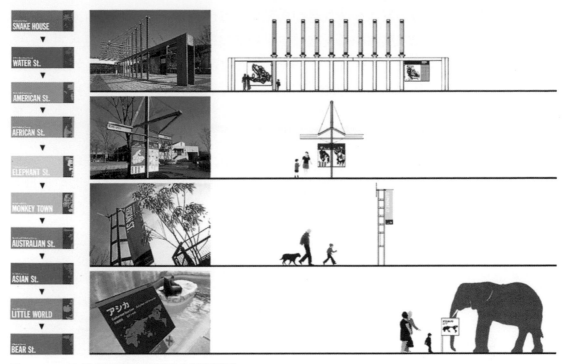

圖 13-33 為發揮色彩識別機能的導引設計。

　　另外，除了標識內容，標識的大小、形式、高度，也隨著標識的功能、地點、屬性的不同而有所調整，這同時也傳達了距離感覺的資訊（圖 13-33）。

　　環境導引的色彩計畫與路線圖、企業標識較為相似，比起其他設計追求的色彩調和，發揮凝聚目光、視覺分明的機能性尤為重要，色彩的選擇大多集中在鮮明色調、亮色調或深色調等，色味較強的色彩。

13–6
包裝的色彩

　　包裝色彩的考量包括企業形象、產品區隔、商品聯想與印刷等因素。在企業形象、產品區隔與商品聯想方面，Rinoru 食用油系列的包裝改造計畫為典型的範例。原本的企業標識使消費者難

以與其他產業或品牌作區隔，藍色的標準字也無法傳達食品的意象，整體的系列包裝更是視覺紛亂，缺乏系列產品應有的一致性（圖 13-34 上）。1996 年經由 GK 設計機構的規劃，建立以商品包裝為媒介的品牌認知體系，新制定的企業標識為紅色的橢圓，象徵來自陽光的恩賜，外圍搭配三條交疊的鮮黃色橢圓線條，象徵邁向未來的躍動，系列包裝更是以新的標識為視覺主體，不但強化了企業形象，也整合了視覺效果，而標識上再輔以文字，下方搭配造形鮮明、色調統一的圖像作為產品區隔，協調中仍具識別性（圖 13-34 下）。

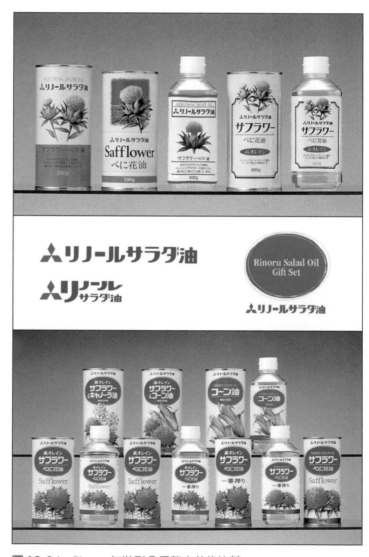

圖 13-34　Rinoru 包裝形象重整之前後比較。

2001 年 3 月上市的麒麟公司飲料「聞茶」，在產品區隔、商品聯想與印材效果方面有很好的表現。在競爭激烈、利潤可期的茶飲料之中，麒麟曾推出暢銷的烏龍茶與武夷鐵觀音，包裝色彩均屬暗沈的茶色，為了再創佳績，並且與濃郁烏龍為主的眾多商品區隔，企劃了清香淡雅的台灣包種茶飲料「聞茶」，語意即來自台灣茶藝中的「聞香」。

在一個月之中發展出近一千個設計圖，大多環繞著富含東方柔美特質的輕快意象，圖 13-35 上方的試作取自紹興酒與素燒陶器的意象，圖 13-35 的中段則融入青瓷概念的試作，最後成品的決定案（圖 13-35 下）是由設計師多村修，取材自 18 世紀受到中國青瓷影響的英國瓷器圖樣所設計完成。

青色的花鳥與大量的白瓷留白，配合隸書體的商品名與朱印落款，溫柔婉約的江南之美表現無遺，完全符合新商品定位的淡雅清香。至於印刷效果，為了營造高雅的青瓷視覺，實際依原設計圖製作成陶瓷版，但是鋁罐的印刷線數為 100 線，僅比報紙的 75 線稍高，無法印刷出釉色細微的暈染效果，所以陶瓷版掃描進入電腦後再做細部的修正。如此完備的企劃與煩瑣的製作過程，回報在實際的銷售成績上，原先預期年銷售量在 800 萬箱左右的數量，在上市的前半年就突破到了 972 萬箱。

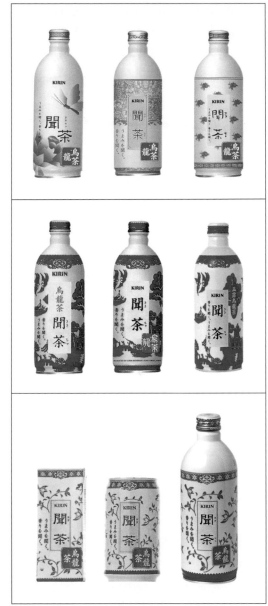

圖 13-35　圖上為取自紹興酒與陶製酒瓶的意象；圖中為採自青瓷意象的試作提案；圖下為呈現花鳥婉約意象的成品。

在印刷材料與印刷方式的應用方面，羅鐵食品的木糖醇口香糖包裝，嘗試許多突破傳統印刷觀念的設計。圖13-36的上方為設計師佐藤卓在1993年為羅鐵口香糖重新設計的包裝，因為銷售屢創佳績，成為羅鐵食品的代表商品，因此，在掀起木糖醇護齒口香糖風潮之時，羅鐵食品希望趁勢追擊，在延續前述商品的形象之下，於2000年推出足以代言木糖醇口香糖的包裝。

為了營造衛生保健的形象，企劃了顆粒狀、條狀、藥錠狀的商品，分別以紙製與塑膠製的四種包裝形式推出，以因應各種攜帶適性與喜好（圖13-36中），在標準色的發想方面，佐藤卓從木糖醇的護齒、清爽與清涼等意象著眼，選定以綠色為基礎。但是為了加強視覺印象，若將綠色加深，意象會偏向樸拙，若將綠色的彩度提高，則會降低品味，最後採決克服印刷技術，施以金屬光澤的綠色。紙製包裝採取三層結構，第一層為內面印刷的塑膠薄膜，第二層為發出金屬光澤的錫箔，第三層為基礎紙板，這般結構便是發出金屬綠的原理，而塑膠製的包裝盒，則是在綠色中加入珍珠色料，以接近紙製包裝盒的金屬綠，但是印刷材料與印刷方式畢竟不同，要產生完全相同的視覺效果是相當困難的，僅能往接近的方向努力。

在色樣標示方面，因為以非傳統印刷完成，所以無法以一般色票表示，如圖13-36下方所示，金屬綠的標示是在錫箔紙上覆蓋綠色透明膠片所呈現的。

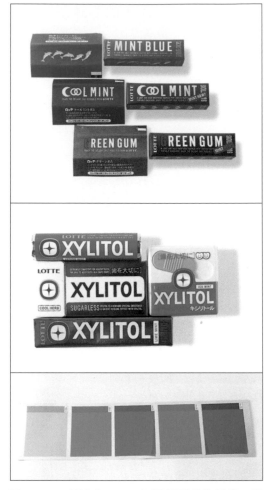

圖13-36　圖上為1993年更新形象的羅鐵口香糖；圖中為2000年導入的木糖醇產品包裝；圖下為以傳統色票無法傳達之光澤色。

CHAPTER

14

色彩的行銷

　　在今日商業行為活絡，商業製品充斥的時代，消費者多以無意識的瀏覽方式加以挑選，在視覺要素的注目程度「色彩＞造形＞文字」的學理之下，色彩是最能使目光暫時停留的視覺要素，消費者首先感受到的是個人「喜歡的色彩」，接著是受到氣氛與心情所感染的「舒服的色彩」，或是在個人特質與環境影響之下產生無意識的「漂亮的色彩」，因此，僅有這些是消費者在瀏覽商品時看得到的色彩。

14-1
商業色彩的法則

商業色彩計畫研究者高坂美紀，認為在暢銷的商業設計之中，必定潛藏著具有賣相的色彩與其設計法則，在從事商業活動的色彩計畫之際，可依循以下三個思考方向（圖14-1）。

一、符合目標群眾「喜歡的色彩」

正因為每個人的個性都不同，要掌握消費者的喜好並不容易，例如：日本消費者偏好白色、亮茶色、黑色、暗青色等，而流行色也容易獲得認同，但是流行色往往不只一種，可依據商品的意象或訴求適當搭配。

二、傳達商業目的「實用的色彩」

開發者對於商品的特色可能存在許多期待，但是在與消費者進行溝通說明時，只容許集中於單一焦點，因此，傳達者有必要將商品的意象轉換為易於接收的色彩，再將代表色有系統的應用於商標、包裝或廣告等。

三、營造舒適感的「漂亮的配色」

單一的色彩，沒有明確的鮮明或暗濁，感覺是由相互搭配之後才被突顯，當色相的組合越多，色感也愈趨於紛亂，可以集中少數幾個鄰近色相，再進行明暗差或面積差等變化，而這些視覺律動，將成為創造暢銷商品的力量。

然而，特質是所有個人、企業與國家發展競爭力的基本策略，也是永續經營的課題。其程序首先從發現特色開始，經過內部的自我認知之後，再與明確且具體的外部活動連結，以創造與競爭對象之間的差異化，進而發展出不易被學習或追趕的優勢，以及永續經營的特質。在現今漸趨成熟且飽和的市場之中，企業要保持既有的優勢並不容易，必須藉由更為快速的開發週期，強化其企業、品牌與產品形象，因此，現代企業已從有形的技術研發，開始加強或調整導向為無形的感覺或情緒性的策略與方法。

例如：將現今市場管理以數量為主的定量調查，調整為以感覺（五感）為主的定性調查；在原來以言語表達為主

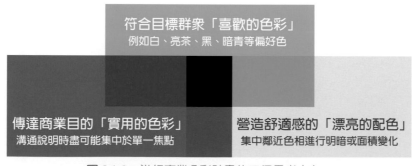

圖 14-1 進行商業色彩計畫的三個思考方向。

的文章之中，強化視覺的傳達；在過去以機能性創意為主的思考之中，加強情感性的觀念；以文案主導的規劃，轉向以設計師為先導的工作流程等。總而言之，過去以右腦型的差異化方法，已經無法確立企業個性、品牌特質與產品形象，面對新興的時代與挑戰，右腦型的思維、策略與五感設計方法的開發，已成為提升企業競爭力的共同課題。

品牌是由許多經驗與資訊的聯想所連結而成的複合價值體，品牌與生活者之間存在許多接點（touch point），包括：商標、商品名、報導、電視節目、廣告、店頭、店員、商品、服務、網頁、口碑、簡訊等（圖14-2）；換言之，企業在進行品牌建構時，必須考量所有的企業活動的資源利用，並進行有效率的品牌管理與適切的品牌設計。

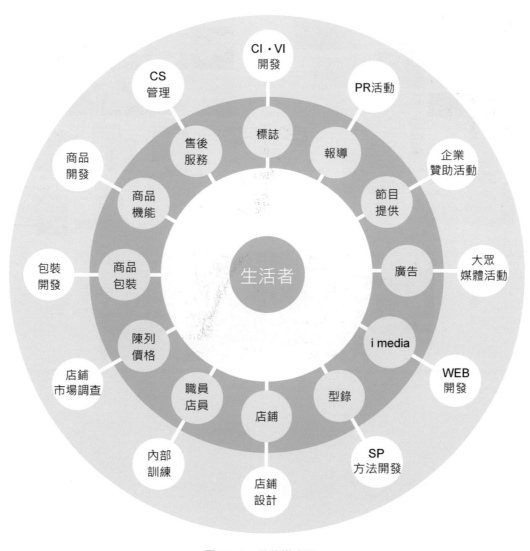

圖 14-2　品牌構成圖。

食品產業在視覺、聽覺、味覺、嗅覺與觸覺等五感傳達,較其他產業相對豐富。考量品牌歷史、接點完整與時代創新等因素,分別以資訊、商品與空間等綜合視點,比較臺灣的玉珍齋、法國的 Fauchon、日本的虎屋之品牌意象顯示:玉珍齋偏向古典、甘甜、豐富(圖 14-3),Fauchon 呈現奢華、香甜、濃郁(圖 14-4),虎屋趨向於感性、清淡、寧靜(圖 14-5);色彩在其中扮演著視覺誘導與意象統合的作用(研究:張羽晴)。

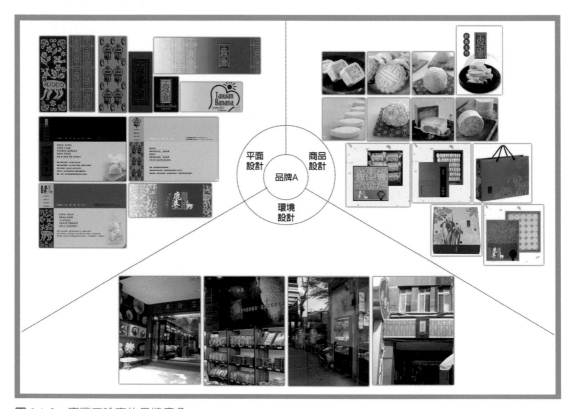

圖 14-3　臺灣玉珍齋的品牌意象。

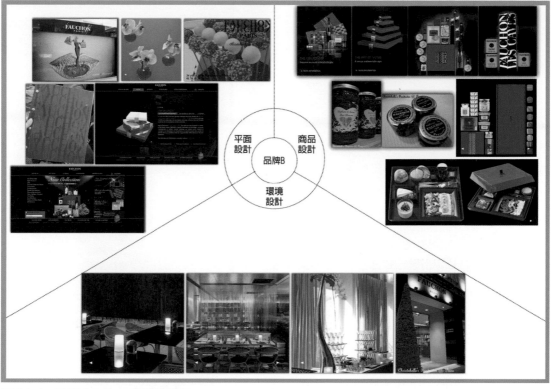

圖 14-4 法國 Fauchon 的品牌意象。

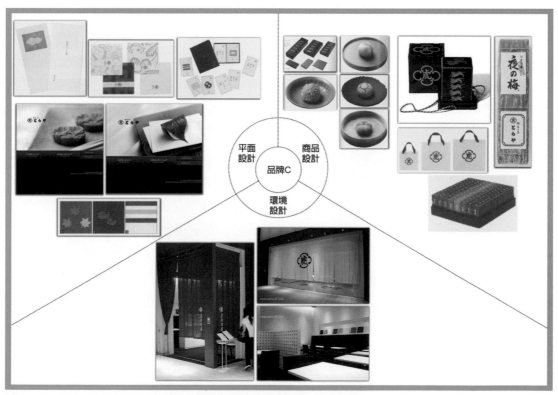

圖 14-5 日本虎屋的品牌意象。

14-2

商標色彩

品牌基本的視覺要素由商標、命名、企業色所構成，為品牌與使用者之間所有接點的核心，並藉此連貫所有的接點。商標與命名是品牌承諾的象徵，也是視覺資產與無形資產的一部份（圖14-6），但是將其具體化的開發過程之中難免加入個人的好惡，因此，應當避免以主觀或概括的方式評價其商標與命名，可將整體的構成要素先行分類，再分別評價各個構成要素。

為了建立明確的邏輯架構，需要計畫性的開發過程，在品牌策略已經確立的前提下，商標開發的流程為（1）考量商標配置的環境，（2）建構傳達品牌承諾的系統，（3）確立視覺理念，（4）彙集商標設計創意，（5）商標開發，這個流程並非定律，特別是前三項經常是同時進行的，其過程為消費者體驗並理解品牌的順序（圖14-7）。

隨著新興國家的崛起與全球性的經濟風暴，「地方產業」與「文化創意產業」成為許多已開發國家發展區域特質、追求經濟再成長的策略。以日本推動有成的「一村一品」（OVOP）為例，原本發起自大分縣的地方產業振興運動，後因完備的支援制度與適切的發展策略，使其拓展為全國性的產業政策，甚至將成功的經驗輸出海外，成為臺灣發展「一城鄉一特色」（OTOP）的藍本，

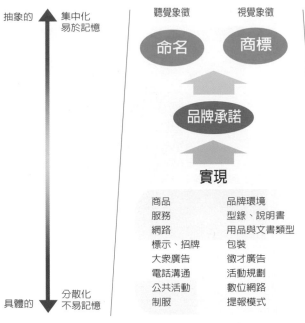

圖 14-6 象徵品牌承諾的商標與命名。

實為「溯上型」（由下而上）發展的典範。形成一村一品的六大構面為：（1）傳統的延續、（2）傳統的活化、（3）物產的特色、（4）觀光的體驗、（5）集客的活動、（6）訊息的傳播；以長崎縣為例，構成地方品牌的要素分別為：（1）波佐見為日本最早的陶產地，擁有全球最長160m的窯、（2）森正洋於1975年設計，跨越時代為世人所愛用的土瓶、（3）熟練的師傅經過多年研發，完成極品的長崎蜂蜜蛋糕、（4）博物館、美術館、窯廠、製陶遺址、豪斯登堡主題樂園、（5）長崎美術館以學習、創造、深化為理念，與學校教育鏈結、（6）發行Press刊物，推廣歷史、文化與感性兼備的觀光之都（圖14-8，研究：林昆範）。

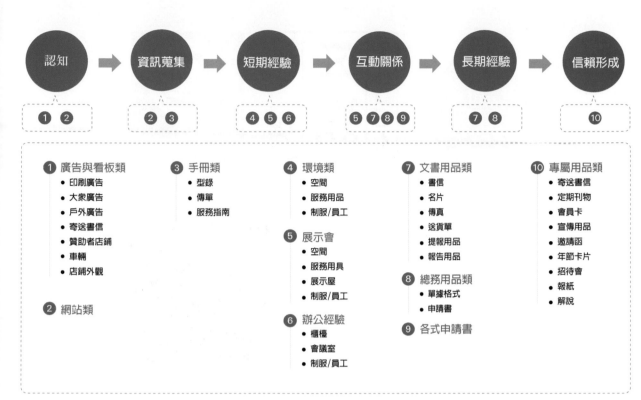

認知 → 資訊蒐集 → 短期經驗 → 互動關係 → 長期經驗 → 信賴形成

1 **2**　**2** **3**　**4** **5** **6**　**5** **7** **8** **9**　**7** **8**　**10**

1 廣告與看板類
- 印刷廣告
- 大眾廣告
- 戶外廣告
- 寄送書信
- 贊助者店鋪
- 車輛
- 店鋪外觀

2 網站類

3 手冊類
- 型錄
- 傳單
- 服務指南

4 環境類
- 空間
- 服務用品
- 制服/員工

5 展示會
- 空間
- 服務用具
- 展示屋
- 制服/員工

6 辦公經驗
- 櫃檯
- 會議室
- 制服/員工

7 文書用品類
- 書信
- 名片
- 傳真
- 送貨單
- 提報用品
- 報告用品

8 總務用品類
- 單據格式
- 申請書

9 各式申請書

10 專屬用品類
- 寄送書信
- 定期刊物
- 會員卡
- 宣傳用品
- 邀請函
- 年節卡片
- 招待會
- 報紙
- 解說

圖 14-7　消費者體驗與理解品牌的順序。

圖 14-8　構成日本長崎縣一村一品的六大要素。

圖 14-9　日本地方品牌的主要標識字形為硬筆書寫體、書法字體、明體。

圖 14-10　日本地方品牌的主要標識色彩為黑色、紅色、紅黑搭配。

　　無論在日本或臺灣發展的地方特色產業，農林漁牧的加工產品為數最多，比例高達八成，日本在近年推展「品牌育成支援事業」（Japan Brand）計畫，輔導範圍包括：策略、設計、新商品開發、資訊傳播、展示會、通路開拓、智慧財產權及企業化過程。以 92 家品牌化有成的食品企業為例，採取文字與圖像並用的商標設計高達 69 家，但與一般國際品牌大量使用英文的型態不同，以單一使用漢字或假名為最多，漢字與英文並用居次；字形的種類多在 2 種以內，主要使用的漢字或假名字形依序為：硬筆書寫體、書法字體、明體、黑體、設計體，強調手感或傳統意象的意圖甚為明確，但搭配的英文則多以易於辨識的無襯線字形為主（圖 14-9）；色彩的使用亦非常單純，其中的 56 家使用單色，以黑色最多，紅色居次，另有 30 家使用雙色，以黑與紅的組合為主，易於傳達單純或簡樸的特徵，並且容易為消費者所記憶。（圖 14-10，研究：林心緻）

14-3
商品色彩

　　色彩學者小嶋真知子針對商品開發的色彩計畫，提出「5W1H＋2H」的基礎概念：Why（目的）、Who（對象）、When（時間）、Where（場域）、What（內容）、How（方法），再加

上驚奇讚嘆的 How，以及所需費用的 How much；依據這些基礎概念完成色彩選定之後，仍有可能因為客觀環境或主觀計畫的變化而有所調整，所以需要建構一套可以快速解決問題的色彩管理系統。

在進行設計活動之前，必先理解商品生命週期（product life cycle）的變化，現今商品的市場週期逐漸縮短，因此在新商品開發之際，必須同時進行試用者或使用者回饋的收集與分析；在色彩計畫方面，也需因應產品的導入期、成長期、成熟期、衰退期（圖 14-11），提出適切的色彩行銷規劃。小嶋真知子提出商品開發的程序為：

1. 彙整相關資訊：調查暢銷色彩與競合商品的色彩趨向；發現問題點以明確定位；羅列所有待解決的問題或議題。

2. 探索商品應有的樣態：參照馬斯洛（Abraham Maslow）的需求層級理論（Need-hierarchy Theory，圖 14-12）；以消費者可解讀的角度營造感性價值；導入新的視點。

3. 掌握消費群：考量消費行為、生活樣式、價值觀與設計思維等；推想使用商品的各種場景。

4. 傳達明確的商品訊息：將展示手法具體化；考量展示場域、商品理念與訴求重點等要素。

以臺灣的塑化產業為例，在傳統生產與製造的價格競爭當中，或可藉由原物料的設計加值與品牌建構，導入可以

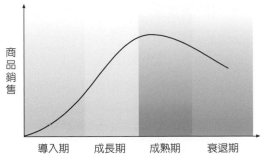

圖 14-11 商品生命週期（product life cycle）。

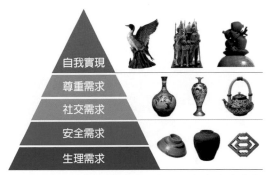

圖 14-12 馬斯洛的需求層級理論與陶瓷產業對照圖。

圖 14-13 新光合成纖維推出的 iECOFAN 綠色品牌。

創造較高利潤的消費市場，並營造具有環保與永續思維的企業文化。iECOFAN 即是在這般產業背景之中建構的綠色品牌（圖 14-13），相關商品的開發程序為：

1. 彙整相關資訊：國內外創意植栽與綠牆的概念甚為普及，但是創意植栽的價格偏高，綠牆的大尺寸亦無法成為個人商品，iECOFAN 試圖將使用於

包材的廉價膠片，以設計加值成為植栽的主體，並可依據空間或喜好，組合成為個人化的綠牆。

2. 探索商品應有的樣態：以輕便且易於加工的塑化材料降低成本，以商品的創意外型與豐富的視覺平面，營造感性與少量多樣的商品特質，設計主軸擬定為輕量、個性、綠色、療癒。

3. 掌握消費群：依據計畫背景將消費者設定為從中學生到社會新鮮人的年輕族群，再考量此一族群的東方人手掌平均為 10 公分，以及搭配組合的便利性與變化性，規劃為長寬 8 公分、高度 6 公分，且可自由更換外蓋的正六角形雙層結構植栽容器，系列商品的個性趨於可愛且有趣（圖 14-14，設計：吳采軒）。

圖 14-14　外蓋可更換的雙層結構植栽容器：四季、情人、水果系列。

圖 14-15　傳達療癒意象的 iECOFAN 型錄設計。

圖 14-16　在國際花卉博覽會爭艷的商品展示。

4. 傳達明確的商品訊息：以輕量、個性、綠色、療癒、可愛、有趣、組合等關鍵辭彙進行品牌建構，內容包括傳達綠色與療癒特徵的標識、發揮輕量與組合特性的商品結構、可愛卻獨特的商品視覺、具備療癒意象的型錄編輯（圖 14-15，設計：王宣云），以及體驗感性行銷的商品展示等（圖 14-16，設計者：呂沁芸）。

14-4
包裝色彩

大多的企業商標僅能表現「品質」、「信賴」等保證機能，有些商品的包裝則更能引起消費者對品牌的認知，特別是食品類與消耗性商品，此類的包裝設計就如同企業商標的機能，且資訊的信賴度與消費者的接受度高，可以長時間對消費者傳播訊息，對商品來說，是個非常重要的溝通品項。

在確立視覺理念方面，雖與商標的開發作業相近，但是商品比商標更為具象，包裝的視覺理念也更為具體，構成包裝的品牌承諾要素為：（1）商品的特質，（2）商品的核心理念，如品質、美味、贈品等，（3）色彩計劃，（4）象徵商品的造形，（5）系列商品的視覺差異化，（6）品牌的形象。藉由以上視覺理念的定義，使包裝在有限的面積之中，進行更有效果與效率的品牌溝通，並以更為具體的視覺理念，促使商品在執行立體造形與平面設計的開發階段，完成表現新品牌承諾的包裝設計。

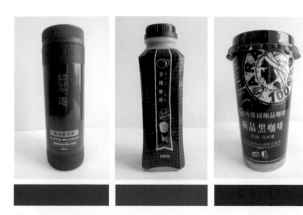

圖 14-17　臺灣市售咖啡包裝色彩以藍色、褐色與黑色居多。

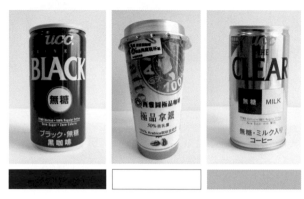

圖 14-18　臺灣消費者偏好的咖啡包裝色彩以黑、白與金銀為主。

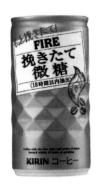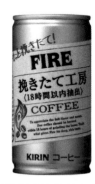

圖 14-19　整體品牌形象凌駕於個別產品形象的咖啡包裝。

商標與包裝的開發完成，不是品牌建構的結束，而是品牌經營的開端；如同在開發商標時對品牌理念的檢視，我們可以經由現實世界中所有品項的體驗，以體現整體的品牌形象，而商標與包裝即是所有品項的原點。

隨著生活與消費型態的改變，消費者在挑選商品最直接吸引且最具影響的要素即是外觀的包裝設計，根據調查，63% 的消費者會根據產品的外包裝和外觀設計作為選擇的依據。飲料產品因為價格平易，產品週期較短，對於設計的依存性相對較高，其中又以「即飲咖啡」的成長最為快速，在視覺、外型與材質方面的設計也更強調精緻化與差異化。經調查在便利商店銷售的 30 種即飲咖啡，發現高達 74% 的消費者在購買即飲咖啡時最在意的包裝要素是外觀的造型與質感，其中又以鐵罐材質與方便拿取的長圓柱體最受歡迎；瓶蓋設計以可回蓋或旋轉式的開啟方式最受青睞；在包裝色彩的現況調查方面，主要色依序以藍色、褐色（咖啡色）與黑色居多，次要色以白色、黃色、金色和銀色多（圖 14-17）；但在喜愛的包裝色彩方面，以黑色位居第一，其次是白色，再者是金色和銀色（圖 14-18），這項結果一反過去以咖啡意象為包裝色彩定調的思維，消費者普遍偏好中間色系，說明整體的品牌形象已逐漸凌駕個別的產品形象。（圖 14-19，研究：陳佳儒）

14-5
吉祥物色彩

近年來運用卡通的行銷手法風行，諸多企業運用吉祥物作為形象代言人，不但有效吸引消費者的目光，成功製造話題，甚至實際促進產品的銷售，創造熱絡的商機。將吉祥物導入品牌接點的風潮，在日本尤為盛行，可愛親切的吉祥物遍及各種消費性產業；今日，吉祥物不只應用於商業行銷，更廣泛運用於各行政機關或地方政府的政令宣導，甚至投入城市形象的識別，以及相關活動的推廣。

日本的地方政府普遍具備城鄉行銷的概念，重視每一次舉辦活動的機會，利用活動的人潮創造經濟效益，且在成功提升地方知名度後，持續將效益擴展於地方產業與觀光產業，致力於地方品牌的永續經營。

不同於一般企業使用的吉祥物，這些擔負著地方行銷任務的吉祥物，必須具備三個要件：（1）強烈傳達愛鄉愛土的訊息，（2）動作姿態需活潑且獨特，（3）具備令人喜愛與療癒的特質。無論如何，這些投入商業活動的吉祥物，皆以易於產生聯想的象徵造形與代表色彩，傳達地方、企業或商品的特色，並以普遍的親和力，連結或深化消費者的印象，若再配合適切的品牌管理，其無形的感染力與有形的經濟效益將不容小覷。

在獲得媒體普遍報導的 27 個日本地方吉祥物之中，分別以目的性、記憶性、獨特性、活潑性、療癒性與喜好程度等 6 項指標進行調查，總合得點的前 3 位為：（1）象徵白蔥特產與行政區合併的「米子蔥夫婦」（鳥取縣米子市）；（2）整合直江兼續將軍與忠犬形象的「兼續君」（山形縣米澤市）；（3）統合蒲葉特產、城門與住民的「福弟」（長野縣木曾福島）；這些地方吉祥物的整體視覺資訊較為豐富、完整，造形趨於圓融、可愛，而色彩則偏向溫和、自然（圖 14-20）。

圖 14-20　整體視覺資訊甚為豐富的日本地方吉祥物。由左至右依序為：米子蔥夫婦、兼續君、福弟。

然而，實際最受消費者歡迎，創造媒體性與經濟效益甚為顯著的彥根喵，綜合排名的表現僅居第 11 位，這隻為慶祝彥根城建城 400 週年活動所設計的貓咪，結合了招福貓、藩主頭盔、白麻糬的地方特色，其成功的要素在於彥根喵走出單調的平面視覺，以人性化的特質與民眾互動、親近，並配合靈活的行銷策略，使其結束活動代言之後，接續成為地方行銷的發言人（圖 14-21，研究者：李美美）。

隨著商業模式的推陳出新，舉凡企業形象、商品代言、活動宣傳等，吉祥物的應用不但日益頻繁，訴求對象更趨於廣泛。在進入 21 世紀之際，日本 JR 東日本鐵道公司規劃導入感應式的 IC 卡系統，受委託的電通公司以全名 Super Urban Intelligent Card 的縮寫 Suica 命名，取其「暢通無阻的 IC 卡」日語諧音，色彩則沿用 JR 東日本的綠色企業色（圖 14-22），而這個諧音與色彩，亦會使人聯想到水果的西瓜，增加使用

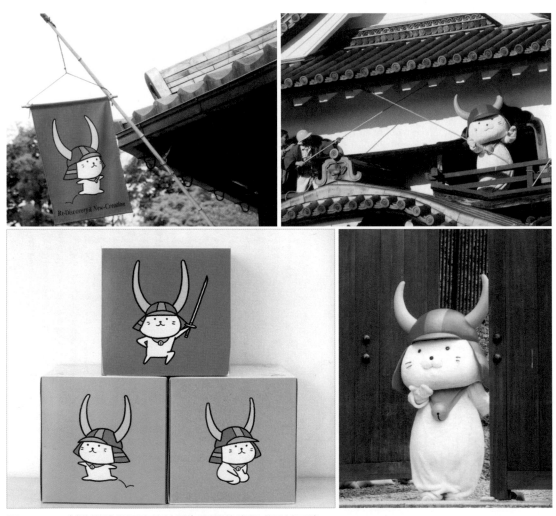

圖 14-21　創造媒體與經濟效益最為顯著的彥根喵及其周邊。

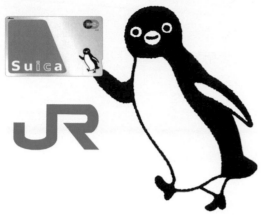

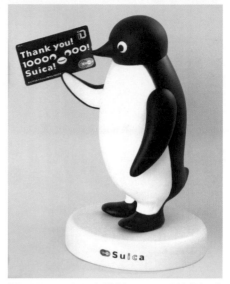

圖 14-22 東日本鐵道的 IC 卡系統採用企鵝暢行無阻的概念。

者的記憶效果；此外，為了宣傳這個革新性的系統與使用習慣，並倡導既方便又簡單的概念，進一步導入漫畫式的企鵝吉祥物（圖 14-23），不但對應熱帶水果的西瓜，更強化企鵝在寒帶水中暢通無阻的意象。為了適用於所有使用電

圖 14-23 東日本鐵道 Suica 系統的漫畫式企鵝吉祥物。

車的消費者，這隻由黑白構成的企鵝沒有名字，也不強調性別、年齡，可以出現在各種情境與場合（圖 14-24）。

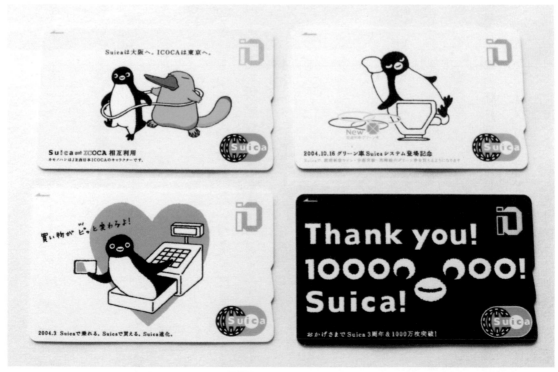

圖 14-24 黑白的無名企鵝適合出現在各種情境與場合

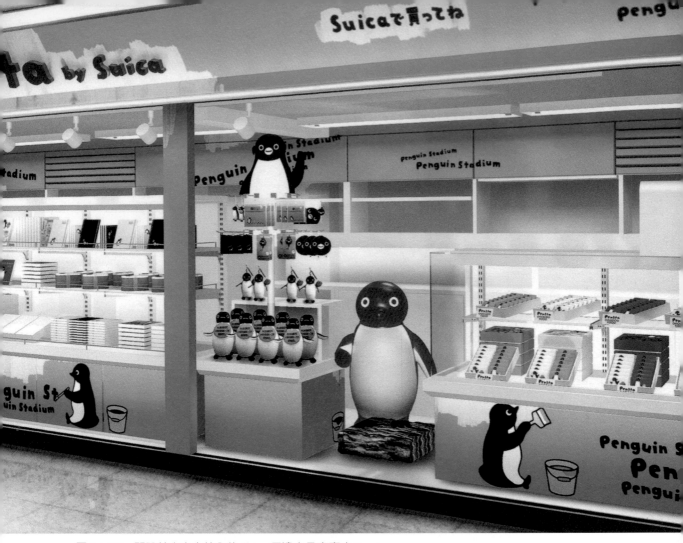

圖 14-25　開設於東京車站內的 Suica 周邊商品專賣店 Pensta。

此項感應式 IC 卡系統於 2001 年正式啟用，於 2003 年發行整合功能的信用卡，2006 年開始與電信業者合作，內藏感應功能於行動電話，截至 2011 年的電信使用者已超過 250 萬人；為了因應 Suica 扶搖直上的人氣，更在東京車站內開設周邊商品專賣店 Pensta，以回饋消費者對企鵝吉祥物的廣泛支持（圖14-25）。

14-6
展示色彩

若以一般商品展示而言，以消費者的眼睛為視點，以看的方向為視線，東方成年人的視覺高度約為 1.5 公尺，孩童為 1 公尺，在固定視線的狀態之下，其視野為眼睛上下視角 120 ～ 130 度，

左右的視角為 200 度,構成一個橫長的橢圓狀範圍。色彩方面一如造形心理,「暖色系與弧線」、「寒色系與直線」的適性較佳;在商品的高度方面,距離地面 60 公分至 180 公分的範圍,最易促使消費者的接觸,因此又稱為黃金空間。

以展示設計知名的日本和光百貨設計總監八鳥治久,認為展示設計「為居住在現代都市叢林的人們,帶來被遺忘的季節感受」,雖然這種將生活與節氣連結的思維源於中國,但在今日的日本茶道、和菓子與季節料理之中表露無遺。無論是季節感的呈現,或是商業活動的展現,色彩都是都市叢林中最佳的空間化妝師(圖 14-26)。

一般定義的展示設計為:將訴求主題呈現於立體空間中的傳達技術;其範疇包括以宣傳或促銷為目的之主題櫥窗、商品陳列、展售空間、商業設施等,也包括美術館、博物館的展覽或展示等(圖 14-27)。

圖 14-26 為現代都市叢林帶來季節感的展示設計。

圖 14-27 展示設計是一種將訴求主題呈現於立體空間中的傳達技術。

圖 14-28　現今廣泛應用電子媒體的展示設計。

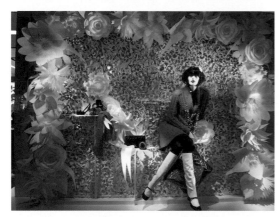
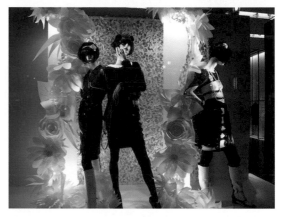

圖 14-29　櫥窗設計是構成品牌意象與街道景觀的重要要素。

　　傳統的展示設計多止於商品的陳列或氛圍的營造，但現今廣泛應用雷射、投影、螢幕等媒體（圖 14-28），並導入聲光、香氣、動力、互動等各種感官的複合機能，完成更濃郁且更貼近生活的傳達設計。

　　特別是位於都會區的百貨櫥窗，不但是傳達企業理念與品牌意象的商業活動，同時也是營造街道風情的視覺裝置；換言之，林立在繁華街道兩旁的商業展示，自然形成街道的景觀，也是構成城市魅力的元素之一，展示與展示之間不但是突顯差異化的競爭關係，亦是共同

創造街道風情的合作夥伴，因此，櫥窗展示的主題、創意、視覺與材質等，都是影響品牌意象與街道景觀的要素（圖 14-29）。

14-7
網頁色彩

　　在全球化經濟與資訊蓬勃發展的今日，應用網際網路的商業活動，其便捷性更勝於交通網絡，經濟性也更優於實

體通路，在眾多品牌接點中的重要性日趨明確。由於網路使用者的增加與現代人對訊息依存性的擴大，網頁的發展已逐漸從商業利益的理性導向，轉向於以使用者的體驗為主的感性訴求，因此，設計者必須考量整體的使用機能、品牌識別、色彩計畫與版面配置等要素，才能創造在競爭市場中的差異化。

一般百貨公司的實體通路，消費者重視的應該是由空間環境與服務品質所構成的商店氣氛，這些有形的空間與無形的服務都可經由親身到訪而體驗，但是屬於虛擬通路的網頁設計，不但是品牌形象的延伸，更可能成為誘發使用者採取消費行為的重要接點。換言之，網站視覺為實體消費空間的縮影，網頁設計不僅須考量資訊的流通性、瀏覽動線與視覺形象，使消費者有如置身於百貨空間一般的舒適與自在，更需要考量與其他接點的一致性與連結性，如此方可建構一個完整且優質的百貨品牌。

網頁設計需考量視覺、結構、編排、色彩、資訊量、線上服務、形象、實體店面的連結等綜合觀點。以下檢視臺北101、東京 Midtown、紐約 Macy's、倫敦 Harrods 等 4 個國際級百貨公司的網站，藉以理解消費者從網頁設計獲取的品牌意象。臺北 101 網頁的視覺較具開放性，結構亦較完整，色彩以黑色與鮮明色調為主，呈現安定而優雅的效果，與實體店面的連結性佳，具備時尚感與現代感的品牌意象（圖 14-30）；東京

圖 14-30　臺北 101 網頁的視覺具開放性，傳達時尚與現代的品牌意象。

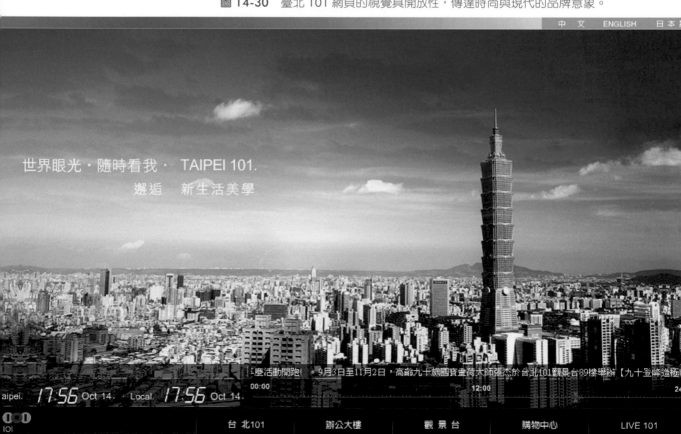

Midtown網頁的資訊量較多，偏向實用屬性，編排較具變化性與親和力，色彩以白色與明亮色調為主，呈現清新且舒暢的效果，好感度與臺北101相近，與實體資訊的連結性良好（圖14-31）；紐約Macy's網頁的資訊量大、圖像較少，商業氣息顯得較為濃郁，色彩以白色、紅色、高明度與高彩度為主，呈現熱情且積極的效果，整體好感度偏低，雖具備實用形象，但不易誘導使用者進入實體店面（圖14-32）；倫敦Harrods網頁以圖像的配置為多，色彩以黑色與鮮明色調為主，呈現豪華且穩重的效果，雖然整體的結構完整，搜尋機能亦方便，但是關於實體百貨的圖文闕如，致使品牌接點的整合性較薄弱。（圖14-33，研究：廖亦涵）

除了上述個別接點的經營之外，因為管理所有接點與品項的工程甚為複雜，重點在於對消費者的訊息傳達務求明瞭易懂，以建立明確的品牌形象，而在所有的接點之中，最難以掌握的要素為「人」，亦即消費者對工作人員的印象也是品牌建構的一環，人的外在行動如同品牌設計，其內在的用心如同品牌溝通，唯有內外的品牌管理才能形成信賴，因此實施品牌接點的總合管理，以確立品牌形象並提升品牌力，是最為重要且有效的方法。

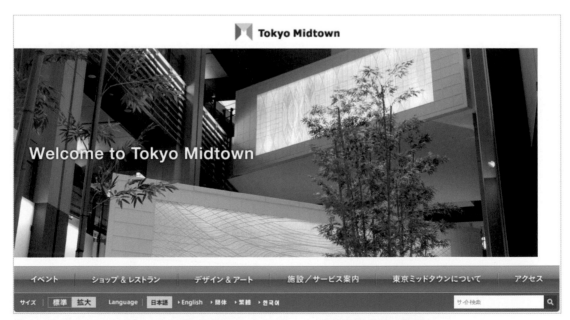

圖14-31 東京Midtown網頁的編排具變化性與親合力，呈現清新的品牌意象。

圖 14-32　紐約 Macy's 網頁的商業氣息濃郁，傳達實用平易的品牌意象。

圖 14-33　倫敦 Harrods 網頁以圖像配置為主，呈現豪華穩重的品牌意象。

15

品牌力－
色彩與環境營造

　　好的設計要誠實且易懂，莫忘品牌核心本質，在營造地方文化意象時，一旦缺乏對色彩的認識，又無法針對環境作整體配合，便容易造成與地方文化的違和感，甚至是對在地文化的破壞。由此可知，品牌設計不僅是一門獨立且專業的顯學，更是影響未來企業發展與產業經濟提升的重要課題。

15–1
色彩的品牌價值與環境

　　品牌色彩是大眾對於品牌的第一印象，每一個成功的企業品牌都有屬於自己的企業識別色彩，例如：可口可樂的紅色、愛馬仕的橙色、麥當勞的黃色、Line 的綠色、百事可樂的藍色，甚至還有以企業品牌命名的 Tiffany 色（圖 15-1）。根據國際流行色協會調查，在不增加成本的基礎上，透過改變顏色就能為產品帶來 10%～25% 的附加價值。

　　整體而言，色彩除了為產品帶來獨一無二的品牌價值外，透過色彩整合環境，更有利營造地方文化意象，例如：典型的地中海色彩—藍與白的搭配，元素為海、藍天與白雲，而伊斯蘭教的主色調為藍與白兩色，因此整體風格的基礎是明亮、大膽、簡單並富有民族性的特色（圖 15-2）。

圖 15-2　地中海色彩—藍與白的搭配。

15–2
桃園大溪的木藝生態小鎮

　　桃園市的大溪，位於大漢溪上游，早期為凱達格蘭族與泰雅族的生活場域，坐擁充足農業水源、茂密林業、豐富礦產等天然資源。清朝中葉開始，隨著陸續的礦產開發、樟腦產業以及平原物產豐饒，繁榮興盛的街區逐漸成形。之後，隨著時代演進，稻米、樟腦、茶葉、煤礦、河運漸漸地消失，目前大溪

圖 15-1　可口可樂的紅色（左上）、愛馬仕的橙色（中上）、麥當勞的黃色（右上）、Line 的綠色（左下）、百事可樂的藍色（中下）、Tiffany 色（右下）。

老街的經濟主軸以木器工藝、豆干加工，以及因應歷史保存運動與宗教民俗活動，兩者所衍生之文化服務和休閒旅遊為主，經數據顯示，雖然臺灣的境外觀光客逐年增加，但是大溪旅遊的人數並未有明顯增長，消費型態與文化內涵等服務內容亦尚待轉型與提升。

品牌團隊透過對大溪的文獻探討、資源盤點、實地調研等前置作業，建立內部認同度與外部認知度來達到一致的品牌識別系統，並導入媒體宣傳、環境導視與文創商品規劃及設計等，有效凝聚大溪的地方形象，並提升大溪的生活品質與觀光價值（圖15-3）。

圖 15-3　大溪自然與人文生態的色彩考察。

大溪木藝生態博物館的整體形象以篆體的「木」字為主形象，以大溪故事延展出「森、水、街、館」等四個輔助形象，分別象徵木藝小鎮、森林資源、大漢溪流域、百年街屋、博物館舍，並對應脈絡有序的色彩系統，其來源分別為木藝的深淺棕色（木）、樹林的深淺綠色（森）、河流藍與石階灰（水）、洗石子灰與磚紅（街）、銅瓦綠與青瓦灰（館）。這些源於在地現狀的色彩，經由故事般系統性的色相組合，以及品牌化與市場化的彩度提升，調和出兼具文化性與商業性的城市色彩體系，不但融於自然環境，也活躍於日常生活之中（圖 15-4）。

每座城市的色彩意象，源自於當地的歷史脈絡與風土民情，對色彩會有不同的偏好與理解，同時亦是對城市政治、經濟、文化的具體反映。團隊於大溪進行地方色彩考察，從公有館舍、傳統街屋、寺廟建築、信仰器物、大漢溪河坎及自然景觀中歸納出 30 多個代表

色，包括日式建築磨石子牆面的中灰、古道石板的深灰、閩南式廟宇匾額的貴族紅、金紙及線香的民間紅、大漢溪的水藍、河階石頭的棕黃、木藝產業的深棕等（圖 15-5）。

將當地環境中萃取出的象徵色彩，經過機能轉化後，運用於大溪的地方形象、環境導視、街角館識別、文創商品，以及公共宣傳品等，希冀透過這系統性的色彩計畫，適切傳達大溪的地方特徵（圖 15-6）。

這項設計規劃將大溪 20 多棟 80 年以上的歷史建築，以當地的木藝產業生態為核心，在 2015 年整合為大溪木藝生態博物館的整體設計，這是桃園市首座公立博物館，也是臺灣首座無圍牆的生態博物館，團隊將整座大溪視為木藝小鎮，以頂層設計的思維，透過「大溪木藝生態博物館」的品牌建設、環境導視與文創開發等系列專案，於 2018 年完成城鎮品牌基礎建置，不但啟動了歷史建築與文旅經濟，更將整座大溪打造

木博館
DAXI WOOD ART
ECOMUSEUM

自然的森
THE FOREST OF
NATURE

生活的水
THE WATER OF
LIFE

文化的街
THE STREET OF
CULTURE

產業的館
THE MUSEUM OF
PRODUCTION

圖 15-4　大溪木博館品牌形象的設定。

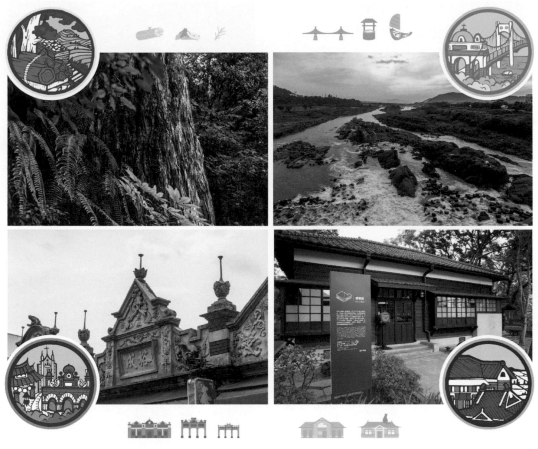

圖 15-5　大溪城鎮品牌形象的凝聚。

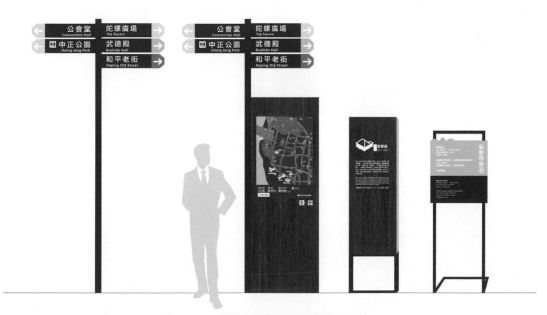

圖 15-6　城鎮形象應用於環境導視設計。

為遠近馳名的木藝生態特色小鎮，執行
成果榮獲 2018 德國 iF 設計大獎（圖 15-
7）。

這是一項典型的研究型設計專案，團
隊依據文獻探討與實地考察的結果，進行
脈絡有序的設計規劃，經由問卷調查與設
計調整後，再執行後續的延展與應用，在
文化性與地方性的基礎之中，導入適當的
時代感與生活感（圖 15-8）。

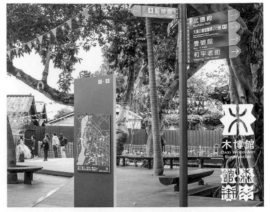

圖 15-8　整座宜居的大溪小鎮都是生態博物館。

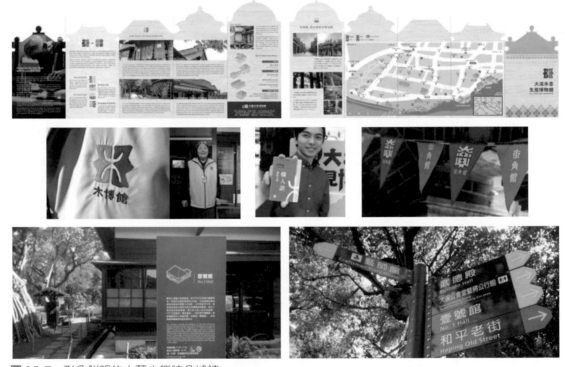

圖 15-7　形象鮮明的木藝生態特色城鎮。

圖 15-9　恬靜優美的世外桃源景區。

15-3
廣西桂林的文化旅遊景區

近年來隨著消費意識的改變，文化觀光旅遊相關的市場需求大增，強調深度旅遊、體驗式旅遊、沉浸式旅遊的產品推陳出新，其本質而言，旅行與觀光在現代生活中的意涵相近，但就其原典的定義有著目的性的差異，「旅行」泛指休閒活動的狀態，「觀光」則是強調旅途的收穫。旅遊英譯的 tourism，意指進行一年以內的非報酬移動，以追求非日常生活的體驗，中英文的意涵皆與今日商品化的旅遊產業甚為相近。在導入旅遊規劃與旅遊設計，並藉此提升服務品質與企業形象之際，設計規劃端需要通盤思考此項品牌系統如何觸動旅人出遊的動機，這些觸動裝置包括如何呈現季節時令的變化、表現地方文化的差異，以及令旅行者感受到與自己習以為的故鄉，有著截然不同的特色，讓觀光成為名符其實的「觀國之光」，進而採取「百聞不如一見」的實際行動。

一、遺落在人間的世外桃源

「桂林山水甲天下，陽朔山水甲桂林」，世外桃源景區即是座落在優美的陽朔，山奇、水秀、洞美、人傑，一個彷彿遺落在人間的仙境（圖 15-9）。景區在建成 20 多年後導入 ISO9001 品質管制體系，並於近年開始進行品牌再造工程，品牌團隊為了在旅遊產業暢旺的競爭中創造差異化特色，規劃以壯侗苗瑤等西南少數民族的染織文化為品牌核心，在陽朔一片以好山好水為主流的旅遊形象中獨樹一幟。中國西南少數民族的傳統服飾以藍染布材為底，以五彩繽紛的繡線與繡片為裝飾，他們多以服飾上的細緻繡工與裝飾巧思，視為製作者與穿戴者的才德表徵，其中，背兒帶上的織繡，更象徵西南少數民族世代相傳的祝福（圖 15-10）。

reddot award 2014
winner

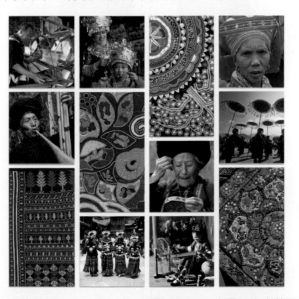

The Stories
of Ornaments

Those are the minority ethnic groups in the southwest China.
The exquisite embroideries are sewed slowly by women.
Telling stories about the origin of life, the legend about ancestors, the pursuit of happiness.

圖 15-10 中國西南少數民族的服飾織繡之美。

當地女性在出嫁之後，嫁娘的母親就開始為將來出生的孩子製作背兒帶，以便在農作育兒之時使用，尤其是遮風避雨的蓋頭巾，經常織繡著精緻且繁複的多彩紋樣，沒有文字的少數民族便以充滿生活文化寓意的紋樣，傳承著世世代代的幸福與美滿。

壯侗苗瑤等各族雖有不同的傳說故事與造形美感，但都表現出在農耕社會的生活欲求，例如象徵事業的滿倉，代表健康的安康，寓意感情的比翼（圖15-11），又如瑤族以「通天樹」祈願上達天聽，苗族以「魚戲蓮」祈願多子多孫，侗族以「榕樹花」祈願子孫滿堂，壯族以「花神米洛甲」祈願枝繁葉茂，這些視覺語言經過設計轉化後整理成品牌體系，紋樣盡可能保持與原有織繡相近的斑斕色彩，配色以強色調為主，背景採用深色調是為了貼近藍染布材的沉穩感，色相則採取各族使用頻率最高的代表色，圖與地之間的明度與彩度對比，重新詮釋了傳統織繡的華麗與繁複之美（圖15-12）。

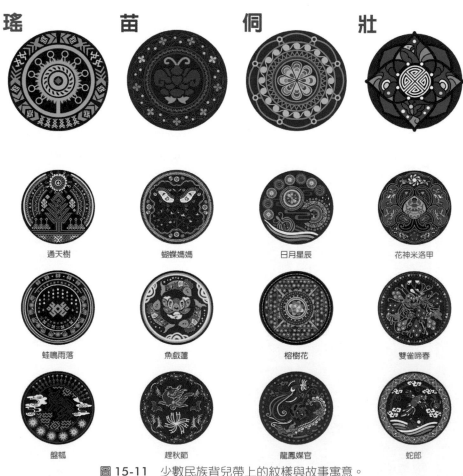

圖 15-11　少數民族背兒帶上的紋樣與故事寓意。

圖 15-12 彰顯少數民族文化色彩的品牌形象。

這項成果榮獲 2014 德國紅點視覺傳達設計大獎，團隊不僅賦予傳統文化新的價值，更為文化旅遊增添了豐富且多元的消費體驗，在一片以自然風光為主要訴求的陽朔旅遊之中，為世外桃源景區建立獨特且意義非凡的品牌文化。

二、驚豔古今的灘江煙雨

品牌建設將世外桃源景區打造為陶淵明筆下的恬靜之美、田園之最，在成果逐步推出市場並獲得口碑上與營運上的成功之後，品牌團隊持續協助景區順勢而行，打造旅遊配套的餐飲住宿品牌「灘江煙雨人文度假酒店」，定位為中高端消費的現代東方精品酒店，「灘江煙雨」位於優美的灘江畔興坪古鎮，灘江曾被美國 CNN 評為世界十大美麗河川，興坪古鎮更是美國總統柯林頓親訪的人文漁村，近代畫家徐悲鴻在「桂林山水甲天下，陽朔山水甲桂林」名句之後，加上「陽朔之美在興坪」的佳評，可見灘江之美早已是古今旅人的高度共識（圖 15-13）。

圖 15-13 世界十大美麗河川的灘江（攝影：李尚謙）。

灘江婉蜓在千萬年形成的石灰岩地形之間，秀水與奇山合鳴的春、夏、秋、冬與晨、午、昏、晚，演繹出一幅又一幅的山水畫卷，旅人沿途欣賞桂林的天地運行、灘江韻致、古鎮人文蘊聚，而後下榻酒店休憩，醞釀能量之後重新出發，因此，團隊以「運、韻、蘊、醞」，四「yùn」一體作為這座人文度假酒店的核心理念（圖 15-14）。

桂林陽朔以如夢似畫的山水享譽天下，在這片瑰麗景致中滋養出多樣的民族風情，品牌形象以傳統的山水畫為體，以少數民族的錦繡色彩為衣，展現灘江從日出、日中、日落到明月高掛的情境，並師法南宋馬遠的水圖，以現代的繪圖方式，演繹傳統的水墨皴法，勾勒出灘江四季與晨昏變幻的風情萬種。在色彩計畫方面，為了貫徹東方時尚的品牌定位，挑戰史無前例的中高彩度水墨意象，企圖在現代畫卷中營造出東方詩意，讓整個文化旅遊的體驗更具層次感，這項結合得天獨厚的石灰岩地形與灘江風光的形象系統，榮獲 2016 德國 iF 品牌設計大獎的肯定（圖 15-15）。

三、傳承千年的山水茶禪

「陶潛彭澤五株柳，潘岳河陽一縣花。兩處爭如陽朔好，碧蓮峰裡住人家。」唐詩裡的「碧蓮峰」，即是今日的「山水園」人文景區，這裡曾是唐代

 奇山運行
 江水韻致
古鎮蘊聚
能量醞釀

PANTONE 7734U

PANTONE 7706U

PANTONE 4495U

PANTONE 201 U

圖 15-14 灘江煙雨人文度假酒店的品牌識別系統。

圖 15-15 在現代畫卷中營造出東方詩意的品牌形象。

鑒真和尚第五次東渡途中的講學地、明代旅遊文學家徐霞客三度造訪的秘境，並擁有明清以後的 20 多件摩崖刻石，品牌團隊為了彰顯千百年來的文化薈萃，並考量文化與商業的平衡發展，規劃以茶文化導入景區，希冀打造成為「茶禪一味、參禪悟道」的人文品牌，將景區的核心理念設定為山、水、茶、禪，亦即自然外顯的「山、水」，以及人文內隱的「茶、禪」，意指環抱陽朔的筆架山巒、圍繞山水園景區的灕江風光，以及融入唐代文人生活態度的「茶禪一味」（圖 15-16）。

圖 15-16 融入「茶禪一味」意境的山水園人文景區。

視覺形象方面，應用宋代的傳統窗花與其寓意，針對山紋、水紋、蓆紋、卍字紋進行傳統造形的設計創新與視覺調和，形成相容性較高的系統化品牌語彙。在色彩計畫方面，以對應山、水、茶、禪的心理屬性色相，配搭濁色調與強色調之間的色彩，營造出既有商業的明確感，又有文化的沉穩意象，這項品牌設計系統榮獲 2014 德國 iF 品牌設計大獎（圖 15-17）。爾後，團隊以這套視覺語彙為基礎，完成「同中求異、異中求同」的茶產品包裝系統與商業空間設計，頗具有古往今來的品牌意象，這項包裝設計系統亦榮獲 2014 德國 iF 包裝設計大獎（圖 15-18）。

為了創造文化旅遊效益的最大化，

SHAN SHUI CULTURE PARK
YANGSHUO, CHINA

山　茶　水　禪

圖 15-17　以「山水茶禪」為意象的山水園品牌系統。

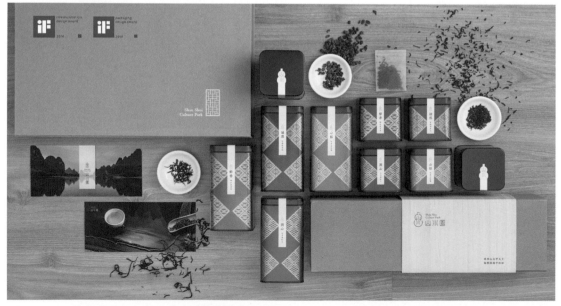

圖 15-18　強調「求同存異」的山水園茶產品包裝系統。

在人文景區的主品牌之外，2017 年開始規劃茶飲的子品牌，提供更周全的配套服務，創造更完善的品牌體驗，不同於以漢文化為主軸的「山水園」，「山水茶語」以西南少數民族的傳統藍染為意象，將藍色以色相配色的方式設定四個等明度階的漸層變化，以靈動的彩色織繡為妝點（圖 15-19），整體以曲線的

柔性之美，區別於山水園的簡潔之美，對應在客群的設定上，「山水茶語」偏向於年輕的嘗鮮族，在視覺語彙上更顯輕鬆、活潑，體現了「杯杯是好茶，日日是好日」的品牌理念（圖 15-20）。

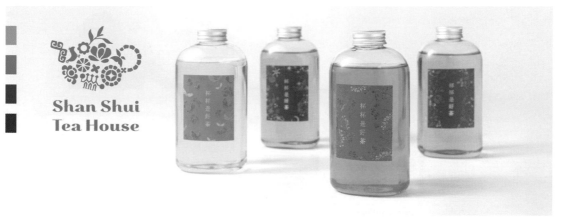

圖 15-19 以少數民族藍染為意象的「山水茶語」品牌形象。

圖 15-20 將品牌形象延展應用於商業空間（攝影：李尚謙）。

傳承閩南文化的糕點品牌

無論是有形或無形的文化資產,在文化旅遊的整體規劃中,都是深化體驗品質與豐富內容的重要資源,過去調查日本與臺灣的文創產品,發現農特產加工品的占比高達百分之八十,畢竟民以食為天,沒有特色食品加持的文旅景區或景點,不容易與遊客產生良好的互動性與黏著度。

東美糕是閩南地區使用於婚壽喜慶的傳統糕點,也是傳承三百多年的非物質文化遺產(圖 15-21),其實這些傳統糕點在今日都還有特定的使用場合與消費族群,能夠生產的小型工坊也不在少數,但是市場逐漸萎縮、技藝逐漸凋零已成趨勢,雖然政策予以支持,對傳承有序、發展有成的工坊或廠商,授予非物質文化遺產的稱號與榮譽,但若不能在商業營運上持續獲得成績,技藝的延續必將面臨斷層消失,因此,品牌團隊主張所有文化遺產的最佳保護方式,是積極的「使用」,而非消極的「收藏」。在品牌策略上,一改傳統婚壽喜慶的糕點形象,將五個位於漳州角美的國寶建築(一級古蹟),轉化為五種口味的東美糕,結合非物質文化遺產糕點的東美佳慶,進行生活化、時尚化、系統化的形象轉化與包裝設計,致力打造為富含閩南特色的文創品牌,以及生活化的文旅伴手禮(圖 15-22)。

一般的文化景區也需要文旅規劃與文旅產品的支持,才能夠順利帶動人流與金流,維續文化景區的正常營運。佳

圖 15-21 傳承三百多年的非物質文化糕點。

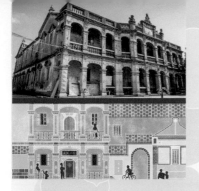

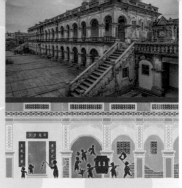
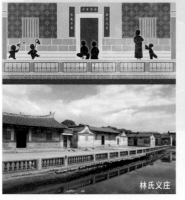
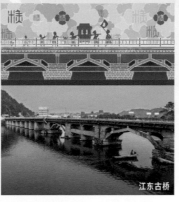
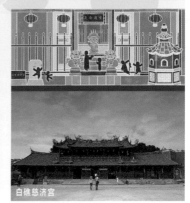

林氏义庄　　　　　　江东古桥　白礁慈济宫

圖 15-22　將文化古蹟轉化為傳統糕點的品牌形象。

慶東美糕位於一級古蹟曾氏番仔樓的附近，團隊以整合文旅資源的方式，將區域內的五個一級古蹟與非物質文化遺產糕點打包成為一個完整的文旅配套，並協助廠商進行廠館升級，導入古蹟建築之旅、非遺傳習之旅、工廠體驗之旅等內容，同時藉由參展和參賽的方式提升社會的關注度，並連結政府機關的伴手禮採購與教育機構之教學系統，建構成一個完整的文化旅遊品牌系統（圖 15-23）。

圖 15-23　導入文化與生活體驗的品牌活動。

關於漳州角美的五個重要古蹟，分別為南方故宮美稱的白礁慈濟宮（南宋）、世界最大石樑橋的江東古橋（南宋）、持續百餘年贍賑義舉的林氏義莊、百年郵政金融中心的天一總局、中西合璧百年民居的曾氏番仔樓，再加上創業於明代崇禎年間的佳慶東美糕，成為打造閩南文旅品牌的最佳資源（圖 15-24）。團隊將每一個內盒規劃成一座古蹟，建築圖像進行簡約化處理，僅留下較為關鍵的閩南造形語彙，為了突顯文化色彩，塊狀面積使用沉穩的濁色調與淺灰色調，同時為了傳達商業色彩，線條與局部裝飾使用了強色調，讓整套包裝妝點成為一座層次豐富的閩南文化城，並擴展於陳列展示與商業空間（圖 15-25）。此項品牌形象系統榮獲 2020 福建省藝術設計大賽金獎的肯定（圖 15-26）。

發源於漳州角美的佳慶東美糕，三百多年來一直是漳州當地婚壽喜慶的應景糕點，透過這回的品牌再造與形象設計之後，逐步往文化旅遊與地方伴手禮的新領域拓展，近來更積極發展電商平台，並做好進入廈門都會的布局，期待能在這個每年超過九千萬遊客的大市場中獨樹一幟。

圖 15-24 漳州古蹟轉化為一座閩南文化聚落。

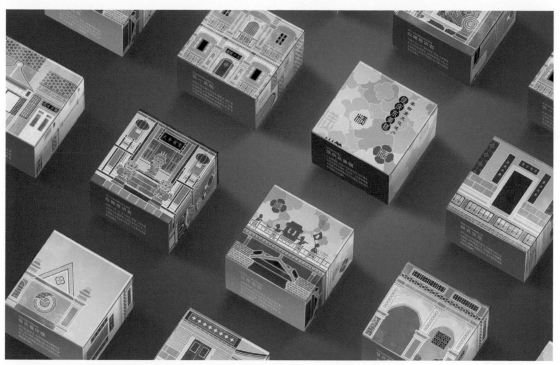

圖 15-25　每一座古蹟建築都承載著精采的故事。

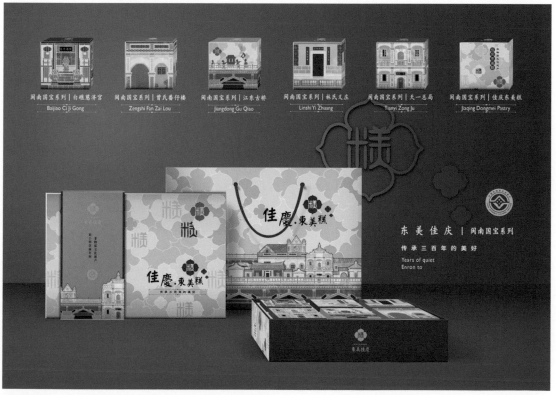

圖 15-26　沉穩的閩南紅演繹出三百多年的流金歲月。

品牌團隊為此規劃的佳慶東美糕「閩南花語系列」，企圖透過同屬閩南文化圈的世界文化遺產鼓浪嶼，與廈門的文化旅遊產生鏈結，因為根據數據顯示，來到廈門旅遊的半數以上遊客，都會造訪這座登錄為世界文化遺產國際社區的鼓浪嶼（圖 15-27）。

為了營造與漳州的「閩南國寶系列」完全不同的市場定位與消費場景，廈門的「閩南花語系列」以中西合璧的異國建築，搭配閩南的花季與花語，讓傳統糕點賦予四季花卉與歷史建築的故事，四種口味的東美糕，以天主堂、八卦樓、番婆樓、三一堂，遇上閩南花卉的三角梅、鳳凰花、炮仗花、水仙花，

營造出百年東方手藝與百年西方建築的交會，人文氣息與自然色彩的交融（圖 15-28）。

在主色調方面，廈門花語系列的亮色調、現代海洋藍，與漳州國寶系列的濁色調、典雅閩南紅，雖然在視覺意象上大相逕庭，但是對於文化時尚的營造與追求卻是一脈相承，這亦是團隊賦予佳慶東美糕的品牌精神，期待將原本非日常食用的傳統糕點，轉化成為日常生活垂手可得的茶點與文旅伴手禮，而此項產品尚未正式上市前，便已榮獲 2020 福建省藝術設計大賽銅獎的肯定（圖 15-29）。

傳承三百年的美好
東美佳慶

始于明崇禎年間
非物質文化遺產

佳庆东美糕是闽南地区使用于婚庆喜寿的传統糕点，也是传承三百多年的非物质文化遗产，我们主张所有文化遗产的最佳保护方式，是积极"使用"，而非静态"收藏"，因此通过与闽南地区的世界文化遗产鼓浪嶼结合，以中西合璧的异国建筑，搭配闽南的花季与花语，让婚庆喜寿的传統糕点，赋予四季花卉与历史建筑的故事。

"爱在鼓浪嶼系列"四种口味的东美糕，以天主堂、八卦楼、番婆楼、三一堂，遇上闽南花卉的三角梅、凤凰花、炮仗花、水仙花，百年手艺与百年建筑的交会，人文与自然的交融，希望将非日常的传統糕点，转化为日常生活中的茶点与文旅伴手礼。

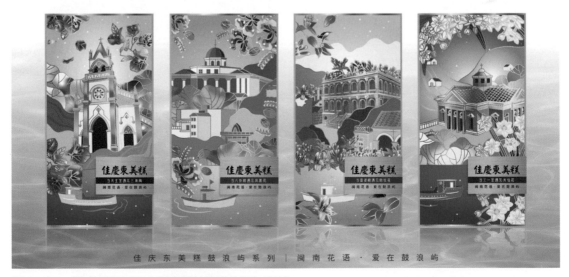

佳庆东美糕鼓浪嶼系列｜闽南花语·爱在鼓浪嶼

圖 15-27 閩南花語系列表現廈門鼓浪嶼的百年風華。

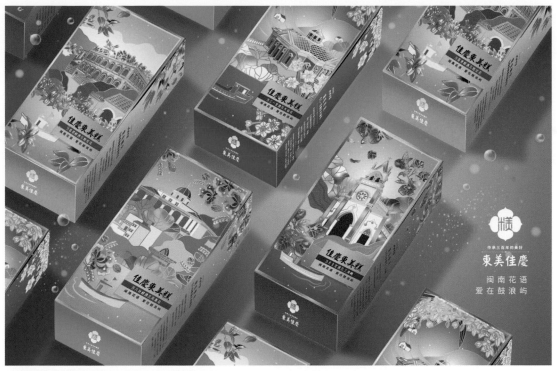

圖 15-28　傳統東方糕點與百年西方建築的交會。

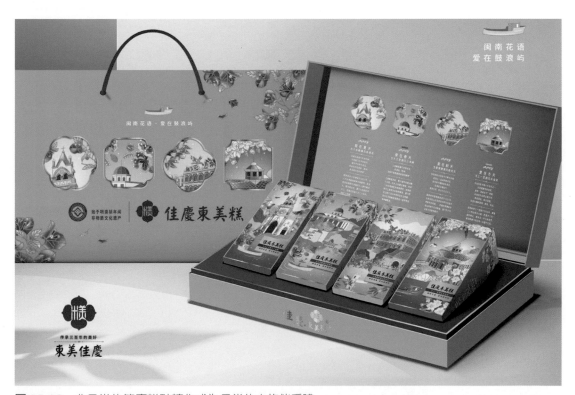

圖 15-29　非日常的節慶糕點轉化成為日常的文旅伴手禮。

打造東北的農業示範品牌

俗語說：「東北熟，天下足」。東北地區以占中國大陸近六分之一的耕地，提供了全國三分之一以上的商品糧，成為中國大陸最大的商品糧基地。近年，東北迎來農業現代化之路的產業機遇。在東北的黑土地，長春與吉林之間，生長著煮出「中國銀飯」的萬昌大米，品質堪比日本的越光米，懷抱著「用匠心，出匠品」的樸實情懷，萬昌產區爭取到「先行先試」的歷史機會，一座國家綠色農業示範區、全國一二三產業融合發展先導區在這裡正式崛起，見證了萬昌這座「東北新米鎮」的誕生（圖 15-30）。

一、「萬昌穀堡」大米產業交流中心

萬昌穀堡是以一產的東北好米作為明星商品，牽動二產加工與三產服務，構建三產融合的大米產業鏈，打造從農產發展到農旅的大米產業交流平臺。在東北地區流傳著一則數百年前的美麗傳說，從長白山脈延展到松花江流域，這片秀麗的景色引來天庭的仙女，一隻喜鵲銜來珠光閃爍的朱果，仙女愛不釋手地將朱果含入口中，便懷上了滿族英雄愛新覺羅。

東北以鵲為神的美麗傳說，寓意天降鴻運與喜事連連，品牌團隊據此打造的「萬昌穀堡」商標，即是神雀帶來碩果纍纍的形

圖 15-30　匠心打造「東北新米鎮」（攝影：呂曉虎）。

象,主要的色彩組合為代表黑土地的深棕色,象徵豐收的金黃色,以及結實纍纍的朱果紅,傳達具有文化色彩的品牌故事(圖 15-31)。

這些美好的傳說故事與優質的自然條件,形成主視覺與輔助形象的設計理念,輔助形象由最穩定的六角形所構成,也寓意成優質大米的條件,陽光、氣候、好水、沃土,環環相扣,缺一不可,結合守護萬昌大米的主視覺喜鵲標誌,組合成一個孕育優質大米的生態環境,渾然天成的萬昌好米,猶如精密穩定的自然形態,獨具匠心,宛如匠品。

輔助形象取材自佈滿山川大地的清代龍袍,呼應擁有粳稻貢米之鄉美譽的萬昌米倉,視覺系統以龍袍紋樣中的龍珠、雲氣、水浪、山石,對應萬昌大米的日照、氣候、好水、沃土(圖 15-32),並以古往今來的設計轉化,搭配穩定的六邊形態,寓意助力大米產業進行三產融合的鄉村振興,並營造萬昌穀堡與時俱進的原鄉時尚。

主色 Primary Color

沃土棕
PANTONE
7596C

C62 M76
Y75 K61

豐收金
PANTONE
7596C

C0 M13
Y10 K0

補助色 Sub Color

朱果紅
PANTONE 1655C

C25 M70 Y86 K0

稻穗淺金
PANTONE 155C

C17 M27 Y55 K0

深空黑
PANTONE BLACK

C0 M0 Y0 K100

強調色 Emphasis Color

豐收金
PANTONE
7596C

C0 M13
Y10 K0

白米
PANTONE
WHITE

C0 M0
Y0 K0

WAN-CHANG
MAESTRO RICES

萬昌谷堡

东北臻选 · 幸福快递

圖 15-31　萬昌穀堡的主視覺形象與色彩計畫。

日照充分　　氣候淬鍊　　好水滋潤　　沃土孕育

圖 15-32　人文底蘊與自然特質兼具的萬昌大米品牌故事。

在色彩計畫方面，以陽橙色的龍珠對應日照，青風色的雲氣對應氣候，水藍色的水浪對應好水，土黃色對應沃土（圖 15-33），考量文化色彩的商業轉化與品牌延展，規劃配合色為色相對比或明度對比，主色調設定為亮色調，作為符合文化、時尚、活力的品牌定位（圖 15-34）。

二、「萬昌大米」包裝系統設計

吉林的萬昌大米生長於北緯 43 度世界稻米黃金帶（北緯 40-45 度）的正

圖 15-33　色相對比與明度對比的色彩組合。

圖 15-34　展現文化、時尚、活力的品牌形象。

中央，孕育在千萬年積澱而成的東北黑土地，取自星星哨水庫純淨的飲用級自流灌溉水，充分吸收陽光 2500 個小時，較大的年平均溫差 11.4℃，氣候、陽光、良水、沃土，成就了 18 萬畝的萬昌大米，得天獨厚，渾然天成，猶如東北神鳥傳說的喜鵲帶來朱果，彌足珍貴。萬昌鎮種植水稻已有 300 的歷史，素有「粳稻貢米之鄉」美譽，萬昌大米更榮登國家地理保護產品，品質優越，遠近馳名。近年由於積極發展鄉村振興，以及三產融合的社會需求，除了進行資源整合、品牌建設與服務升級之外，依據市場定位與品種差異的包裝設計，以及統整各式包裝規格與終端價格的包裝系統等，整體內部的行政作業與設計管理，比外在的視覺與型態等設計更加繁瑣許多（圖 15-35）。

「萬昌大米」以半公斤、一公斤、五公斤的米磚為內容物，品牌團隊收集十多家米企業不同的米磚規格後，制定出包容性最大的包裝尺寸，再依據市場定位，規劃中價位的塑膠牛皮紙提袋、中高價位的手感牛皮紙提袋、高價位的品牌禮盒（圖 15-36）。

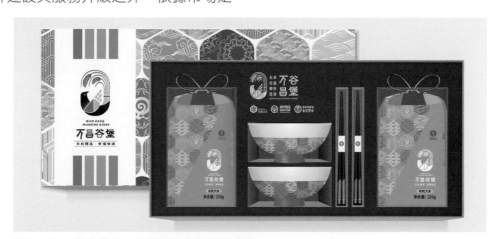

圖 15-35 整合農產、農創與農旅的品牌建設。

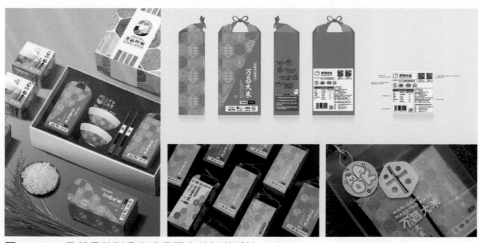

圖 15-36 承載品牌形象與產品訊息的包裝系統。

視覺形象則由穩定的六角形所構成，其優質大米的條件，陽光、氣候、良水、沃土，賦予對應的色彩「陽橙、青風、水藍、黃土」與其搭配色（圖15-37），營造萬昌大米來自生態與文化，並且融入生活時尚，重新定位為「農創產品」（圖15-38）。

三、「一粒丫米」生態農業 IP

稻米起源於一萬年前新石器時代

的中國大陸，米食在古代是少數人享用的奢侈品，後來因為稻米的美味與飽足感，逐漸改善農耕與栽培技術，隨著人們躲避戰亂遷徙到南方，將米品種與技術應用於原是荒蕪的江南水鄉，唐代時期的水稻種植在糧食供應鏈上快速提升，在「稻、黍、稷、麥、菽」的五穀排序中開始名列首位，大米正式成為中華民族的主食（圖15-39）。

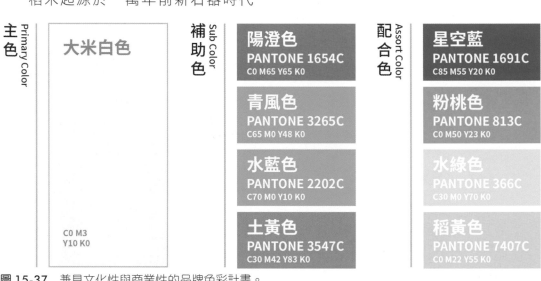

圖 15-37 兼具文化性與商業性的品牌色彩計畫。

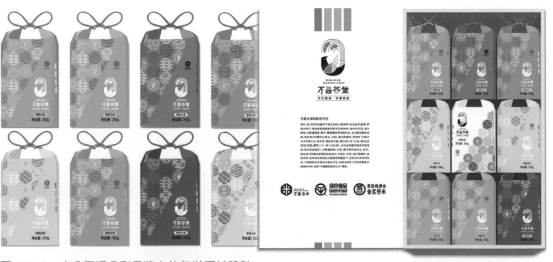

圖 15-38 充分展現色彩品牌力的包裝系統設計。

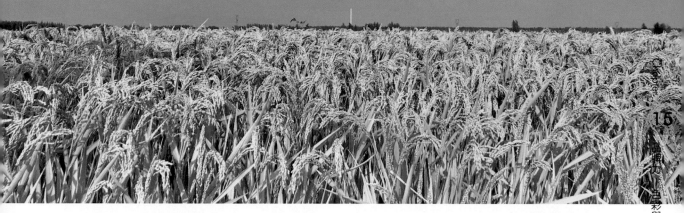
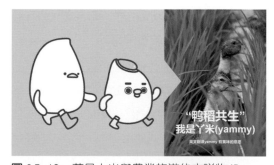

圖 15-39 東北吉林的萬昌大米（攝影：呂曉虎）。

作為全球稻米產量最高、消費量最大的地區，品牌團隊深知培養「誰知盤中飧，粒粒皆辛苦」的「食育」，以及「愛鄉愛土」的鄉土教育尤為重要。東北作為重要的米倉，稻米的質與量皆有口碑，寓教於樂的「一粒丫米」是萬昌大米的吉祥物與子品牌，他們的造形源於細長的秈白米（主產於江南），與帶胚芽、麩皮的粳糙米（主產於東北），結合「水稻鴨」的特徵成為「丫米（yammy）」（圖 15-40），希冀藉由可愛親切的吉祥物 IP，彰顯萬昌大米「稻鴨共生」的綠色概念：「我是丫米，生長在萬昌的生態農田，經過辛勤的春耕夏耘，在秋收之際結實累累，我，最飽滿，也最健康，帶給你最歡喜的口感與營養，是你最丫米 yammy 的好夥伴」（圖 15-41）。大米 IP 的色彩計畫為淺色調，秈白米為淺米色，粳糙米為淺黃色，兩人搭配黃藍錯置的亮色調雨靴，以溫和的色相對比，凸顯吉祥物的活潑自然與天真無邪。

圖 15-40 萬昌大米與農業旅遊的吉祥物 IP。

一粒丫米
MAESTRO YAMMY

春耕 Planting in spring.　夏耘 Growing in summer.　秋收 Harvesting in autumn.　冬藏 Storing in winter.

圖 15-41 吉祥物 IP 系統以親和力為品牌加值。

伴隨著「東北甄選，幸福快遞」新農創理念的導入，以及萬昌大米的品牌建設，萬昌穀堡即將開啟永吉縣萬昌鎮農旅產業的新篇章。萬昌穀堡是大米產業交流中心，是食育研學基地，是休閒旅遊景區，更是鄉村振興名人堂，以及三產融合的產銷平臺。這裡結合了品牌形象、文化色彩、產品亮點、主題 IP、明星產品、特色空間，品牌團隊還策劃了大米故事的展演，以多元的呈現方式訴說大米的古往今來，除了常態展出，更可延展至農博、旅博、文博展會、農村學堂、民俗街區，以及不定期的品牌活動等（圖 15-42）。

綜合上述各項品牌建設與設計規劃，皆是透過嚴謹的考察研究與設計實踐的完整程序，再以社會、產業、文化、商業、生活等多元面向，來形塑城市品牌與視覺形象的典範案例。

以資源整合或產學研融合的角度而言，從可行性評估、調查研究、設計規劃，延展至生產製作、通路上架、行銷推廣，要完成整個專案設計的歷程頗為繁瑣，「設計」不僅是造形與視覺活動，更是建構未來生活藍圖的思考活動，若能提前透過充分的交流、研討或競賽等形式獲得回饋，對於設計教育與專業訓練而言，將有積極且完整的助推作用。完整的設計，除了必須達到基本的審美與使用等基本要求之外，卓越的思考與新穎的生活提案，更是設計教育應該納入教學系統的重要訓練。對於現今多數的企業或產業而言，設計已經成為競相擁有的致勝利器，其價值可使企業與產業擁有較好的社會形象與經濟利益，良好的設計能力養成，可藉由設計的表現、評論、競賽、展示、評選等方式，進行有系統的設計思考與設計培育。

因此，當今的應用型設計院校，除了學理型與技術型課程之外，應關注更多設計特質、設計趨勢、設計議題、設計思維、設計研究、設計脈絡、產業發展、市場需求等課題，甚至可以延展至未來生活型態的探討，為產業與企業做好基礎建設與研發準備，共同構築整合產學研能量的跨界平臺，以提供今後設計教育與設計產業重要的發展指標與思考方向。

圖 15-42 延展 IP 系統成為親子族群的子品牌。

Color
Coordination
Theory

附錄
Appendix

參考書目

◎ 大山正（1994）。《色彩心理入門》。中央公論社。

◎ 大井義雄、川崎秀昭（1997）。《色彩》。日本色研事業。

◎ 日本色彩研究所（2001）。《色彩科學入門》。日本色研事業。

◎ 川崎秀昭（2002）。《配色入門》。日本色研事業。

◎ 設計現場編輯部（2002）。《色彩大全》。美術出版社。

◎ 川添泰宏、千千岩英彰（1994）。《色彩計畫》。視覺設計研究所。

◎ 日本色彩研究所（1987）。《新基本色表》。日本色研事業。

◎ 中田滿雄、細野尚志（1997）。《設計的色彩》。日本色研事業。

◎ 設計現場編輯部（2002）。《文字大全》。美術出版社。

◎ 朝日新聞社（1986）。《The Book of World Coloring》。

◎ 朝日新聞社（1992）。《The Book of Seasonal Colors》。

◎ Peter Wildbura（1998）。《Information Graphics》。Thames and Hudson。

◎ J.W.V.Goethe（1952）。《色彩論》。岩波文庫。

附-2
印刷色樣與色票

印刷色樣與色票，為執行色彩計劃時所需要的重要基準或參考資料，以使用目的可區分為兩種形式：

一、色彩調查與記錄用

色彩調查的記錄方式，一般採用 CIE 國際照明委員會修訂的曼塞爾體系表記法，可選擇使用「JIS 標準色票」或「Munsell Book of Color」做為標準。若需將曼塞爾表記內容（HV/C）轉換成為系統色名，以進行色彩的分類或整理，一般則使用「調查用色碼」等工具（調查用 color code）。

二、色彩指定與配色檢視用

色票集以製作方式可分類為「印刷色票」與「平塗色票」，前者如大日本印刷發行的「DIC COLOR GUIDE」、美國系統「PANTONE COLOR GUIDE」，或一般「配色卡紙」，是屬於大量生產的印刷色樣，印刷色票集價格較為低廉，經常使用於配色的檢視。但是偶有印刷色彩呈現的高彩度色域，無法以一般塗料重現，而且印刷色彩容易因潮溼或氧化變質，長期保養較為困難，因此，以色彩管理為首要工作的建築色彩計畫，或是工業製品的色料指定，大多採用耐久性與複製性較高的平塗色票或色樣。

「塗料用標準色樣集」集合了使用頻率較高的平塗色彩，「Chromaton 707」及「新建築設計色票」為建築內、外觀等環境色彩設計使用的專業色票集，其中特別收錄許多低彩度色域的細緻色彩。

「標準色卡 230」集合 PCCS 系統色名小分類的 230 個代表色，除了色彩指定與配色檢視之外，也適用於系統化色彩調查之使用目的。另外，「PCCS Harmonic Color 201-L」也是依據 PCCS 體系製作的色樣集，可做為色彩調和的參考資料。

大多數的印刷色票或色樣，均是以特別色的方式獨立印刷，不同於一般的印刷套色，換言之，一般實務的印刷色彩是經由 CMYK 四色網點，交疊混合出整體混色的視覺效果；而專業色票為單獨印刷，無交疊的網點，因此僅適用於配色檢視，對於印刷實務的幫助有限。以四色百分比製作的印刷演色表雖然實務性較高，但是在專業的色彩管理方面則較為薄弱。因此，為了增加設計實務的參考價值，以下將三個屬性不同的代表性色樣或色票，以四色印刷的方式重現。

（一）256 基本螢幕色的印刷色樣

　　近年來，網頁設計與電子傳輸的需求大幅成長，但是螢幕透過色 RGB 的配色知識與發色原理，不同於傳統印刷的反射色 CMYK，而許多電子資訊仍以輸出的方式進行流通或保存，

　　因此，螢幕 RGB 的色樣有必要轉換為印刷 CMYK 的色彩呈現，以利設計實際的參照比對。在網頁設計的 256 個基本色之中，MAC 與 PC 系統均可完全呈現的色彩為其中的 216 色。

網頁216色 (R:G:B)

FFFFFF	FFFFCC	FFFF99	FFFF66	FFFF33	FFFF00	FFCCFF	FFCCCC	FFCC99	FFCC66	FFCC33	FFCC00
255:255:255	255:255:204	255:255:153	255:255:102	255:255:51	255:255:0	255:204:255	255:204:204	255:204:153	255:204:102	255:204:51	255:204:0
FF99FF	FF99CC	FF9999	FF9966	FFFF33	FFFF00	FFCCFF	FFCCCC	FFCC99	FFCC66	FFCC33	FFCC00
255:153:255	255:153:204	255:153:153	255:153:102	255:153:51	255:153:0	255:99:176	255:100:176	255:102:153	255:102:102	255:102:51	255:102:0
FF33FF	FF33CC	FF3399	FF3366	FF3333	FF3300	FF00FF	FF00CC	FF0099	FF0066	FF0033	FF0000
255:51:255	255:51:204	255:51:153	255:51:102	255:51:51	255:51:0	255:0:255	255:0:104	255:0:153	255:0:102	255:0:51	255:0:0
CCFFFF	CCFFCC	CCFF99	CCFF66	CCFF33	CCFF00	CCCCFF	CCCCC	CCCC9	CCCC6	CCCC3	CCCC0
204:255:255	203:235:198	204:255:153	204:255:102	204:255:51	204:255:0	204:204:255	204:204:204	204:204:153	204:204:102	204:204:51	204:204:0
CC99FF	CC99CC	CC9999	CC9966	CC9933	CC9900	CC66FF	CC66CC	CC6699	CC6666	CC6633	CC6600
204:153:255	204:153:204	204:153:153	204:153:102	204:153:51	204:153:0	204:102:255	204:102:204	204:102:153	204:102:102	204:102:51	204:102:0
CC33FF	CC33CC	CC3399	CCFF66	CC3333	CC3300	CC00FF	CC00CC	CC0099	CC0066	CC0033	CC0000
204:51:155	204:51:204	204:51:153	204:51:102	204:51:51	204:51:0	204:0:255	204:0:204	204:0:153	204:0:102	204:0:51	204:0:0
99FFFF	99FFCC	99FF99	99FF66	99FF33	99FF00	99CCFF	99CCCC	99CC99	99CC66	99CC33	99CC00
153:255:255	153:255:204	153:255:153	153:255:102	153:255:51	153:255:0	153:204:255	153:204:204	153:204:153	153:204:102	153:204:51	153:204:0
9999FF	9999CC	999999	999966	999933	999900	9966FF	9966CC	996699	996666	996633	996600
153:153:255	153:153:204	153:153:153	153:153:102	153:153:51	153:153:0	153:102:255	153:102:204	153:102:153	153:102:102	153:102:51	153:102:0
9933FF	9933CC	993399	993366	993333	993300	9900FF	9900CC	990099	990066	990033	990000
153:51:255	153:51:204	153:51:153	153:51:102	153:51:51	153:51:0	153:0:255	153:0:204	153:0:153	153:0:102	153:0:51	153:0:0
66FFFF	66FFCC	66FF99	66FF66	66FF33	66FF00	66CCFF	66CCCC	66CC99	66CC66	66CC33	66CC00
102:255:255	102:255:204	102:255:153	102:255:102	102:255:51	102:255:0	102:204:255	102:204:204	102:204:153	102:204:102	102:204:51	102:204:0
6699FF	6699CC	669999	669966	669933	669900	6666FF	6666CC	666699	666666	666633	666600
102:153:255	102:153:204	102:153:153	102:153:102	102:153:51	102:153:0	101:102:255	102:102:204	102:102:153	102:102:102	102:102:51	102:102:0
6633FF	6633CC	663399	663366	663333	663300	6600FF	6600CC	660099	660066	660033	660000
102:51:255	102:51:204	102:51:153	102:51:102	102:51:51	102:51:0	102:0:255	102:0:204	102:0:102	102:0:102	102:0:51	102:0:0

33FFFF	33FFCC	33FF99	33FF66	33FF33	33FF00	33CCFF	33CCCC	33CC99	33CC66	33CC33	33CC00
51:255:255	51:255:204	51:255:153	51:255:102	51:255:51	51:255:0	51:204:255	51:204:204	51:204:102	51:204:102	51:204:51	51:204:0
3399FF	3399CC	339999	339966	339933	339900	3366FF	3366CC	336699	336666	336633	336600
52:148:194	51:152:195	48:153:154	48:152:101	47:149:53	47:150:43	51:96:170	47:99:171	48:103:153	50:102:102	51:102:51	51:104:29
3333FF	3333CC	333399	333366	333333	333300	3300FF	3300CC	330099	330066	330033	330000
51:51:255	51:51:204	51:51:153	51:51:102	51:51:51	51:51:0	51:0:255	51:0:204	51:0:153	51:0:102	51:0:51	51:0:0
00FFFF	00FFCC	00FF99	00FF66	00FF33	00FF00	00CCFF	00CCCC	00CC99	00CC66	00CC33	00CC00
0:255:255	0:255:204	0:255:153	0:255:102	0:255:51	0:255:0	0:204:255	0:204:204	0:204:153	0:204:102	0:204:51	0:204:0
0099FF	0099CC	009999	009966	009933	009900	0066FF	0066CC	006699	006666	006633	006600
0:153:255	0:153:204	0:153:153	0:153:51	0:153:51	0:153:0	0:102:255	0:102:204	0:102:153	0:102:102	0:102:51	0:102:0
0033FF	0033CC	003399	003366	003333	003300	0000FF	0000CC	000099	000066	000033	000000
0:51:255	0:51:204	0:51:153	0:51:102	0:51:51	0:51:0	0:0:255	0:0:204	0:0:153	0:0:102	0:0:51	0:0:0

（二）Focoltone 模擬色光的印刷色樣

　　1985 年代以來，當 Macintosh 電腦以數位工具跨足，並進而主導設計與製作之後，設計師、工程師與研究人員無不致力於螢幕色、輸出色與印刷色三者相近的努力，雖然許多繪圖軟體均備有呈現印刷色的功能，但是畢竟在原理上，仍是屬於螢幕透過色光的模擬。Focoltone 為早期溝通 RGB 與 CMYK 的專業色票，以 CMYK 的印刷方式呈現 RGB 的螢幕色彩效果，在色彩指定與媒體轉換方面，為因應數位設計的重要創舉。

Focoltone ／ FT1000-2251（14×18格）

FT1000	FT1001	FT1002	FT1003	FT1004	FT1005	FT1006	FT1007	FT1008	FT1009	FT1010	FT1011	FT1012	FT1013
FT1014	FT1015	FT1016	FT1017	FT1018	FT1019	FT1020	FT1021	FT1022	FT1023	FT1024	FT1025	FT1026	FT1027
FT1028	FT1029	FT1030	FT1031	FT1032	FT1033	FT1034	FT1035	FT1036	FT1037	FT1038	FT1039	FT1040	FT1041
FT1042	FT1043	FT1044	FT1045	FT1046	FT1047	FT1048	FT1049	FT1050	FT1051	FT1052	FT1053	FT1054	FT1055
FT1056	FT1057	FT1058	FT1059	FT1060	FT1061	FT1062	FT1063	FT1064	FT1065	FT1066	FT1067	FT1068	FT1069
FT1070	FT1071	FT1072	FT1073	FT1074	FT1075	FT1076	FT1077	FT1078	FT1079	FT1080	FT1081	FT1082	FT1083

Focoltone ／ FT2252-3503（14×18格）

FT2308	FT2309	FT2310	FT2311	FT2312	FT2313	FT2314	FT2315	FT2316	FT2317	FT2318	FT2319	FT2320	FT2321
FT2322	FT2323	FT2324	FT2325	FT2326	FT2327	FT2328	FT2329	FT2330	FT2331	FT2332	FT2333	FT2334	FT2335
FT2336	FT2337	FT2338	FT2339	FT2340	FT2341	FT2342	FT2343	FT2344	FT2345	FT2346	FT2347	FT2348	FT2349
FT3350	FT3351	FT3352	FT3353	FT3354	FT3355	FT3356	FT3357	FT3358	FT3359	FT3360	FT3361	FT3362	FT3363
FT3364	FT3365	FT3366	FT3367	FT3368	FT3369	FT3370	FT3371	FT3372	FT3373	FT3374	FT3375	FT3376	FT3377
FT3378	FT3379	FT3380	FT3381	FT3382	FT3383	FT3384	FT3385	FT3386	FT3387	FT3388	FT3389	FT3390	FT3391
FT3392	FT3393	FT3394	FT3395	FT3396	FT3397	FT3398	FT3399	FT3400	FT3401	FT3402	FT3403	FT3404	FT3405
FT3406	FT3407	FT3408	FT3409	FT3410	FT3411	FT3412	FT3413	FT3414	FT3415	FT3416	FT3417	FT3418	FT3419
FT3420	FT3421	FT3422	FT3423	FT3424	FT3425	FT3426	FT3427	FT3428	FT3429	FT3430	FT3431	FT3432	FT3433
FT3434	FT3435	FT3436	FT3437	FT3438	FT3439	FT3440	FT3441	FT3442	FT3443	FT3444	FT3445	FT3446	FT3447
FT3448	FT3449	FT3450	FT3451	FT3452	FT3453	FT3454	FT3455	FT3456	FT3457	FT2458	FT2459	FT2460	FT2461
FT3462	FT3463	FT3464	FT3465	FT3466	FT3467	FT3468	FT3469	FT3470	FT3471	FT3472	FT3473	FT3474	FT3475
FT3476	FT3477	FT3478	FT3479	FT3480	FT3481	FT3482	FT3483	FT3484	FT3485	FT3486	FT3487	FT3488	FT3489
FT3490	FT3491	FT3492	FT3493	FT3494	FT3495	FT3496	FT3497	FT3498	FT3499	FT3500	FT3501	FT3502	FT3503

Focoltone ／ FT3504-7064（14×18格）

FT3504	FT3505	FT3506	FT3507	FT4000	FT4001	FT4002	FT4003	FT4004	FT4005	FT4006	FT4007	FT4008	FT4009
FT4010	FT4011	FT4012	FT4013	FT4014	FT4015	FT4016	FT4017	FT4018	FT4019	FT4020	FT4021	FT4022	FT4023

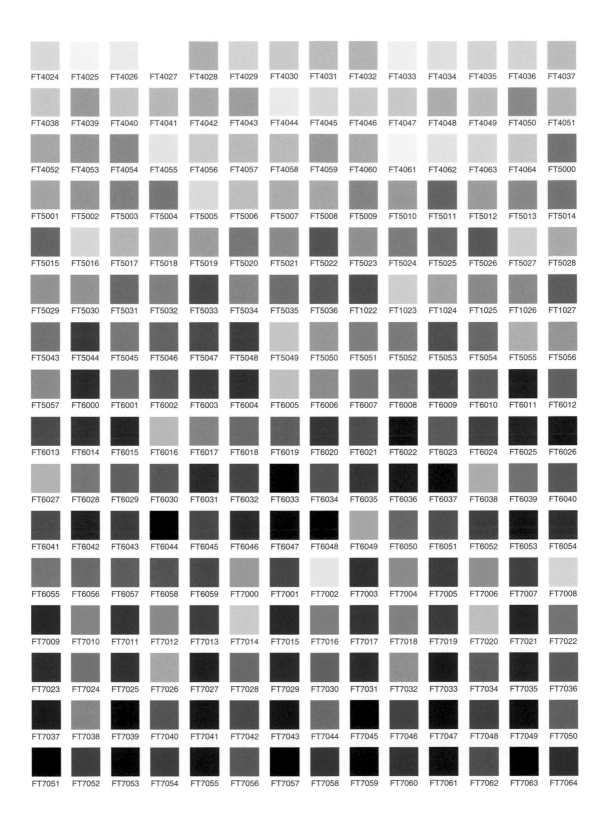

FT4024	FT4025	FT4026	FT4027	FT4028	FT4029	FT4030	FT4031	FT4032	FT4033	FT4034	FT4035	FT4036	FT4037
FT4038	FT4039	FT4040	FT4041	FT4042	FT4043	FT4044	FT4045	FT4046	FT4047	FT4048	FT4049	FT4050	FT4051
FT4052	FT4053	FT4054	FT4055	FT4056	FT4057	FT4058	FT4059	FT4060	FT4061	FT4062	FT4063	FT4064	FT5000
FT5001	FT5002	FT5003	FT5004	FT5005	FT5006	FT5007	FT5008	FT5009	FT5010	FT5011	FT5012	FT5013	FT5014
FT5015	FT5016	FT5017	FT5018	FT5019	FT5020	FT5021	FT5022	FT5023	FT5024	FT5025	FT5026	FT5027	FT5028
FT5029	FT5030	FT5031	FT5032	FT5033	FT5034	FT5035	FT5036	FT1022	FT1023	FT1024	FT1025	FT1026	FT1027
FT5043	FT5044	FT5045	FT5046	FT5047	FT5048	FT5049	FT5050	FT5051	FT5052	FT5053	FT5054	FT5055	FT5056
FT5057	FT6000	FT6001	FT6002	FT6003	FT6004	FT6005	FT6006	FT6007	FT6008	FT6009	FT6010	FT6011	FT6012
FT6013	FT6014	FT6015	FT6016	FT6017	FT6018	FT6019	FT6020	FT6021	FT6022	FT6023	FT6024	FT6025	FT6026
FT6027	FT6028	FT6029	FT6030	FT6031	FT6032	FT6033	FT6034	FT6035	FT6036	FT6037	FT6038	FT6039	FT6040
FT6041	FT6042	FT6043	FT6044	FT6045	FT6046	FT6047	FT6048	FT6049	FT6050	FT6051	FT6052	FT6053	FT6054
FT6055	FT6056	FT6057	FT6058	FT6059	FT7000	FT7001	FT7002	FT7003	FT7004	FT7005	FT7006	FT7007	FT7008
FT7009	FT7010	FT7011	FT7012	FT7013	FT7014	FT7015	FT7016	FT7017	FT7018	FT7019	FT7020	FT7021	FT7022
FT7023	FT7024	FT7025	FT7026	FT7027	FT7028	FT7029	FT7030	FT7031	FT7032	FT7033	FT7034	FT7035	FT7036
FT7037	FT7038	FT7039	FT7040	FT7041	FT7042	FT7043	FT7044	FT7045	FT7046	FT7047	FT7048	FT7049	FT7050
FT7051	FT7052	FT7053	FT7054	FT7055	FT7056	FT7057	FT7058	FT7059	FT7060	FT7061	FT7062	FT7063	FT7064

（三）Toyo 日本東洋油墨的印刷色樣

　　即使數位設計大行其道，螢幕仍然無法完全取代紙張，而數位輸出也無法完全取代印刷。在傳統印刷產業之中，因為牽涉到色彩系統或標準，以致於許多相關領域的消長，經常是緊密結合的，例如：照相製版與攝影的光學產業、活字製作的鑄造業、印刷製本的機械業、印刷用紙的製紙業，與色料生產的色彩產業等，德國與日本為其中翹楚，在油墨的使用方面，日本的東洋 Toyo 與大日本 DIC，是國內印刷指定常用的色票系統之一，這些在專業的繪圖軟體中均可載入使用（Photoshop 為例，步驟為 Windows - Show Swatch - Load Swatch - Photoshop Folder - Goodies - Color Palettes - Toyo ）

TOYO／ 0001pc - 0216pc（12×18格）

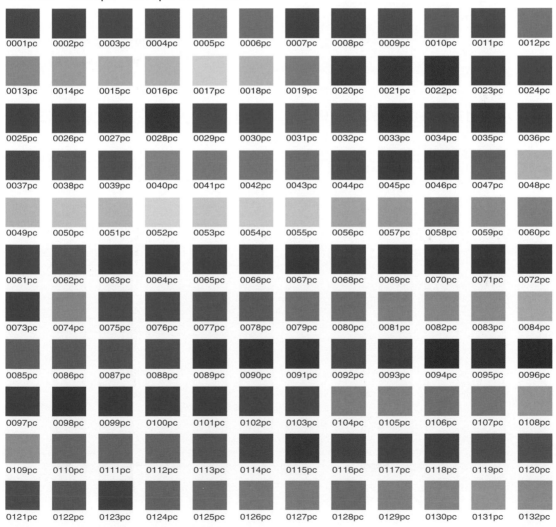

0133pc	0134pc	0135pc	0136pc	0137pc	0138pc	0139pc	0140pc	0141pc	0142pc	0143pc	0144pc
0145pc	0146pc	0147pc	0148pc	0149pc	0150pc	0151pc	0152pc	0153pc	0154pc	0155pc	0156pc
0157pc	0158pc	0159pc	0160pc	0161pc	0162pc	0163pc	0164pc	0165pc	0166pc	0167pc	0168pc
0169pc	0170pc	0171pc	0172pc	0173pc	0174pc	0175pc	0176pc	0177pc	0178pc	0179pc	0180pc
0181pc	0182pc	0183pc	0184pc	0185pc	0186pc	0187pc	0188pc	0189pc	0190pc	0191pc	0192pc
0193pc	0194pc	0195pc	0196pc	0197pc	0198pc	0199pc	0200pc	0201pc	0202pc	0203pc	0304pc
0205pc	0206pc	0207pc	0208pc	0209pc	0210pc	0211pc	0212pc	0213pc	0214pc	0215pc	0216pc

TOYO／ 0217pc - 0432pc（12×18格）

0217Pc	0218Pc	0219Pc	0220Pc	0221Pc	0222Pc	0223Pc	0224Pc	0225Pc	0226Pc	0227Pc	0228Pc
0229pc	0230pc	0231pc	0232pc	0233pc	0234pc	0235pc	0236pc	0237pc	0238pc	0239pc	0240pc
0241Pc	0242Pc	0243 Pc	0244Pc	0245Pc	0246Pc	0247Pc	0248pc	0249pc	0250pc	0251pc	0252pc
0253pc	0254pc	0255pc	0256pc	0257pc	0258pc	0259pc	0260pc	0261pc	0262pc	0263pc	0264pc
0265pc	0266pc	0267pc	0268pc	0269pc	0270pc	0271pc	0272pc	0273pc	0274pc	0275pc	0276pc
0277pc	0278pc	0279pc	0280pc	0281pc	0282pc	0283pc	0284pc	0285pc	0286pc	0287pc	0288pc
0289pc	0290pc	0291pc	0292pc	0293pc	0294pc	0295pc	0296pc	0297pc	0298pc	0299pc	0300pc
0301pc	0302pc	0303pc	0304pc	0305pc	0306pc	0307pc	0308pc	0309pc	0310pc	0311pc	0312pc
0313pc	0314pc	0315pc	0316pc	0317pc	0318pc	0319pc	0320pc	0321pc	0322pc	0323pc	0324pc

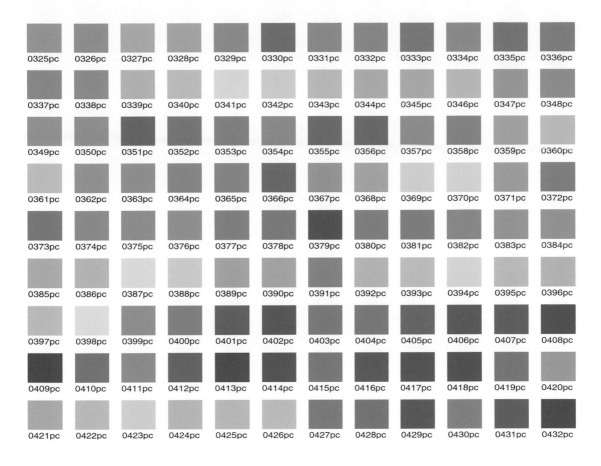

TOYO／ 0433pc - 0648pc（12×18格）

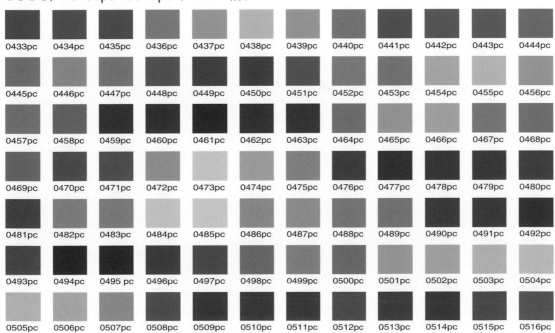

0517pc	0518pc	0519pc	0520pc	0521pc	0522pc	0523pc	0524pc	0525pc	0526pc	0527pc	0528pc
0529pc	0530pc	0531pc	0532pc	0533pc	0534pc	0535pc	0536pc	0537pc	0538pc	0539pc	0540pc
0541pc	0542pc	0543pc	0544pc	0545pc	0546pc	0547pc	0548pc	0549pc	0550pc	0551pc	0552pc
0553pc	0554pc	0555pc	0556pc	0557pc	0558pc	0559pc	0560pc	0561pc	0562pc	0563pc	0564pc
0565pc	0566pc	0567pc	0568pc	0569pc	0570pc	0571pc	0572pc	0573pc	0574pc	0575pc	0576pc
0577pc	0578pc	0579pc	0580pc	0581pc	0582pc	0583pc	0584pc	0585pc	0586pc	0587pc	0588pc
0589pc	0590pc	0591pc	0592pc	0593pc	0594pc	0595pc	0596pc	0597pc	0598pc	0599pc	0600pc
0601pc	0602pc	0603pc	0604pc	0605pc	0606pc	0607pc	0608pc	0609pc	0610pc	0611pc	0612pc
0613pc	0614pc	0615pc	0616pc	0617pc	0618pc	0619pc	062pc	0621pc	0622pc	0623pc	0624pc
0625pc	0626pc	0627pc	0628pc	0629pc	0630pc	0631pc	0632pc	0633pc	0634pc	0635pc	0636pc
0637pc	0638pc	0639pc	0640pc	0641pc	0642pc	0643pc	0644pc	0645pc	0646pc	0647pc	0648pc

TOYO／ 0649pc - 0864pc（12×18格）

0649pc	0650pc	0651pc	0652pc	0653pc	0654pc	0655pc	0656pc	0657pc	0658pc	0659pc	0660pc
0661pc	0662pc	0663pc	0664pc	0665pc	0666pc	0667pc	0668pc	0669pc	0670pc	0671pc	0672pc
0673pc	0674pc	0675pc	0676pc	0677pc	0678pc	0679pc	0680pc	0681pc	0682pc	0683pc	0684pc
0685pc	0686pc	0687pc	0688pc	0689pc	0690pc	0691pc	0692pc	0693pc	0694pc	0695pc	0696pc
0697pc	0698pc	0699pc	0700pc	0701pc	0702pc	0703pc	0704pc	0705pc	0706pc	0707pc	0708pc

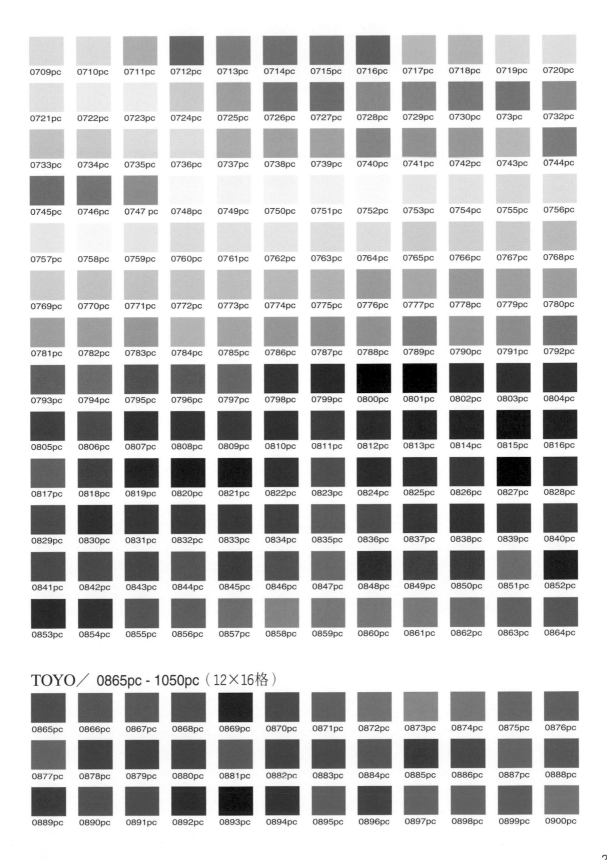

0709pc	0710pc	0711pc	0712pc	0713pc	0714pc	0715pc	0716pc	0717pc	0718pc	0719pc	0720pc
0721pc	0722pc	0723pc	0724pc	0725pc	0726pc	0727pc	0728pc	0729pc	0730pc	073pc	0732pc
0733pc	0734pc	0735pc	0736pc	0737pc	0738pc	0739pc	0740pc	0741pc	0742pc	0743pc	0744pc
0745pc	0746pc	0747 pc	0748pc	0749pc	0750pc	0751pc	0752pc	0753pc	0754pc	0755pc	0756pc
0757pc	0758pc	0759pc	0760pc	0761pc	0762pc	0763pc	0764pc	0765pc	0766pc	0767pc	0768pc
0769pc	0770pc	0771pc	0772pc	0773pc	0774pc	0775pc	0776pc	0777pc	0778pc	0779pc	0780pc
0781pc	0782pc	0783pc	0784pc	0785pc	0786pc	0787pc	0788pc	0789pc	0790pc	0791pc	0792pc
0793pc	0794pc	0795pc	0796pc	0797pc	0798pc	0799pc	0800pc	0801pc	0802pc	0803pc	0804pc
0805pc	0806pc	0807pc	0808pc	0809pc	0810pc	0811pc	0812pc	0813pc	0814pc	0815pc	0816pc
0817pc	0818pc	0819pc	0820pc	0821pc	0822pc	0823pc	0824pc	0825pc	0826pc	0827pc	0828pc
0829pc	0830pc	0831pc	0832pc	0833pc	0834pc	0835pc	0836pc	0837pc	0838pc	0839pc	0840pc
0841pc	0842pc	0843pc	0844pc	0845pc	0846pc	0847pc	0848pc	0849pc	0850pc	0851pc	0852pc
0853pc	0854pc	0855pc	0856pc	0857pc	0858pc	0859pc	0860pc	0861pc	0862pc	0863pc	0864pc

TOYO／ 0865pc - 1050pc（12×16格）

0865pc	0866pc	0867pc	0868pc	0869pc	0870pc	0871pc	0872pc	0873pc	0874pc	0875pc	0876pc
0877pc	0878pc	0879pc	0880pc	0881pc	0882pc	0883pc	0884pc	0885pc	0886pc	0887pc	0888pc
0889pc	0890pc	0891pc	0892pc	0893pc	0894pc	0895pc	0896pc	0897pc	0898pc	0899pc	0900pc

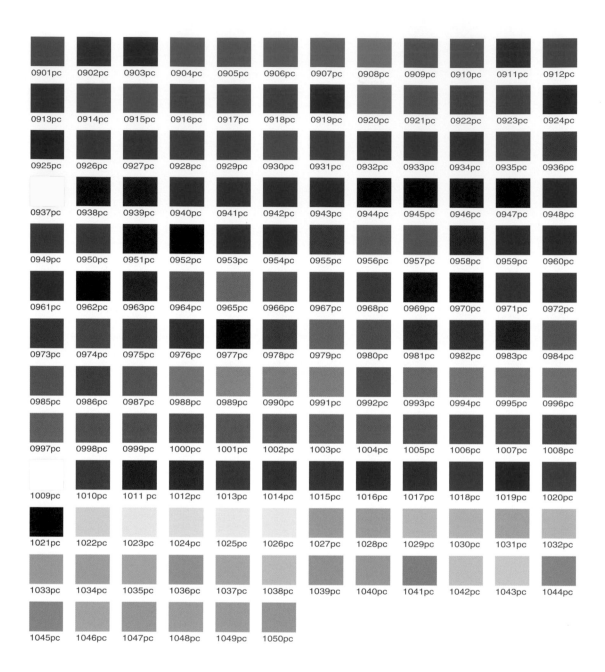

0901pc	0902pc	0903pc	0904pc	0905pc	0906pc	0907pc	0908pc	0909pc	0910pc	0911pc	0912pc
0913pc	0914pc	0915pc	0916pc	0917pc	0918pc	0919pc	0920pc	0921pc	0922pc	0923pc	0924pc
0925pc	0926pc	0927pc	0928pc	0929pc	0930pc	0931pc	0932pc	0933pc	0934pc	0935pc	0936pc
0937pc	0938pc	0939pc	0940pc	0941pc	0942pc	0943pc	0944pc	0945pc	0946pc	0947pc	0948pc
0949pc	0950pc	0951pc	0952pc	0953pc	0954pc	0955pc	0956pc	0957pc	0958pc	0959pc	0960pc
0961pc	0962pc	0963pc	0964pc	0965pc	0966pc	0967pc	0968pc	0969pc	0970pc	0971pc	0972pc
0973pc	0974pc	0975pc	0976pc	0977pc	0978pc	0979pc	0980pc	0981pc	0982pc	0983pc	0984pc
0985pc	0986pc	0987pc	0988pc	0989pc	0990pc	0991pc	0992pc	0993pc	0994pc	0995pc	0996pc
0997pc	0998pc	0999pc	1000pc	1001pc	1002pc	1003pc	1004pc	1005pc	1006pc	1007pc	1008pc
1009pc	1010pc	1011 pc	1012pc	1013pc	1014pc	1015pc	1016pc	1017pc	1018pc	1019pc	1020pc
1021pc	1022pc	1023pc	1024pc	1025pc	1026pc	1027pc	1028pc	1029pc	1030pc	1031pc	1032pc
1033pc	1034pc	1035pc	1036pc	1037pc	1038pc	1039pc	1040pc	1041pc	1042pc	1043pc	1044pc
1045pc	1046pc	1047pc	1048pc	1049pc	1050pc						

附-3
色彩用語與色彩年表

A

• Achromatic color 無彩色

無色味（無彩度）之色彩，如白、灰、黑等，通常與有彩色相對比較。

• Additive mixture of color 加法混色

所謂加法混色，是指網膜同時接受二種以上的色彩刺激，或接受到持續且迅速的色彩刺激時，色彩感覺產生變化，另外，並置的色彩同時刺激網膜而產生不同色感，也在定義範圍內。包括色光混色、旋轉色盤的混色、織品的縱橫系線混色等，皆是加法混色。這個名稱是因為色光經過混合後的明度提高所致，一般加法混色多使用紅、綠、藍紫（R、G、B）三原色。

• Advancing color 前進色／Receding color 後退色

不同色彩以同等距離觀察，視覺產生遠近效果，向前靠近者為前進色，向後方退去者為後退色。

• After image 殘像（視覺暫留）

將造成視感覺的刺激去除掉，仍然持續視覺現象，這種視感覺的作用即稱為視覺殘像（視覺暫留）。視覺殘像可分為負殘像及正殘像，與原刺激同性質為正殘像，與原刺激性質相對的殘像為負殘像，例如：電影或電視的動態影像，便是利用正殘像的原理，而補色殘像則為負殘像。

• Assimilation effect 同化效果

當某色彩被其他色彩包圍時，其視覺效果向周圍色彩趨近的現象。若被包圍的色彩面積較小，更容易引起趨近周圍色的同化現象。

B

• Border contrast 邊緣對比

色彩對比的一種，當二個色彩並置，鄰接邊緣產生明顯對比的現象。

C

• Chromatic adaptation 色順應

對於照明光源的色味產生順應（習慣）之現象，以及順應其變化的眼睛狀態，例如：眼睛習慣某個色光時，漸漸無法感覺色味之現象。

• Chromatic color 有色彩

如紅、黃、綠、藍、紫等帶有色味之色彩，與無彩色相對。

- Chroma esthesia 色彩的共通感覺

某個感官感覺引發其他感官領域的感覺，這種現象稱為共通感覺。看見色彩進而引發其他感覺的情形很少，較多的情況是與聲音的感覺相通，經由聲音產生的色彩感覺稱之為色聽。

- CIE standard colorimet cystem CIE 色彩表示法

CIE 於 1931 年以 XYZ 三刺激值施行物理測定，所制定的色彩表示法。

- Color association 色彩聯想

經色彩刺激所產生的感情之一，不僅與個人生活經驗有關，同時也受到社會或歷史的影響，所以色彩的聯想可從這些層面加以考量。個人生活經驗依存性高的事物，聯想差異性較大，社會性事物的差異性則較小。

- Color balance 色彩均衡

配色用語，指色彩的形、空間、大小、配置等諸要素造成的均衡感。

- Color chart 演色表

色票以系統配列。

- Color conditioning 色彩調節

應用色彩的心理、生理、物理等特質，創造舒適、效率的工作空間或最佳化的生活環境等，換言之，就是活用色彩的機能。

- Color contrast 色彩對比

兩個色彩相互影響，彼此強調其間差異的視覺現象。色彩對比中，兩個色彩同時呈現為同時對比，因時間前後所產生的對比，則為接續對比。

- Color co-ordination 色彩調整

色彩的整合與調和，經常使用於色彩計劃之中。

- Cool color 寒色

如藍色或藍綠色系，予人寒冷或涼意的色彩，與暖色相對。

- Colored hearing 色聽

由聲音產生色彩感覺的現象，為共通感覺之一。一般而言，低音偏暗，高音偏亮，色相則無固定傾向。

- Colorimetry 測色

計量、測定色彩，大致可分為機械測色及視感測色（以肉眼對照標準色票之測色）兩種方法。

- Colored light 色光

帶有色彩的光，相對於白色光。

- Coloring material 色料

染料、顏料或繪畫用料等著色材料的總稱。

• Color mixture 色彩混合

兩個以上的色光或色料混合產生其他的色彩。色彩混合可分類為加法混色及減法混色。

• Color rendering 演色性

照明光線不同時,物體色的視覺效果也隨之改變,這種因光源而改變色彩視覺的性質,稱為演色性。越接近基準光源下呈現的色彩,為演色性良好之光源。

• Color separation 色分解

從彩色印刷或彩色電視等畫像,製作二個以上以原色表示明暗之畫像。在彩色印刷中,以光線透過 R、G、B 三種網片進行色分解,以作成由 C、M、Y 印刷而成之畫像。

• Color solid 色立體

色彩可以用一個三次元空間表示,此立體稱為色立體。如曼塞爾表色系以色感三屬性的色相、明度、彩度為三軸,組成一圓柱座標的色立體,各體系的色立體構成有些許差異,但結構關係大致相同,無彩色的明度階為中心軸,周圍以有彩色之色相順序配列,無彩色與相同明度的有彩色配置在同一平面上。另外,同一色相中,彩度越高者,距離無彩色軸越遠。

• Color temperature 色溫度

表示光源特質的用語之一,說明光源帶有色味的差異。物體燃燒時光燄的色彩,溫度較低時為紅色,隨溫度增加轉為白色,再增加溫度則成為藍色。基於此原理,以高溫加熱的物體所散發的溫度表示色溫度,正確是以理想放射體(黑體)的溫度(絕對溫度)表示,單位為 K(kelvin)。

• Complementary color 補色

兩個色彩混合之後成為無彩色,此為物理補色;注視某色彩一段時間後,再轉移目光至白紙上出現殘像色彩,此為心理補色。色相環中對向位置的色彩也稱為補色:pccs 色相環中對向位置的色為心理補色的關係,而奧斯華德色相環中對向位置的色彩關係為物理補色。

• Cone 錐狀體

網膜視細胞的一種,主要在明亮處作用,與色覺及視力有關,於網膜的中心附近分布最密,往周邊漸少。

D

• Dark adaptation 暗順應

從明亮處到黑暗處時,短時間內看不到任何東西,之後眼睛的視感逐漸調節,視覺逐漸恢復,這種現象稱為暗順應,暗順應在一段時間(一般約 30 分鐘)後停止進行。

• Difference limen 識別閾

受差異光線刺激之視覺識別界限,能夠識別兩種刺激最小的差異單位。

• Dominant color 主調色

配色上營造統一感的技法之一,以支配方式造成全體配色的共同條件。以色相支配為 dominant hue,以色調支配為 dominant tone。

- Dominant wavelength 主波長

表示色相的波長。物體色可由不同波長的光混合而成，也可由光譜色光與白色光依比例混合，此時光譜色光的波長，就是此物體色的主波長。

E

- Expansive color 膨脹色／Contractive color 收縮色

色彩的視覺外觀具大小差異，感覺面積放大者為膨脹色，感覺面積縮小者為收縮色。

F

- Fashion color 流行色

一般泛指流行之色彩，設計界或產業界定義為預想之流行色彩。流行色的推移被認為與配色有關，多為之前出現過的色彩，或是易於調和的色彩，例如：同色相以明度或彩度變化，或是向類似色相或對比色相轉移等。另外，成為流行色推移的要因，從過去的統計資料推測未來傾向，也有相當程度的成分。

G

- Gradation 漸層、漸變

規則性的色相、明度、彩度等變化，或是形態、質感等造形上的變化。色彩的漸層屬於前者。

- Gray scale 灰階

白色到黑色劃分數個明度階的無彩色系列，通常使用於色票明度判別的基準。

H

- Hering's color theory 亨利色彩學說

生理學家亨利（K.E.K.Hering 1834-1918）的色感覺學說。3 種網膜視質，白黑視質、紅綠視質及黃藍視質的 3 對 6 感覺，為眼睛對色彩的基本感覺，這些視質受到光刺激，引發同化或異化作用，產生所有色彩的感覺。以此學說為基礎，推論紅、黃、綠、藍為心理四原色。

I

- Inter color 國際流行色

國際流行色彩委員會（Interna-tional Committee of Fashion Color）所選擇的色彩，或指該組織。

- Interference color 干擾色彩

兩種以上的光相互干擾時形成明暗變化的干擾區，當干擾光為白色光時，則呈現帶有色彩之條紋狀，浮在水面的油或肥皂泡的色彩，或是貝類殼面色彩，均屬干擾色彩，這是因為光線曲折透過薄膜產生光干擾所致。薄膜的厚度若無變化，干擾色彩亦不變化或消失。

- Infrared radiation 紅外線

電磁波之中，波長比可視光的紅色光長，比收音機等電波短的波長，於 1800 年發現的太陽光譜紅色光之外的長波長，為具有熱效能的放射線。

- Iris 彩虹體

眼睛組織之一，富含色素，呈環狀於瞳孔周邊。其作用使瞳孔產生大小變化，以調節進入網膜的光量。

L

- Light 光

物理上為電磁波的一種，有波動面及粒子面。經由對網膜的刺激（視覺形態）感知能源的放射。

- Lightness contrast 明度對比

明度相異的色彩配置時，明亮的色彩感覺更亮，暗沉的色彩感覺更暗的現象。

- Light resistance 耐光性

顏料或染料因日光等影響，產生對於退色或變化的抗耐性質。

M

- Metamerism 條件等色

分光分布相異的兩個色彩，在特定的照明條件下看起來相同。當色彩視覺條件改變，等色關係也不存在。

- Memory color 記憶色

對於所熟悉的對象物色彩，不需觀看便能知道其色彩，這是因為此色彩已在記憶當中。一般來說，主調色多被強調，明亮的色彩在記憶中更為明亮，鮮艷的色彩則更加鮮明。

- Mesopic vision 微亮處視覺

在明亮與黑暗處間的視覺條件，錐狀體與桿狀體均作用的視覺狀態。

- Moderate color 中間色

純色中加入白與黑色，彩度略低的濁調色彩。

- Monochrome 單色

單色之畫像。

- Monochromatic light 單色光

從三稜鏡分光取得單一波長的光，無法再分光之色光。

O

• Opposite color 相對色

性質對立的色彩，例如：高明度與低明度色彩、紅與綠、黃與藍等對比強烈的色彩，也稱對照色，相對於類似色。

P

• Photopic vision 明亮處視覺

在一般的明亮條件下，主要以錐狀體作用的視覺狀態，日常生活的大部分多屬明亮處視覺。順應明亮的環境稱為明順應，比起暗順應，達到安定狀態的時間比較短。

• Pigment 顏料

以不溶於水的粉末色料，製造成油墨、塗料、化妝品、繪料、樹脂等材料。可分為無機及有機顏料。

• Primary color fundamental color 原色

帶黃的紅、綠、帶紫的藍為色光三原色，一般略稱 R 紅、G 綠、B 藍，以此三原色的混合比例可產生所有的色彩，但是由其他色彩的混合無法得到原色。cyan（帶綠的藍）、magenta（紅紫）、yellow（黃）三色為色料的原色。另外，亨利四原色説之中，紅、黃、綠、藍為心理四原色。

• Pure color、full color 純色

如同光譜中出現的單色光一般，彩度最高的色彩。在實用面上，不帶有白色或黑色感覺的強烈色彩，顏料或染料中可得到最鮮豔的色彩。

• Purkinje phenomenon 伯金傑現象

視感覺的一種現象，光線微弱之時（清晨或黃昏），眼睛對於如紅色等長波長之視感度降低，對於藍色等短波長光線的視感度上升之現象。

R

• Rod 桿狀體（圓柱體）

網膜的視細胞之一，感覺明暗，主要於黑暗處作用，分布於網膜周邊，因形態呈圓桿狀而稱為桿狀體。

• Rotary mixer 旋轉混色器

以不同色彩塗布於圓盤，每秒以 30 轉以上旋轉，可得到這些色彩的混色效果。旋轉圓盤為混色實驗的道具之一，為麥斯威爾最早使用，也稱麥斯威爾旋轉盤。

S

• Saturation contrast 彩度對比

兩個彩度不同的色彩配置時，彩度高的色彩看起來更加鮮豔，彩度低的色彩看起來更加混濁。

- Scotopic vision 黑暗處視覺

主要以桿狀體作用的視覺狀態，即是在黑暗處看物體的視覺狀態，因為桿狀體只能感覺到明暗，無法感覺色彩。

- Shade color 暗清色

純色加入黑色，會呈現出沉穩的暗色。

- Simultaneous contrast 同時對比

同時觀看並置的兩個色彩所產生之色彩對比。此二色相互影響，與個別觀看的視覺效果不同，相對於接續對比，可分類為色相對比、明度對比及彩度對比。

- Spectrum 光譜

光線經過分光器分解，以波長順序排列。牛頓以三稜鏡分解日光，觀測紅、橙、黃、綠、藍、紫等連續性變化的色帶，並命名為 spectrum。

- Spectral distribution 分光分布

詳細描述色彩或光特性的方法之一，將可視光範圍各波長的反射率或透過率以圖表化表示。

- Surface color 表面色

不透明物體表面呈現的物體色，也就是物體表面反射光線的色彩。

- Successive contrast 接續對比

以時間差依序觀看二個色彩所產生的對比現象。某個色彩觀看之後再看其他色彩，與個別單獨觀看的視覺效果不同，也就是後者的色彩在視覺上接近先前色彩的補色，兩色若為補色關係，視覺則更加鮮豔、彩度更加提高。也稱為持續對比。

- Subtractive mixture 減法混色

顏料與油墨等混色，或是網片與賽珞璐片等透光混色。這種混色的色彩越多，混合色則越暗，減法混色的三原色一般使用 cyan、magenta、yellow3 色，此原理應用於彩色印刷、彩色照片等。減法混色之名是因為混合色的明度比原來的色彩下降所致，也稱為減色混合。

- Systematic color name 系統色名

系統化的色彩分類，以紅、黃、綠、藍、白、黑等為基本色名，加以明亮的、暗的、帶灰的等修飾語的色彩表示法。如 JIS 系統色名、PCCS 系統色名、ISCC-NBS 色名法等。

T

- Three attributes of color 色彩三屬性

色彩的心理三屬性，即色相、明度、彩度。

- Tint color 明暗色

純色加入白色，呈現出沉穩的明亮色。

- Transmitted color 透過光

光線透過色玻璃或玻璃紙等透明物體所呈現的色彩。

• Traditional color name 固有色名

從顏料或染料等原料名，到動植物、礦物、自然現象、人名、地名等聯想的色彩命名。包括使用至今的傳統色名、習慣上使用的慣用色名。

U

• Ultravioler radiation 紫外線

將光分解為光譜時，藍紫色波長之外，較可視光波長短的電磁波，雖然眼睛看不到，但可於軟片中作用的部分，波長 380 ～ 10nm 之間的光。

V

• Visible ray 可視光線

眼睛可見到的光，除去紅外線及紫外線，波長於 380nm ～ 780nm 的光。

W

• Warm color 暖色

紅、橙等令人感受到溫暖的色系，相對於寒色。

Y

• Young-Helmholtz theory 楊格與亨賀爾茲學說

英國物理學家楊格（Thomas Young ，1773 ～ 1829）於 1802 年發表的三原色説，由德國的生理學家亨賀爾茲（Herman von Helmholtz 1821 ～ 94）持續發展之學説。楊格從色光混合實驗得到物理性加法混合的結果，紅、綠、紫為三原色，亨賀爾茲則説明網膜中有三種視質，即為紅、綠、藍三種視質的作用。

中文

• 色彩重量感

依據色彩的心理效果分類，明度越高者感覺越輕，越低則感覺越重。有彩色中（純色）紅、藍、紫的感覺較重，綠、橙居中，黃及黃綠則感覺較輕。無彩色中黑色最重，白色最輕，灰色則依明度決定。

• 並置混色

織品的縱橫絲線產生的色彩視覺，因色彩並置造成的混色。此混合色的明度為各混合色的平均明度。

• 慣用色名

固有色名中，比較為人所知而普遍使用的色名。

• 濁色

純色中同時加入白與黑色，混合成為灰濁感的色彩，也稱之為中間色彩（moderate color）。

（請由此線剪下）

讀者回函卡

✂

掃 QRcode 線上填寫 ▶▶▶

[QRcode]

姓名：　　　　　　　　生日：西元　　　年　　　月　　　日　性別：□男 □女

電話：（　　）　　　　　　　　　手機：

e-mail：（必填）

註：數字零，請用 Φ 表示，數字 1 與英文 L 請另註明並書寫端正，謝謝。

通訊處：□□□□□

學歷：□高中・職　□專科　□大學　□碩士　□博士

職業：□工程師　□教師　□學生　□軍・公　□其他

學校／公司：　　　　　　　　　　　　　科系／部門：

· 需求書類：

□ A. 電子 □ B. 電機 □ C. 資訊 □ D. 機械 □ E. 汽車 □ F. 工管 □ G. 土木 □ H. 化工 □ I. 設計

□ J. 商管 □ K. 日文 □ L. 美容 □ M. 休閒 □ N. 餐飲 □ O. 其他

· 本次購買圖書為：　　　　　　　　　　　　　　　書號：

· 您對本書的評價：

封面設計：□非常滿意　□滿意　□尚可　□需改善，請說明

內容表達：□非常滿意　□滿意　□尚可　□需改善，請說明

版面編排：□非常滿意　□滿意　□尚可　□需改善，請說明

印刷品質：□非常滿意　□滿意　□尚可　□需改善，請說明

書籍定價：□非常滿意　□滿意　□尚可　□需改善，請說明

整體評價：請說明

· 您在何處購買本書？

□書局　□網路書店　□書展　□團購　□其他

· 您購買本書的原因？（可複選）

□個人需要　□公司採購　□親友推薦　□老師指定用書　□其他

· 您希望全華以何種方式提供出版訊息及特惠活動？

□電子報　□DM　□廣告 （媒體名稱　　　　　　　　　　　　　　）

· 您是否上過全華網路書店？（www.opentech.com.tw）

□是　□否　您的建議

· 您希望全華出版哪方面書籍？

· 您希望全華加強哪些服務？

感謝您提供寶貴意見，全華將秉持服務的熱忱，出版更多好書，以饗讀者。

填寫日期：　　　／　　　／

2020.09 修訂

親愛的讀者：

感謝您對全華圖書的支持與愛護，雖然我們很慎重的處理每一本書，但恐仍有疏漏之處，若您發現本書有任何錯誤，請填寫於勘誤表內寄回，我們將於再版時修正，您的批評與指教是我們進步的原動力，謝謝！

全華圖書　敬上

勘誤表

書號	頁數	行數	書名	作者
			錯誤或不當之詞句	建議修改之詞句

我有話要說：（其它之批評與建議，如封面、編排、內容、印刷品質等・・・）